影壇

一代妖姬

白光傳奇

倪有純　著

本書榮獲
「財團法人國家文化藝術基金會」
贊助出版

特此致謝

推薦序

我從小對於白光的名字就耳熟能詳，記不得是否有什麼特別的緣故，或只是七○年代歌唱節目看多了，「白光」這兩個字又特別簡單具象，所以就記下了。

後來陸續聽她的歌，低低的嗓音，帶一點隨性不拘的個性，雖然不是我最偏愛的風格，但是歌曲感染力極強，《如果沒有你》、《假正經》和《魂縈舊夢》都是。真正驚艷是蔡明亮導演在他的《天邊一朵雲》裡，放入了白光的同名歌曲。這首歌曲有美國西部民謠風，在白光的招牌低音迴盪，把觀眾帶進了電影所渴望的寬闊天地裡，彷彿真的隨雲飄盪。

在我研究電影的期間，一直忽略早期華語電影，所以對於白光的演藝生涯並不熟悉。從電影史的相關資料中知道她以反派角色著稱，有「一代妖姬」的封號。但在網路上看過一個關於她的新聞片段，令我印象深刻。那是她於一九九五年金馬獎酒會中，由時任主席的邱復生先生搬了一個特別獎給她。那應該不是金馬獎的正式獎項，但是白光致詞時有掩不住的歡喜。她高聲告訴酒會中的賓客，她很高興獲獎，因為她從沒得過獎，都是頒獎給別人。

白光還有一段令我好奇的往事，就是她與台灣作曲家江文也的戀情。這是我從侯孝賢導演的《珈琲時光》裡被勾引的電影歷史奇妙牽連。我因為研究《珈琲時光》才對江文也開始有比較深入的了解，因為探索江文也，才發現他曾與白光有過一段親密淵源。不過當時那並非我研究主題，我只把它當作花邊新聞略過。我從本書的目錄發現將會有一章關於白光與江文也的故事，非常充滿期待。

前年起，到國家電影資料館服務擔任館長，去年有幸在資料館升格為國家電影中心後續任執行長，看到國影中心典藏有一萬四千餘部華語片與台灣片，但由於過去的經典與明星愈來愈少被談論，以至於漸被國人忘卻，我一直憂心忡忡。所以當倪有純小姐告知她在撰寫關於白光的書，我十分替她高興。蒙她邀請作序，也期盼透過倪小姐的努力，本書能夠重新喚起大眾對於白光的興趣，開始重溫華語電影過去的輝煌。

國家電影中心　執行長

林文淇

自序 穿越時空，和「少女白光」相遇

/倪有純

一九九七年八月我去馬來西亞採訪白光，當年馬來西亞極度樸實；二〇一五年我再度造訪馬來西亞，要找馬來西亞白光的墓園，馬來西亞街道已馬車水龍，變得極度繁榮、時尚。

我對著年輕朋友哼了兩句「如果沒有你」的歌詞，他們立馬大叫，我記得這位大明星。

這本書延遲了十八年才出版，但也因為延宕，增加了不少文史資料。例如白光一生最懸念、最愛的人「音樂才子」江文也，當年只知道白光與台灣才子在中國抗戰初始的動亂時代，訂婚又解除婚約，後來才知道人們尊稱江文也是「臺灣蕭邦」。捧紅白光拍電影的王二爺，竟是川島芳子的初戀情人；為了逃離江文也有關的記憶，白光遠走日本留學。珍珠港事變後，白光怕美國人報復，慌亂中逃回中國。結果早走了一步，還差半年才拿得到的學歷就泡湯了。她好幾次在戰亂中起高樓、大富大貴，好幾次跌破頭，財產也一無所有。她經歷過中國的災難年代，又差點成為台灣媳婦，她的生命經歷儼然就是中國版的亂世佳人。

我選擇做白光的文史資料書，是因為白光的歌聲，在那個國民黨大遷移來台的初期，有著穩定人心的影響力。我小時候老爸常聽白光的唱片，〈如果沒有你〉：「如果沒有你，日子怎麼過？⋯⋯」、〈秋夜〉⋯⋯「我愛夜，我愛夜，更愛皓月高掛的秋夜⋯⋯」、

〈懷念〉：「青紗外，月隱隱，青紗內，冷清清……琴聲揚，破寂靜，聲聲打動了我的心」，〈魂縈舊夢〉：「花落水流，春去無蹤，只剩下遍地醉人東風，露滴梧桐，那正是深閨話長情濃」、〈嘆十聲〉：「煙花那女子嘆罷那第一聲，思想起奴終身靠呀靠何人？」，我從小跟哼哼唱唱。每一首歌，都有著我童年的味道。後來發現連本省籍的明華園的團長陳勝福，小時候也聽過白光的歌，可見她的歌聲曾是外省人和台灣人的共同記憶；最近王童導演導的電影「風中家族」更記錄了白光的歌聲，在那個時代的印記。

白光出生不久即小腳解放。在她小時候，劇團清一色是男生演出，她也是打破傳統，第一個參加話劇團演出的女性。即使當時的女性，已有自由選擇讀書自主權，但漢人受教育仍不普遍。她之所以讀書、甚至留學，主要是她是旗人，比較不受傳統約束。

當年去造訪白光，一晃眼已近二十年了。當初，我的一些圈內好友，對我遠行採訪白光「無感」，唯獨專門出版文史料的評論家黃仁很興奮，他鼓勵我出書。白光在馬來西亞電話那頭，聽說我要出版她的傳記書，還很熱情的邀請我去她家住，回來後發現這本書很難寫，白光的電影，在台灣幾乎找不到，她的資料收集不易，除了黃仁先生，還有黃先生說他會盡量助我。這本書能出版，要感謝很多朋友拔刀相助。黃仁先生，一直鼓我出版，他的助理胡穎杰，他找資料功夫一流，真是辛苦他。而照片呢，因與白光有關的照片多已老舊，但我與出版社仍盡力找尋、確認照片的版權無虞；其中感謝好友李康年熱情主動的協助。感謝從馬來西亞市區開車兩個小時到郊區富貴山莊拍攝白光墓園及紀念館的攝影師Bonus。透過台灣房地產公司的Aaron黃，介紹了一起研究和投資馬來西亞房地產的朋友

Propshare Capital，派出攝影師協助。如果沒有他們，這本書就不完美。感謝前中製廠廠長司徒生提供手邊的白光的珍貴照片；在書即將出版前，竟意外聯繫上資深製作人蔣子安，他提供了市面幾已找不到珍貴的白光泳裝照。最要感謝的是「國藝會」，這本書才完成初稿，就已肯定這本書的文史資料價值。

雖然這麼多年過去了，我還是很難忘記白光在馬來西亞接機，看見我的第一句話：我的一生，不應該是這樣子的……。我彷彿看到「亂世佳人」郝思嘉在亂世中，幾經磨難，絕望的仆倒地上，馬上又擦乾眼淚，樂觀面對悲苦日子的人生態度。而白光走過亂世，最後的人生，她也是選擇樂觀面對每一天。

白光演電影成名，但穿透時空留在人們記憶的，卻是她的歌聲，她在電影界有「一代妖姬」的美譽；在真實的人世之旅，她也過著傳奇無比的生活。我陪她走過生命每一階段，陪她嘆息，陪她歡笑，在我的眼中，她是一位可敬的生命勇士。

倪有純

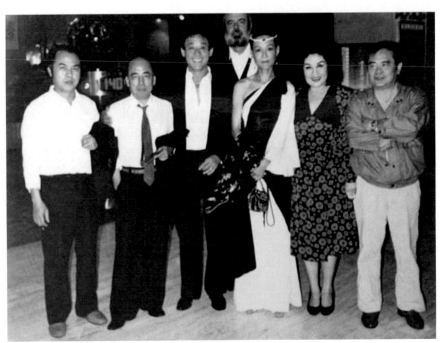

白光來台參加金馬獎與司徒生（左1）、白景瑞（左2）、張曾澤導演（左3）、胡金銓導演（右1）大合照／司徒生照片提供

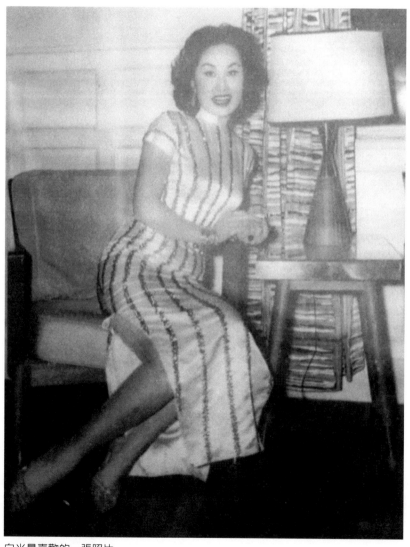

白光最喜歡的一張照片

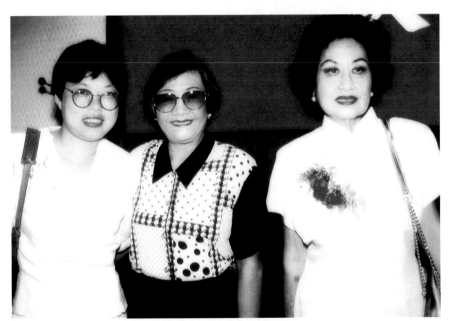

作者倪有純老師與上海時期紅歌星姚莉、白光巧相逢

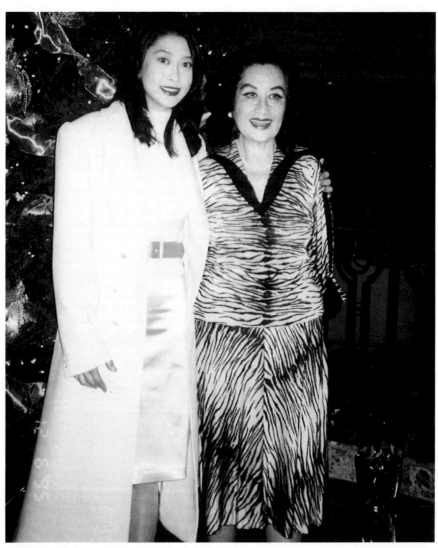

白光與有「小白光」之稱的葉玉卿，在台北巧遇

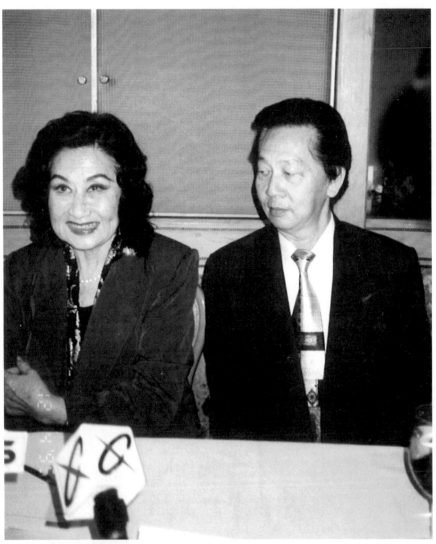

白光與老公顏龍在記者會上

白光晚年外出逛街時所拍的照片

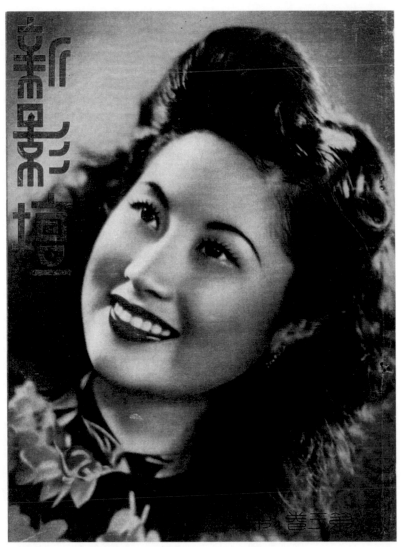

《新影壇》三卷四期封面（一九四四年十一月二十日）

《電影》二卷三期封面（一九四八年四月十日）

《電影雜誌》第二十七期封面（一九四八年十一月一日）

目次

第一章　白光採訪日記
——僅此唯一的白光晚年生活記錄

提到白光，年少的朋友們大多數都會很認真的搖頭、再搖頭，表示不認識這位早期的大明星。但，若哼上幾句她那耳熟能詳傳唱幾十年，至今不衰的名曲「如果沒有你」的歌詞：「如果沒有你，日子怎麼過？我的心也碎，我的事也不能做。……只要有你伴著我，我的命便為你而活。……你快靠近我，一同建起新生活。」很多人就立即又都恍然大悟興奮的點頭。

中國動亂時代竄起的閃亮巨星——白光，撫慰了戰亂中破碎的人心。對台灣人而言，她雖是一位遠方的歌者，卻也為五、六十年代從大陸大量移民來台飽受思鄉苦悶的人們，打開了心中那一扇封閉的窗子。在台灣出生、長大的外省第二代的我，也是循著她的歌聲追蹤她而來。

白光為中國影壇的傳奇女子。在那演、唱兼具的演藝年代，她的歌聲比電影更讓人心動。在那女性初解放的年代，因在水銀燈下屢次扮演開放且形骸放蕩的新女性，深入碰觸了保守社會男人的最後一道防線，因而對她的銀幕形象垂涎三尺印象深刻。其實，她在演戲之外的真實感情世界裡，情愛更高潮迭起，比電影情節更精彩。

一九九七年八月我打住在媒體的階段性工作，暫時稍作休息，再次充電並補充身心的養份的空檔，我第一個想到的，就是去尋及見證白光的生命軌跡。選擇走入白光世界，是因為她經過漫漫大時代的變遷，希望見證白光走過的時代，走過每一個生命的歷程。

白光是以「一代妖姬」聲名響徹雲霄的一代巨星，我特意飛到馬來西亞吉隆坡走訪白光，是因為白光是我父親的影迷，我從小和老爸一起唱她的歌，似懂非懂的聽爸爸口沫橫飛說著她的故事。我心底一直有個聲音，想窺探三十年代背負著女性傳統包袱長大，作風前衛的的女留學生白光，在新思維和舊傳統交替的時空背景，穿上前衛衣衫，一步步被時代推著往前走的無奈。

她經歷過一九四九年的國民黨的大遷移，見證二次世界大戰的悲慘世界，她每天睜開眼面對的是茫然的明天。這個在亂世中竄出的巨星，她的生命經歷，深深吸引著我。在出發探訪她時，印尼出現霾害的天候，明知道搭飛機很危險，我還是被來自電話中白光誠懇、歡愉的聲音召喚，不顧一切跑到馬來西亞找她。跟著她，一步步跨進她的內心世界。

八月十三日午後

飛機還沒有降落，白光唱紅的名曲〈為什麼你不回來？〉已在我腦中盤旋⋯⋯。

＊　＊　＊

當我看到白光笑臉迎人來接機時，我的心情卻頓時好轉。

下飛機時已是下午兩點多，馬來西亞四季都是夏天，和台灣當時的氣候幾乎沒有落差。我在下機前，剛下過一陣驟雨，驅走了夏日的炎熱。空氣中清新的水氣，透過皮膚傳達了舒適感。

白光永遠像陽光一樣，她雖然已七十六歲了。為了接機，她特意化了妝，穿了一身黑色的衣服，刻意搭配了鮮紅色的皮包。她的態度親切，讓人感到如沐春風的溫暖。

白光當時已因腸癌動切除手術，她給我的印象就是個健康樂活的長者，完全不能想像她那一場病，在手術時把她的下腹完全挖空了，她更沒有因生活不便而有半點抱怨。隨著和她相處的時日，我一點一滴的了解她的病情，即使談到她是「空腹」的狀況，她也是笑瞇瞇的，好像在解釋一件和自己不相關的事，她還拉著我的手，要我摸她的肚子。我才知道她是那麼勇敢堅強的面對不完美的生命。一如這一生，她面對茫然未知的亂世，勇敢活下去的勇氣。

我探訪白光時，她幾乎與外界不相往來，她的生活，也遮著神祕的面紗，但她非常重視我的到來，特意和小她二十六歲的愛人顏龍開了賓士車來接機。

她給我的印象是：笑逐顏開、精神抖擻。她非常的熱忱，在機場接我時，我臉上的笑容還沒來得及收起來，她就很親密的把我拉離顏龍的身邊，雙手握緊我的小手，悄聲的對我說了一句，至今仍深刻烙印在我心頭的話：「我的一生，不應該是這樣子的！」

她說這話時，臉上露出幾乎一閃即逝的遺憾表情，她低著頭臉上的表情很單純、認真，像個天真的小女孩，把我當成她的親人，她很真誠的說了心裡的話。

窗外景緻快速地從眼前溜走，我還來不及反應，人在那裡，只是約略意識到車子駛離

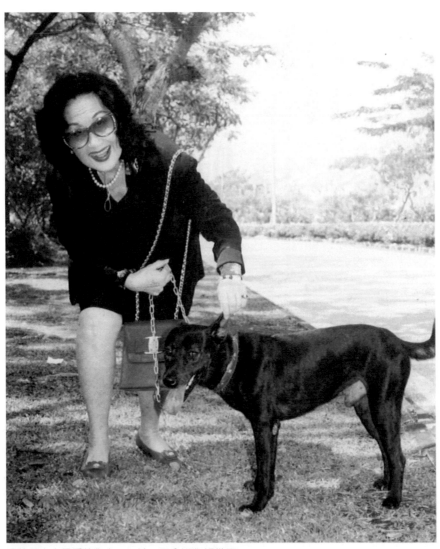

這隻是白光最愛的狗之一，她一天會遛狗好幾回

白光於馬來西亞住宅附近留影

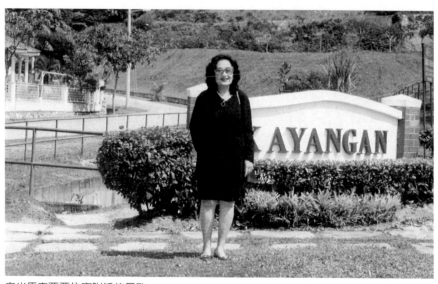

白光馬來西亞住宅附近的景致

市區後一路往郊區行去，傳聞中白光在馬來西亞住豪宅。想像的翅膀告訴我，白光的住處應有一個大院落。車子大約走了一個小時左右，我們不經意的聊著別的話題，直到要到達她住家的前一刻，白光才委婉的告訴我，她住的是普通的房子，我還沒有意識到她的話中有話；車子已停在座落於吉隆坡市郊安邦鎮陳設簡陋的兩層樓的排屋前。晚年就只有顏龍、兩隻狗兒相伴。一切彷彿都明白了。

* * *

白光生在那個人命如螻蟻的年代。那個時代的人，為了活著，他們沒有權力選擇怎麼活著，同樣看見第二天的日出、看見日落，同樣見到白天、黑夜，但驚懼隨時在生命四周發生。在那個憂傷的年代，來不及抹去

哀傷即被迫一步步往前走。我在自由時報工作時，曾在記者會多次和她面對面，因為我的父親是白光的影迷，所以我和她走的特別近，但對她的過去所知仍不多。所以我在飛機上一直不斷地複習隨身攜帶的白光剪報。

白光第一部成名作演的是壞女人，經過了好幾十年，白光被後人傳頌的，卻是她獨特的歌聲。有關白光的八卦花邊新聞很多，好比說：她好幾次被男人騙啊……坎坷的婚姻路啦；她常常被男人騙得一無所有啦。換句話說，白光在事業上這麼有成就，這麼有名氣，除了演出還涉及導演的領域，也算是女強人。但，她的感情卻是零分。她走紅了多久？

「白光的年代」究竟有多長？幾乎沒有記錄。評論家黃仁在整理她的文史資料時，更發現在海峽那一邊，白光的資料卻完全被抹白了，跟她的藝名一樣……白光的……光光的……白光走過的年代夠長，有關她的故事更是不知從那一段說起，在見到白光之前，這一切都讓我的情緒有點緊繃。

在資料上，除了提到白光是中國女性早期罕有的留日學生之外，她當年當紅時，下嫁外號「白毛」的飛行員等，開啟了嫁老外風氣之先例，其他的婚姻細節描述幾乎是一片空白。

民國六十六年白光首次來台灣演唱。她離開觀眾有多久，思念便有多長久，她的歌迷擠爆演唱會的歌廳，從樓上一直排到樓下，締造了瘋狂賣座的記錄。當時一位胖胖的，年六十的男影迷興奮的對我說，白光演唱會他也去捧了場。男影迷說，白光在台灣受到數以萬計的影迷愛寵，是因為她是抗日期間，上海時代歌曲的紅星中，唯一沒有回來台灣開演唱會的。

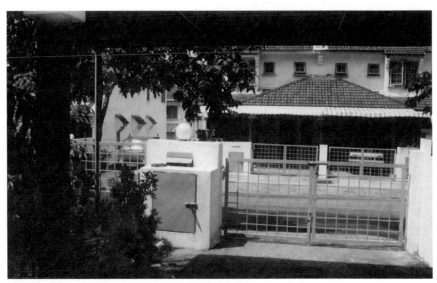

從白光家往外望,鐵門圈住了白光晚年的生活

白光後來數度復出,外界都明白是經濟壓力,到底壓力有多大,沒有人知道;她和最後愛人顏龍的那段愛情,在影迷面前相當低調,翻遍白光所有的資料,也沒有登錄這一段。我告訴自己,這次訪問,一定要了解這一段外人眼中轟轟烈烈的姊弟戀。

就這樣,我在馬來西亞的白光家,和她一起生活了七天,和她一起回到三十年代的上海,走過她生命的每一個春天與嚴冬;也看到一位時代的巨星,在戰火中歷經滄桑,一次次死裡逃生,一次次爬起,重新開始面對生活的勇敢。

八月十三日黃昏

到達白光家已是晚飯時間,我們簡單的用了餐,坐在電視機前了聊起

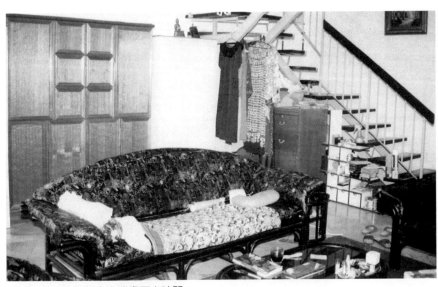

電視機與沙發伴著白光消磨不少時間

來。她住處的一樓是客廳和廚房，二樓才有房間。客廳長而窄，沙發和電視已紀錄了它的使用年齡，電視開著，我們無視於它的存在，這一晚，白光約略的告訴我，她的故事。

白光的祖先是旗人，也是武人。

祖先放清兵入關，清政府就把北京涿州城外的一大片土地贈給了他們。她出生在一個已衰敗的富豪家庭，在她的記憶中，家族中的男人都吸鴉片，所有老少男人，還有奶奶……無一例外。而在胎中吸鴉片壯大的爸爸，出生後老是生病，幾乎跑遍大小醫院，總是醫不好，後來家人不知聽了那個好友的建議，拼命對著他的嘴噴鴉片才活了過來。家族中所有男人都吸食鴉片，很快的家裡就坐吃山空，迫於經濟困窘，只有把祖產全部賣掉，白

白光家中擺設

白光經常下廚做簡餐

光從小睜眼看著鴉片把她的家毀了。

「我在日本讀書的時候，就在夜總會唱歌，拼命賺錢把錢寄回去給爸爸吸鴉片，還供弟弟妹妹讀書。」白光是家裡的長女，她非常的孝順。

可是在那個極度重男輕女的時代。小時候媽媽總是說她是：「丫頭片子，賠錢貨！」就這樣白光賺了錢，拿錢回家孝敬，媽媽還是「賠錢貨！賠錢貨！」的叫了她十幾年……。

白光壓抑了很久，有一天白光向媽媽拋出了一句話：「從小妳就說女孩子沒用，可是就只有我賺錢回來養家。」媽媽沒有想到一向順從的女兒，會這樣反駁她，楞了幾秒鐘才回過神來，接著是一陣沉默，媽媽顯然接收了她抗議的說詞。

白光再次回家，媽媽拼命煮很多好吃的東西給她吃。也不再說她沒用。晚年的白光提到這段往事時，她說：「我非常後悔講了這麼一句話，傷了我媽媽的心。」一位已七十五歲的老人，對年少時的母女相處的對話，還留有這麼深的記憶，可見白光在母親日後改變了與她相處的方式，帶有多沈重的內疚啊。這，不禁令我動容。

「慢慢我把我的故事說給你聽。」白光說。怕吵到她睡覺，第一天，我八點就上了床。

我住的客房，也應描述一下。白光最後人生住的房子，單層的坪數，估計起來十五坪左右，二樓純臥房，卻有三個房間，所以我的客房只能容下一張床，床很大，是硬硬的老式的彈簧床，就那張床，幾乎已佔了客房所有的空間。——躺在床上沒有睡意，我閱讀了有關白光的資料。婚姻記錄最特別的是，她在十六歲左右，和名叫江文彬（人稱江爺，即江文也）的大學音樂教授訂過一次婚，又解除婚約，他是台灣人；和美國的正機師艾瑞克，台灣新聞界稱他「白毛」的男人結婚，結局以訴訟離婚收場。——有關資料中，沒有

提到過她是否有孩子。

八月十四日午後

這是個有情調的中午，一大片陽光從窗外洩進屋子裡，光燦耀眼的光線似乎還帶著陽光特有清新的味道，讓人感覺心情很好。白光的精神也很好，她聲音充滿愉悅。她說，客從遠方來，一定要好好招待，所以堅持要到外面吃館子。

那是一家看起來很空洞，很有歷史的舊式餐廳，餐廳超級大，一眼望去，桌椅很簡單，但看起來沒有牆壁有歷史；牆上呈現幾處脫落斑駁的痕跡。客人稀稀落落，似乎也是繁華落盡。白光解釋說，她以前是這家餐廳的老主顧，以前生意超好，多年來仍習慣來這裡吃飯。

吃完午餐時，我要付帳，她很客氣的拒絕。她搶了帳單，但她和顏龍拿著帳單，看了看，算了又算。她們的經濟狀況似乎在精算中過日子。

這一天，是興奮的一天。因為我和白光訪談時她談到了一生中一個重大的祕密。

白光女兒晚年失聯

好奇的問起白光，為什麼不生孩子？結果意外的獲知白光是有女兒的。只是這個祕密，被當事人掩藏了半世紀之久。

就像所有當紅的明星一樣，白光的婚姻和生女之事，成了她這一生最大的祕密。剛開始是因為快速竄紅，所以所有的訪問都避談她已婚生女之事；後來是因為沒有人知道，也就沒有人問到她曾經生女。這個祕密就這樣，隨著她離世而石沈大海了。

＊＊＊

時光倒轉，回到上海的年代。上海最大的一家夜總會——「聖喬治花園」，白光是紅牌主唱。年輕的白光媚態橫生，邊唱邊向台下拋媚眼。

白光當年在上海說有多紅，就有多紅，紅到上流社會搶著和她做朋友。她一向愛到夜總會或舞廳去玩，交際手腕也一流，上海時期各路朋友都有，所到之處都能吸引所有人的目光。她參與演出電影，多半演蕩婦或小三或壞女人的角色，隨著她的走紅，有關她的私生活的傳言，如影隨形跟著她四處亂竄。坊間更傳說富商傑米王花下大把銀子追求，把白光追到手，白光偷偷幫他生了一個小孩；更流傳說白光曾經結過婚的八卦。流言越傳越盛。

白光很少跟人提起她已婚的往事，就連找她演電影的童月娟，都不知道她拍電影前，已結過婚，這檔子事。這個結婚的傳言，更讓她兀自納悶著，怎麼好端端的傳出她和傑米王生了個孩子？

這個傳說，後來有人解了謎。

＊＊＊

白光穿著豪華的露肩禮服，在台上輕移著舞步，眼睛邊拋媚眼。「我等著你回來，我等著你回來，我想著你回來……等你回來，讓我關懷……」她注意到一位個頭不高的客人出現，用旅行袋拎著一袋錢（當時戰亂，國際貿易中心的上海被隔離，那年代到夜總會聽歌很昂貴，可是戰爭越激烈，娛樂卻成了富商花大筆銀子享樂、精神寄託的地方），走進夜總會。樂隊就看到貴客到來，馬上站起來哈腰鞠躬。

帶著輕搖滾味道的〈等著你回來〉，隨著白光前衛頹廢慵懶的歌聲，俄羅斯管弦樂團伴奏下，夾雜著薩克斯風、小喇叭的樂器聲，氛圍溫和使人陶醉，溫和中聞不到半絲戰爭的火藥味。

當年上海上流社會才有走進夜總會的特權，主要是戰亂幣值浮動很大，聽一次歌要花上關金（當時的幣值）五百萬元，一般老百姓連吃飯都有問題，怎麼會有錢去聽歌呢。台上的白光唱時毫不在乎的表情，內心卻蘊藏了很多難言的故事，沒有人真正關心白光，她歌唱背後的辛酸人生故事。

客人沉醉在白光的歌聲中，也有人竊竊私語著有關白光的種種。高朋滿座的露天歌唱舞台的角落，有一個全身穿著藍色調衣裳的女人，神情專注的凝神望著這舞台的一切。

夜總會夜夜笙歌，戰火在上海租界區的外圍燃燒著，常常看到上海黃浦灘頭有如煙花的戰火，台上人唱著、歡笑著，台下人神情愉悅、掌聲不斷，一轉頭卻看到砲彈落入海港，炸入水裡，撞擊海水的畫面。

登台唱歌，隨時要躲警報，已是家常便飯。

「窗外海連天，窗內春如海，人兒帶醉態，（口白）你醉了嗎？」白光唱第一首成名歌〈桃李爭春〉，聽得出來是中規中矩的腔調，她的歌聲纏綿、輕重音分得很清楚。她那口白更是讓台下的人都醉了。歌聲滑進很多中國人的心坎，唱出了小市民的心聲。安可聲中，白光又應觀眾要求唱了一次〈等著你回來〉，在台上唱著醉人歌聲的同時，焦家卻引起一場風暴。

人們竊竊私語傳到了北平前教育部長焦家。有個兩、三歲的小女孩，從小失去雙親，她在找媽媽。焦老太太告訴「小孫女」媽媽早就死了。有一天小女孩不知從那裡聽來的消息，一個勁的纏著她的奶奶問：「我媽媽沒有死？我媽媽是白光！我要找媽媽。」老太太那還說理，掄起藤條就一陣狠狠的爛打。「小孫女」的心碎了，彷若白光聲聲唱「你為什麼不回來……還不回來……春光不再……熱淚滿腮」，淚流滿腮哭腫了雙眼的小孫女，再也不敢找媽媽了。

* * *

白光在上海夜總會依舊唱著歌，歌唱完，白光機伶主動的向樂隊招手，她眼睛望著台下，探尋先前注意到的那位個頭不高的客人。關華石為她介紹，「上海總司令」的兒子陳成，這人個頭不小，來頭卻還真是不小。陳成就這樣成了白光的歌迷好友。

陳成七十二歲受訪時，說起話來仍中氣十足。他透露說，當時白光一聲聲的〈等著你回來〉，唱得這麼紅，是因為有人耳語歌詞隱含著等國民政府回來的含意。談到在上海白光走來〉，唱得這麼紅，是因為有人耳語歌詞隱含著等國民政府回

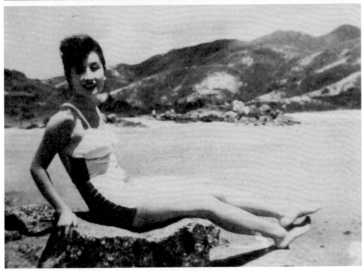

白光突破女性保守形象，穿泳裝露出姣好身材

紅的程度。陳成描述上海時期的白光說：「她紅的要命，在那個女性剛剛解放，可以到學校求知的保守年代。她卻大膽釋放公然拍泳裝照片的勇氣，白光當年的作風相當大膽。」

白光有女兒？在當時戰亂中多了街談巷議的流言。

身上藍色系衣服的女人，出現在上海名流穿梭的歌廳，那一身藍，看起來非常的顯眼，她的出現揭開白光想知道的祕密，也引起白光感情上的一場風暴。只見她招手叫服務生，低頭私語幾句。白光立刻一臉陽光的笑容，走到藍衣女子身旁，兩人互相打了招呼後，白光一臉驚訝的神情，藍衣女子竟是傑米王的前妻，白光也才從傑米王的前妻口中知道花心大蘿蔔傑米王，在外另有金屋的事實。

早就聽到傑米王花心的傳言，百般追問，傑米王就是不肯承認。這下可好了，真相終於大白了。原來傑米王同時和一個上海小明星交往，小明星還已經生了個小女兒。外界陰錯陽差的誤傳，白光平白多了個女兒。

「好啊！看你怎麼解釋？」白光回到兩人同住的飯店，火爆性子一下子爆衝。傑米王本來抵死不認錯，後來知道東窗事發，才低頭承認。白光盛怒之下狠狠打了傑米王一巴掌：「你去死吧！」就大剌剌的拂袖而去。

白光述說過往的輝煌及情愛往事，佝僂著背，很多往事在她心中看似雲淡風輕，但仍潛藏在她的記憶深處，素淡的臉看不出悲喜，臉上盡是無情歲月的刮痕，攪動著看不見的內心傷痕。若是不認識她的人，看見她會以為是一般鄰家老婦。從外表看，完全看不到她曾有過的輝煌歲月。提到傑米王，她卻突然變臉，平靜的臉上滿是憤怒。這個憤怒一直延續她的後半生。她提到近七十歲時，傑米王女兒還透過人傳話，爸爸想和她重續前緣，但是白光仍記恨，無法放下當年的背叛的痛。只有在提及自己的女兒時，她臉上才會看到一閃而逝的特異光彩。——利用晚上看資料。發現白光有女兒，令我很興奮。我想，其中一定有隱情。

八月十五日上午

坐七望八的年紀，白光依然每天起個大早、神采奕奕的遛狗，有時還會直接買了早點回來。平日不多話的顏龍，多半陪在她的身邊（後來聽白光的好友林沖說，顏龍在私下和白光的好友，也有互動，而且互動很熱絡，他們兩人也未隱瞞親密的關係，只是好友都以為他們是老來伴，所以不知道兩人還瞞著好友，辦了結婚登記）。白光遛狗回來後就開始工作，她會在廚房砰砰碰碰的，洗著前一天的碗，她洗碗的聲音和她說話的聲音一樣，強而有勁。

前一天剛下過一場豪雨，清晨的空氣中有點涼意，白光身體微佝僂著，在廚房忙著，臉上沒著半點妝。我在二樓聽到她洗碗的響亮聲音，躡手躡腳的走到她身旁。

忍不住探探有關她女兒的種種，一向開朗的白光和我談到女兒時，手沒停的在洗著碗，她一連「唉！」的，哀傷的嘆息了好幾聲。

有關白光女兒的故事，要從民國三十七年說起，白光在童月娟與張善琨邀約下，早一步到香港，替張善琨的長城公司拍戲。竟創造了白光表演事業的另一個高峰。她的歌聲在台灣大街小巷的流竄，她也就從此就沒有再回大陸。

這一段時間是白光生命中最忙碌的時光，一部《蕩婦心》使她紅得發紫，接著拍攝的《一代妖姬》更紅翻到成為她人生的代表作。她在香港拍片，一邊要打探故鄉女兒的音訊，家中弟妹的訊息，這些訊息時而聯繫上、時而中斷。白光有時等消息等的心急如焚，

在找尋家人的消息時，輾轉聽到了一些消息，和她一起搞學運，最親的哥哥被鬥爭、勞改；她無緣的未婚夫江文彬（後改名為「江文也」），也被勞改，甚至被剃了光頭……

焦家隨國民黨撤退，來了台灣，女兒也心切的到香港，找到了白光。

「達令！妳的護照到期了，要趕快去辦，不然來不及了。」客廳傳來顏龍催促的聲音。

白光沒有理會，仍繼續她之前的話題。她和女兒見過面後，女兒回台灣住了一段時間，又移民美國。白光幽幽的述說，因為婆婆挑撥，母女發生誤會，女兒從此沒有再和她聯絡。只是聽說女兒後來到美國開了紡織工廠，事業很成功。至於母女是怎樣的誤會，白光沒有細說，似欲言又止。最後，她簡要的透露她最大的顧慮是，顏龍和女兒年齡一樣大，即使找到了女兒，也不知女兒是否能接受。而且聯繫的消息也是片段的，所以最後她就放棄了找尋女兒的念頭。

「達令！趕快走了，還要轉到別的地方去，怕來不及，快點！快點！」顏龍聲聲催。

在顏龍的催促下，白光簡單的收掉話題。

「算了。想也沒有用！」她透露了想念女兒，想到絕境的心境。

白光離家之前，做了午餐。是很簡單的餐，粉絲炒大白菜，再加上一盤綠色的菜、一份炒蛋，並熟練的把前一天吃剩的飯，從冰箱中拿出來，加了點水，快速的炒了兩三下，熱騰騰的飯就上桌了。粉絲炒大白菜是她的招牌菜，往後幾天，幾乎餐餐有它，很簡單快速即能做好，也很好吃。

這樣不凡一生，這樣簡單的晚年生活，令我相當吃驚。因為平凡如我，日子都過得比她還好呀！

當然白光和顏龍住在一起已是事實。而且兩人已是同住在一個屋簷下，已經很多年了。

但他們是同居還是結婚？不是我八卦，這一切擺在眼前的事實，令我不禁想問，白光被遺漏的最後一段愛情，到底是什麼樣的生活內容？我在白光家的這段時間，顏龍平日都不太多話，除了催白光這的、那的，也是她的專職司機，任何人都看得出來顏龍對她很關心。

白光一生中謎樣的往事，她和台灣的關係？她唱的歌為何和台灣如此親密？在大時代的悲苦中，一路顛跛走來數度一無所有的際遇，和她謎樣的婚姻、她的感情世界，始終和外界隔著一層紗。

「青紗外，月隱隱，青紗內，冷清清……」白光在香港唱紅的〈懷念〉，用心聽白光唱這條歌時，似是用身體自由的律動，她刻意的甩了很漂亮的尾音，樂隊配合著她的聲音演出，配上探戈的伴奏，似幽幽細述她與世隔離的內心世界。

白光在顏龍的催促下，離去的背影，看起來有些遲緩。怎麼了？聽了她的故事後，似乎感覺她一下子好像蒼老了好幾歲。

想到她曾有的光環與如日中天的成就，最後卻強忍母女情感疏離的痛，我聽了好想哭。——夜晚我整理白光的電影作品年代。坦白說，她唱紅的歌不少，因為她曾在上海及香港兩個地方落腳過，又在香港多次來去，只有靠她的電影作品，約略整理出她歌唱的年份。——與白毛艾瑞克離婚後，白光短暫復出拍電影「鮮牡丹」、「接財神」，因為沒有好的票房成績，她即逐漸淡出影壇。

八月十六日逛大街

白光的心情特別好，她提議說要出門去逛街，她洋洋灑灑的排了一整天的行程。她很興奮的安排著，中午去那裡吃東西；然後逛百貨公司；下午去喝咖啡。我實在不清楚她說的是那些地方，但能出外看更廣寬的馬來西亞，還是很開心。我們邊走邊談度過愉快的一天。

臨出門時，她先上了廁所把體內把體內排出的尿及糞便清出，顏龍像祕書一樣公式化的提醒，一再的叮囑，要作什麼及帶什麼出門。我才知道人工排泄，對她的不便。

白光的心情很好，像小女孩一樣的笑著，她穿了一件白底紅花洋裝，一雙黑鞋，白光解釋說，穿寬大的衣服，看不出她的身體「藏玄機」，因為她出門在身上放很多「裝備」。

還是由顏龍當司機，開那輛老式的賓士車出門。和白光走走逛逛居然也花了五、六小時。天啊，她竟然一點也不喊累。

簡單的吃速食快餐，白光腸癌開刀後，很多的食物不能吃，她卻叫了雙份牛肉，原來是要帶給她的狗兒子吃的。聽她說，她的狗兒子很挑食。

在咖啡廳，她和年輕時一樣愛說黃色笑話。還沒有聽懂她說的內容，就見她手伸進洋裝撩進胸罩裡，她是邊說邊表演，作了一個在胸罩拿糖的動作。她邊說邊笑，笑得很開心，我應付性的笑臉還沒來得及擺出來，被她在大庭廣眾下做的動作給嚇了一跳。就在不

知該如何接詞時，一旁有人叫「是白光阿姨嗎？」是二十來歲的小小影迷呢！白光嚇了一跳，短暫的收起了笑容，停了一下，又繼續擺出笑臉，完成她從胸罩中夾奶的動作。才不急不徐的和小影迷交談。她沒有半點架子，好像碰到老朋友一般。小女生說：「我媽媽好喜歡妳，她知道我今天碰到妳，一定好高興！」

白光雖因經濟困難曾經復出過。嚴格的說，在她嫁給「白毛」艾瑞克息影前的演藝黃金時代，只有短短的八年。這八年發光發熱的白光年代卻延續到七十年代還沒退燒。

無論對白光年代的老影迷，或新世代，她都有著無比的魔力。她對台灣的影響，至今沒有研究者細論。過去，台灣的歌仔戲、台語片就有好幾個「小白光」，直到到蔡琴翻唱〈魂縈舊夢〉，還是讓人忘不了她；香港從五十年代初期的李湄，到把白光發揚光大的葉楓，到七十年代的徐小鳳還被人稱為「小白光」。港台都一再有人翻唱，顯示她唱的歌，對台灣及及整個華人地區都有著深厚的影響。

白光和日本的關係一直很親密，這也是她和台灣特別親近的原因。她的音樂啟蒙老師江文也，是北平大學從台灣聘請過去的音樂教授。

白光為了提供爸爸吸鴉片的費用，在日本夜總會唱著歌，白光邊在夜總會打工唱歌，半工半讀過日子。她第二度回到日本，她的身價已大不同。

夜總會捧場的花籃，從門口一直排到舞台上，署名都是同一人，手筆之大，讓白光看傻了眼，她在台上悠悠的唱歌，眼睛邊在找尋目標客人。客人中有一個妝扮很特殊，看起來很秀氣的女人。這等送花的排場，白光不是第一次見到。事後才知道「她」是江文也的日本前妻，市長的女兒。

外界傳聞，民國二十七年，白光到日本學聲樂，甚至考上公費留學，到日本大學藝術科，並與三浦環老師學聲樂。是受了音樂才子江文也和她分手的刺激，愛情的絕望，使得極單純的白光，選擇了遠走他鄉到日本的勇氣。但白光否認了這種說詞，她到日本留學，當然與江文也情變有關。但她學唱歌，是因為想走國際路線，有人建議她學唱歌劇，才使她不小心走上唱歌的路。在那個年代，女子受教育並不普遍，留學更是新潮。

民國三十年十二月日本偷襲珍珠港；四年後美國向廣島丟原子彈。聽到日本攻打美國，擔心美國會報復，白光每日心驚驚。左思右想覺得住在日本不妥，丟下最後半學期的學業，就匆匆束裝返國。

白光離開日本，後來又回到日本，她搖身一變成了唱片新人。早年台灣流行歌曲，受日本演歌及西洋音樂創作者的影響。她留日的背景，多多少少受到日本式唱法的影響，也間接使得白光的歌和懷念日本流行曲的台灣，有很大互動。

二十年代的台灣，將上海的時代曲「毛毛雨」、「可憐的秋香」翻唱成台語歌；白光在日本古倫美亞唱片公司時代，尚無代表作，也翻唱了不少上海「前輩」的流行曲，包括中國第一位歌星黎明暉的「毛毛雨」、「可憐的秋香」，王人美的「漁光曲」以及周璇的「何日君再來」等名曲，以日本古倫美亞的管弦樂伴奏，錄音、製作都由日本人一手包辦。

江文也幫忙白光出過唱片，為日本作了很多音樂，其中最有名的歌，就是在「大東亞共榮圈」宣傳政策下，以日本觀點拍的電影「東亞和平之路」的電影配樂，白光因緣際會主唱了電影主題曲。「東亞和平之路」在一九三八年五月曾在台灣上映，音樂收藏家李坤

城，還收藏了這份早年印有兩人名字的宣傳文稿。李坤城指出，白光在日本拜師學唱歌；江文也當時在日本配了很多電影音樂唱片，白光的歌，多多少少有日本演歌的味道，因此被老一輩的台灣人所接受。

台灣籍的音樂家江文也，是個浪漫的藝術家，江文也是白光生命之歌的啟蒙師，也是白光生命中一個非常重要的男人，他讓白光這一生刻骨銘心。

在日本錄音室開啟了另一段人生，白光就只能往前走了。──她刻意隱瞞和焦克剛曾經有過短暫的婚姻；刻意隱藏焦克剛抽鴉片的惡習。──離家出走時，她隨身只帶了一件旗袍，一段她刻意忘記的過去。還有那不得不丟開的初生女嬰。

走上演藝這條不歸路，是因為遇人不淑；選擇走自己的人生路，多瀟灑。

八月十七日黃昏

白光和我聊著、聊著。顏龍的聲音又穿越過我們，提醒白光要準時出門。

原來白光例行要和當地的地方上有身分的老人聚會，「顏龍祕書」一大早，又出來催個不停。

我試探著可否做小跟班，白光斷然的拒絕。她說，那群太太們是很保守的，連她要加入她們，都很不容易；至於是什麼聚會，她當然更不肯細說。只知道是很單純的貴婦老人聚會。白光出門時穿得很簡單，沒有刻意的打扮，臉上連妝也沒有，走的時候匆匆忙忙，似乎是聽到她嘀咕那一群人很守時，不能遲到之類的話。

這一天近黃昏時，我見到了白光。

她似乎很疲倦，我建議她在家中拍幾張照片，她忙說不行、不行，太累了拍起來不美麗。

她坦然說，因為她的家不像外界傳的那麼富有，她不想讓外界知道她的生活這麼的普通。為了不讓我失望，她提議說：「這樣吧！我們明天到外面拍幾張照片。」

黃昏時分，夕陽跑進家裡來作伴。她和我談到戴笠，來訪之前，我也過聽歌手晚輩林沖說戴笠是白光的「達令」。白光用了更貼切的形容詞說：戴笠救了她一命。

接著白光提到民國三十二年介紹她在上海拍戲的是汪精衛。

白光不僅和汪精衛很熟，也和上海的「大特工」戴笠特別熟。當時戴笠的頭號緝拿的對象就是汪精衛，這兩人和白光關係如何？傳聞中汪精衛和戴笠對女人的嗜好差不多。這只是傳聞。

抗戰勝利後，替日本偽「華影」拍戲的很多明星，都被判刑，只有白光未因之入罪。音樂收藏家李坤城說，江文也替日本的「東亞和平之路」作電影配樂，被以漢奸罪名判刑十個月，白光因緣際會主唱了電影主題曲，卻沒有半點事，這是很弔詭的。——連續幾天晚上，我很勤奮的整理她的資料，這一天，我終於理出她當年在台灣走紅的盛況，世人封她「一代妖姬」美譽稱頌她的情景。

白光應邀到香港拍戲，直到她和白毛艾瑞克結婚宣佈退出影壇。香港時期是白光演藝事業的最高峰。外界說，白光為了與艾瑞克的愛情，犧牲了大好的事業。白光自己的角

度，和外界的的看法不同。她說，她是因張善琨的長城公司經營失敗，她的電影路走不下去了。她想安定下來，才選擇結婚。

在戰亂中，先一步到香港的人生抉擇，白光坦言，當時的她，面對不可知的未來，也不知選擇是對還是錯的。民國三十八年她到香港拍的第一部戲《蕩婦心》，主題曲〈嘆十聲〉、〈山歌〉等，其中的一首主題曲〈嘆十聲〉瘋狂侵台，這部電影在台灣重映記錄有：民國三十八年、三十九年、四十二年至少三次以上。是台灣的新移民懷念她，還是她連結了思鄉的路？總之她的歌聲安慰了當時外省來的「新移民」。

由於影片創下空前賣座記錄，約在民國三十八年連續拍攝了影片《血染海棠紅》，也夾著主題曲〈東山一把青〉襲捲台灣。一口氣又拍了電影《一代妖姬》等代表作，在台灣沉迷在一片白光熱中，亦將白光唱紅的主題曲〈送情哥〉、〈禿子溺坑〉「保送」登台，成為流行曲，白光也從此贏得「一代妖姬」的美譽。在一片「白光熱」中，除了新片或在三十八年、三十九年連續登台；在上海時期拍的舊片，也成了片商的壓箱寶，紛紛搶著在民國三十八年上映。包括在民國三十六年左右拍的《六二六間諜網》；約在民國三十七年拍攝的《柳浪聞鶯》等電影，接著，白光在民國三十六年間拍的電影《人盡可夫》，也在三十九年上映。；連民國三十二年白光拍的電影處女作《桃李爭春》影片，亦在白光身價居高不下時，於民國四〇年在台灣上映。電影新舊影片交替上映的力道，把白光的人生推到另一個成功的顛峰。

這些影片中有不少時代曲，〈懷念〉、〈假正經〉、〈秋夜〉、以及〈如果沒有你〉、〈小花〉、〈今夕何夕〉等十來首電影歌曲，在三十九年及四十一年隨電影襲捲台

灣。這階段白光的氣勢，真可用如日中天來形容。其中〈等著你回來〉、〈魂縈舊夢〉等時代曲，至今還傳唱不墜。

白光是怎麼進入電影圈的？至少有兩種以上的說法及傳言。她在訪問中透露說，介紹她拍戲的是汪精衛。求證前自由總會的主席童月娟則說，白光進入影劇圈，是她和已逝老公張善琨在日本錄唱片，發掘白光，找白光拍電影的。

白光從影的成名作〈桃李爭春〉，是受日本人控制的「中聯」所拍攝。當時張善琨擔任總經理；而「中聯」和替日本人做事的汪精衛有很深的淵源。

<h2>八月十八日午後</h2>

上午，白光和顏龍出去辦事，我仔細的看了一下，即將離開的白光家。

白光家是透天排屋，買了後漲了一點，在一九九四年市值是兩百萬台幣。房子養了兩條「一〇一忠狗」，房子四周是鐵窗，是那種封閉式的房子。

樓下只有電視，電視上層放著幾座小佛像，再就是幾張舊沙發。二樓有主人房和客房，走道上的置物櫃上，擺著兩張白光年輕時的美照。主臥房我一直沒正面瞧過，那一天我很仔細的看了一眼，窗外的陽光很耀眼，我看到的除了陽光，陳舊的床沿上，放了一個小小的便盆。

午後。白光說：走！我們遛狗去！為了帶兩隻狗出門，還猶疑的和我討論，白光擔心兩隻狗一起出門，場面不好控制，最後我們決定帶一隻狗出門。出門後，白光帶我走了一

段路，她選了她家附近的豪宅留影。她說：這裡的房子當背景，比較漂亮。我拍了一些照片，本來想拍張合照。但路邊連一個行人也沒有，只好作罷。

顏龍不在，我們都覺得輕鬆自在，因為我們可以大大方方的談論顏先生。這位白光人生最後的伴侶。

和她在她家附近逛了一下，她說，房子是她存的最後一點錢買的。顏龍一直叫她過來馬來西亞住，但她心裡卻想著浪漫、氣質高雅的法國，她想在法國養老，但是她沒有足夠的錢在法國買房子，所以她一直住在香港，直到她在香港的房子被政府徵收後，在顏龍的好意召喚下，搬來馬來西亞居住。

「結婚了嗎？」我問。

白光有點不好意思，輕聲的說：「結了。隨便辦個手續，沒有公開。」

「他在銀行做事。」我問。

「不是。」白光說，白光其實並不清楚他以前的職業，他在銀行做事只是給外界一個說詞，這時期的白光心情已無波無浪，她只是不想姊弟戀傳出去，掀起喧然大波。

白光在林沖的引介下到馬來西亞夜總會作秀，顏龍本名顏良龍，是在哥哥主持的夜總會幫忙。白光的名氣在馬來西亞老一輩的華人圈，還是響叮噹。那次她的主秀，真是盛況空前。樓上、樓下連樓梯都擠滿了人。白光當時聽到同台作秀的馬來西亞女子，以英文說顏龍很好騙錢，她的正義感一下子跑出來，她立馬站出來打抱不平，三個女子為一個不相識的男人打成一團。顏龍發現後台大亂，跑了出來。他與白光因此對雙方留下印象。

白光覺得年齡差得太多，曾猶疑是否交往，深思之後，已決定不再來往。最主要的原因是男方家人極強烈反對，兩人發展愛情。顏龍的母親，白目的說：怎麼娶個媽媽回來？兩人相愛隔著一條長長的河。有一段時間，兩人沒有來往。隔著時空想對方，好長一段時間的遲疑，後來老公主和小王子的相愛的故事，就從兩人相約出國旅遊，又開啟了一扇窗，飛來飛去的戀情，讓兩隻都是單身的倦鳥，找到棲息枝頭共築愛巢的理由。

白光說：「湊合吧！」

她說，前幾段婚姻，男人都是被她打跑的，每個被她打過的男人都很怕她。這次，她改掉了自己的脾氣。也許是老了，也許是想透了，她的人生已走到最後一程路了。

連介紹人林沖也不知兩人已辦了結婚手續。林沖說，白光在認識顏龍後，白光來台灣作秀賺了錢曾匯錢給他。但因為顏龍家人反對，朋友都以為他們只是晚年相互陪伴的伴侶。

「煙花那女子嘆罷那第一聲」，思想起奴終身靠呀靠何人……」白光哀怨的唱著〈嘆十聲〉，為北方民謠改寫，它依然是台灣人心中的寶，也是「白光熱」時酒家的最愛。

在屏東市長大的演藝人員金澎回憶說，小時候他就住在酒家隔壁，經營酒家的是台灣人。在民國三十九至四十一年之際，他常聽到酒家播放白光的歌。

在劇團長大的「明華園歌仔劇團」第二代團長陳勝福說，他記得小時候劇團六十歲的老人常聽白光的歌。陳勝福印象最深的是，他看到戲院貼了一張白光個人的特大海報，劇團的老人告訴他，這個叫「俳優」（台語發音即明星的意思），那是他對白光第一次烙下深刻的印象。

名作曲家左宏元指出，就時代曲的代表人物而論，白光成名前，唱歌講究字正腔圓，白光打破了這個框架，她是第一個創下創意唱歌技巧記錄的人。研究台灣歌謠的蔡振南則說，白光的歌聲起伏就是節奏；如果把樂隊節奏抽離，她清唱的歌聲，仍可以跳探戈。

白光的歌和光復前後侵入台灣的日本及歐美音樂一樣新潮。在流行趨勢下，凝聚了一種白光現象。一九五〇年代台灣最流行的日本演歌即是吉他手古賀政男的「溫泉鄉的吉他」，至今仍為台灣人傳唱不墜。六十年代末風靡東南亞的姚蘇蓉的身上，也都看到日本演歌的影響力。台灣部分本土歌手也有日本演歌的味道。在日本學聲樂灌錄唱片的白光，多多少少影響了台灣人的創作靈感。

白光這一生是中國百年來受毒害最深的人。他的家人以及親密愛人焦克剛、飛行員「白毛」艾瑞克也都有毒癮呢。

「啊！今夕何夕，雲淡星稀，夜色真美麗……只有我和你，我和你患難相依。」白光離家後，很快的成了大明星，這首在上海時期唱紅，探戈節奏的「今夕何夕」，白光不太在乎樂隊的感覺，輕鬆自由的唱著，情歌世界的自由心境，強烈的表達了渴求愛情自由的心境。

白光的電影呢？名影評人黃仁說，在白光同期成名的明星中，電影真正演得好的是白光，她是真正能在銀幕上放得開的人，她只是輸在不會作人。

「假惺惺，假惺惺，何必假惺惺……不要那麼樣的裝著……」白光半嬌半嗔的唱著帶著探戈旋律的〈假正經〉，點破了中國人的面具性格？

左宏元指出，白光以挑逗性的低嗓音唱出「『假』正經」，非常的吸引異性。解讀白

光歌聲誘人的原因。左宏元直白的指出：「這世界的藝術，還是不脫SEX」來形容白光的低嗓音，對男人有著致命的吸引力。

八月十九日晚上

離開馬來西亞的最後一天，記憶最深刻的是，和白光與顏龍一起看了一部電影的錄影帶，聽她說電影，她對電影仍還念念不忘。但電影在垂暮的晚年中，已經成了她生命中的過客……。

那一天更令人難忘的是，電影看了一半，空氣中突然有種很臭的味道，好像人掉入糞坑般的臭味。顏龍這時看著白光說，妳的那個……應該要倒了。

經白光再次解釋，我才完全聽懂了。原來白光因大腸癌，已完全切除了排泄器官，她在身體上接了一個袋子，要隨時清理，否則就會有異味。那味道令人很難忘。但我最難忘的是，看到的是一位可敬的生命鬥士，她面對這麼大的困境，她還是從容以笑臉面對，沒有半點抱怨。而陪她度過人生最後孤寂路的顏龍，也陪伴他走了最後一段看似艱苦，潛藏甜美的人生路。

原來生是一個命，死也是一種命。出生決定未來，靠打拼可以改變命運；死亡的方式卻不能選擇。即使是再有成就的人，到達人生終點站前，也要面對病魔的挑戰……。我看到的白光，生命抵達終點站前，命運開了這麼大的玩笑，她卻能笑看人生，在我心中，她是一個勇敢的生命鬥士。

＊＊＊

後記——筆者作了近二十年的影劇記者，從小唱她的歌，但台灣歌謠研究者多半略去對她的研究，她留下的資料不多。能和白光作深入的採訪，和她一起走過她不平凡的一生，一直有很多感慨，是以將之成稿，希望為歷史留下一些文史資料。

第二章 「一代妖姬」遇上「臺灣蕭邦」
── 江文也

「我的一生，不應該是這樣子的」……晚年的白光幽幽地說著

歌聲魅影：憶白光

白光一生最大的選擇，從香港來台灣。

二次世界大戰改變了中國人的命運。

民國三十八年這個時間點的分野，讓中國人分居在海峽兩岸，外省來的台灣新移民，對中國故鄉的懷念，轉換成對白光的懷念，年輕影迷對白光的名字也不陌生，從大家都熟知的冉肖玲、蔡琴，到因為歌仔戲、台語片，甚至歌手都有「小白光」……。

白光這一生因為戰亂，經歷過無數無法掌握的人生高低潮，日本侵華、一九四七年早一步從中國大陸到香港，嫁給飛虎隊的白毛……，她的生命經歷無數次與死神擦身而過，她好幾度一夕之間，突然地一無所有，又東山再起，擁有數億的財富，卻在一夜之間，變成貧戶。她經歷過中國的災難年代，又差點成為台灣媳婦，她的生命經歷儼然就是中國版

的「亂世佳人」。

白光的人世之旅，呈現極大拋物線的落差，她在銀幕前光華璀璨的成就，人人稱羨。在情感方面卻數度遇人不淑，乃至晚年，和尋常人一樣過著普通的生活。她的最後人生和她曾經擁有的盛名，可以說是天壤之別。但相當幸運的是，晚年有個至愛顏龍陪伴她，是她人生中的大幸。

一九四八年，白光在中國動亂中早一步落腳香港，在那個兩岸互不往來的時代，海峽兩岸都爭取海外有影響力的藝人，中國大陸甚至在港設立左派的長城電影公司，也極力拉攏像白光這樣高度受歡迎的藝人。受到先總統蔣中正的感召，她婉拒赴大陸。她來台灣登台時，懷念她的影迷，擠爆歌廳大門，造成萬人空巷……。

白光今生最大的祕密，最愛台灣郎江文也

在那個風雨飄搖的年代，白光曼妙的身影，深深吸引台灣來的音樂才子江文也……。

白光在史永芬的年代，十六歲少女時期，即認識了高大、俊美，音樂才華已受國際肯定的江文也。

江文也是在台灣殖民地時代，到日本留學，在日本複雜的社會打拼，且是國際認可的聲樂家；對白光來說，她年少時光的愛是一種崇拜，她愛慕江文也的才華。對愛有點浪漫純真，後來知道江文也在日本有家室，也停不了對江文也的愛；對江文也來說，他迷戀上

了白光外貌的俏美，迷戀上她對愛情懵懵懂懂的純真，還有那爽朗性帥氣的真性情。

出生在女孩子去學校讀書，被認為是拋頭露面的年代。當時白光的成長，正逢女性受教育一點一點的開放，當時多數漢人家庭對家中女兒受教育，仍緊抓住保守的看法及態度。白光在這樣的氛圍下，被認為是個異數。白光家人能緊跟著開放的腳步，因她是旗人，家庭比較活潑開放，沒有限制她追求學識，她擁有無限的精力。她充滿生命力的身影，活躍在學校的每一個角落，她是那個男尊女卑保守社會的奇葩，她的情影深深吸引了外來客江文也。

儘管年少時光的白光，活躍愛玩，有時玩瘋了，忘了時間，回宿舍學校大門已深鎖，她只好爬牆回宿舍。玩歸玩，她還是和多數懷春少女一樣，編織著結婚生子，安安穩穩認命度過一生的夢想；愛情不斷的遇挫，她選擇做自己。她的演藝事業，在炮聲隆隆中的節奏中，無視演戲是戲子的傳統包袱，伴著她一步步走向前衝，找尋屬於自己的天空。她這一輩子，彷彿是為了養活她的家，以及她那個在娘胎中就知道吸上星光燦爛的舞台。她這一輩子，彷彿是為了養活她的家，以及她那個在娘胎中就知道吸鴉片「不幸被生下來的父親」。

十六歲那年白光選擇與國際揚名的音樂才子江文也結下今世情緣。白光因為和台灣人的一段情緣，從此躲不開離家鄉的命運。他們因中日戰爭而緊緊相扣，因誤解而分手……這段愛情故事是這樣開始的……

一九三七年七月七日，一個看似普通的日子，那天的夜特別的沈靜，在時鐘指向深夜十一點的時刻，日本在中國的土地與主人發生了衝突。一聲無來由的槍聲，敲醒了少數沈睡的人，槍響之後，夜恢復了沈寂。隔了好久、好久，一陣陣更激烈的槍聲敲醒了沈寂的

夜，敲醒了大多數沈睡的人們。

第二天人們約略知道了一件事，中日戰爭開打了。因為日本軍隊在未通知中國的情況下，進行夜間軍事演習，並以「士兵失蹤」為理由，要求進入宛平城搜查。當時駐紮在盧溝橋的國民革命軍，拒絕日軍的要求。日軍包圍了盧溝橋，雙方接著談判。日本另一派的人士，卻堅持日本軍入城搜索，在中方回絕後，日軍開始以強大炮火攻擊，中方守軍本能的反擊。盧溝橋北方旋即進入對峙的狀態。

日軍侵略中國，表面看起來像是中國人歷代強權侵略易主。但這次不同的是，從這裡引發的二次世界大戰，改變了整個中國人的命運，他們被迫分離在海峽兩岸。人們被迫不得不離開家園，父子分離、妻離子散。

中日戰爭發生後，中國武力不足，小道消息很快的傳遍了大街小巷，人們在不確知未來的情況下，慌亂成一團，在驚慌中，人人都想找一份安定的感情，找一份安全感。這槍聲促使白光結下今生這段刻骨銘心的情緣。這段未了緣，就是與台灣著名音樂家江文也的戀情。

在那個時代自由戀愛，風氣初開。娛樂事業也在荒漠中萌芽，隨著戰亂，娛樂成為戰爭中的奢侈安慰劑。人們無法想像他們剛開始可以自由選擇的愛情，在往下拓展的歷史中，會變成一堆「罪名」。愛上一個人，會因為時空變遷，變成了一種無可饒恕的錯。

太陽、月亮仍每天辛勤的工作，不食人間煙火的朝陽，還是和往常一樣的，趕走了黑夜。

在不變中的變數是人們毫無警覺，他們面對的是二十世紀的動亂與紛擾，面臨的是一個被命運擺弄的時代，一個被命運推著不得不往前走的世代。

在校園裡還是歡樂如常，一向活潑的史永芬（從影後的藝名：白光）的生命中，因為遇上才華洋溢的音樂家江文也，而發生了遽變。她愛上了台灣來的江文也，江文也出生淡水，他來到中國大陸時，被中國的音樂感動，決定留了下來。

早熟的白光，身材高大、個性外向，她常常人未到笑聲先到，只要在公共場合聽到她的大嗓門，就已吸引了所有男性的目光。她在男人堆中炙手可熱，卻被一位外表翩翩的外來客江文也給搶走了。這事讓所有追求者都傻眼。

內地人與台灣人談戀愛，在北京校園裡立刻像被震盪的水波，很快速的擴散，被人們爭相傳開來。在交際圈也引起一陣陣的嘩然。在當時保守傳統的社會，外來的台灣人搶走了他們的女神，讓圍在白光身邊，虎視眈眈伺機追求的男性，跌碎一地的眼鏡。十六歲時白光因這一段隱世情緣。被命運之神撒下的網，操控了她整個人生的棋盤。江文也是她生命中真正愛上的第一個男人，她這一生和台灣始終糾結著一份特別的緣份，外界對一直對留在中國的江文也與在香港發展事業的白光，並沒有交集與印象，白光的這份情緣，因兩岸隔離，在文史資料中幾乎少有記載。

在那個時代，江文也在學校擔任「教授」，是個地位極崇高的職業。

白光在江文也猛烈的愛情攻勢下，被降服了。而這一段無法修成正果的緣份，激發她奮發向上成為耀眼的紅星。在一九四〇年代白光是與李香蘭、周璇、姚莉、白虹、龔秋霞、吳鶯音齊名的七大紅歌星之一。

故事的男主角江文也，在台灣殖民地時代，到日本留學讀電機，業餘自學音樂，二十二歲進入日本極為有名的哥倫比亞唱片公司工作，並在日本指標性的音樂比賽連續得大

獎，而在日本聲名大噪；一九三六年他以管絃樂曲《台灣舞曲》，在德國柏林舉辦的第十一屆奧林匹克運動會，文藝競賽中獲二等獎。江文也是少年得志的奇才，是東方人中，年少即國際揚名的才子，他在那意興風發的少年時，前途一片看好。

一段奇異旅程，卻神奇的改變才子江文也一生的際遇。

江文也因為好友齊爾品邀請，結伴到中國的上海及北京遊玩，江文也就被中國的音樂魅力給留下來了。

江文也第一次到中國……，江文也透露他對中國的愛戀。他好似與戀人相戀般，因殷切地盼望而心焦，內心似乎有個聲音在呼喚他，要他留在中國。江文也愛上了歷史久遠的中國文化。這趟意外的旅行，改變了江文也的一生，也改變了白光的一生。他們兩人像是在星際漫遊的兩顆星球，不小心對撞，擦出了愛情的火花。

江文也在日本已婚

江文也的日本妻子，悔教夫婿覓封侯……

江文也在日本有一段婚姻。他因為在音樂方面的出色表現，江文也找到了他的愛情，當時台灣是日本的殖民地，因此台灣人身分的江文也，他的第一段婚姻也受到相當的爭議。這段愛情女方是日本貴族上田市市長千金龍澤信子，在女友力爭下，才爭取到家人認同。這段異國愛戀，雖然轟轟烈烈革命成功，但江文也的妻子知道江文也在日本，他的成

就仍是有限。當她獲知江文也回到中國會有更大發展空間，就把主權交給神奇的命運之手，江文也不知不覺一步步的走向中國，停駐在中國。

白光十五歲時就成了社交界的名流，她演話劇走紅，日夜流連在當時名流出現新興的高級夜總會裡，在歡樂的生活中，渾然未覺生命即將大轉彎。中日衝突的那個深夜，一聲轟然巨響，改變了她的命運，她與日人侵華的歷史大事件——蘆溝橋事變擦身而過。從此每天在人心惶惶的氛圍中生活。

深夜的這一聲聲巨響，驚嚇了沈睡的中國人，江文也因這一聲巨響心情慌亂，兩個慌亂的人，兩顆愛戀的心，在忽明忽暗未來不明確的情況下，結下一段一世難忘的情緣。

亂世中的台灣情緣

你不來中國，我也不會遇見你，命運就是這樣巧合安排了白光與江文也的情緣。

一九三七年蘆溝橋事變的發生。一九三八年熱愛中國的川喜多長政，以他自己的東和公司名義拍《東洋和平之道》，到滿州國招考數位演員到東京培訓，負責該片配樂的江文也，就是她們的音樂老師。清純秀麗的白光非常認真學習，一口酥軟的京片子，唱起中國小調，慵懶的韻味，讓風流瀟灑的江文也迷醉了。

江文也熱愛中國文化，喜歡《釵頭鳳》，因此讓他埋首久違的中國古典文學，京韻腔的《蕩湖船》，讓他想起在台北聽過的同一首曲調，台語唱詞的《八月十五》。這是白光

演出未正式承認的第一部電影。

日本在北京招考演員拍攝的影片。由日本東和商事社社長川喜多長政先生製作的一部中國片，演員全部都用中國人，這部電影拍的是中國景色，部分場景在日本拍攝，在北京招募六人之中的二名很特別的女性演員，一位李明，另一位白光。江文也因為深入了解中國的民族音樂，被聘任做了這部影片的音樂製作。白光與江文也兩人有了這一段非正式的師生關係。白光的第一張唱片是江文也任職的哥倫比亞唱片公司出版的。這是他倆第一次的生命交集。

白光與江文也的緋聞傳出，日籍的江妻並沒有吵鬧，她很單純的盼著白光回中國之後，這段婚外情即可結束。

沒想到，臺灣籍的北平師範學院音樂系主任柯政和提出邀請，邀江文也前往北平任教。這時江妻已懷次女，因江文也雖享有國際風光，他的台灣人身分，讓他在日本卻受到歧視。為了丈夫到中國發展能有更寬廣的前途，而且「大學教授」的職位，以江文也非學院的出身，在日本是不可能得到的這樣的尊榮。二十八歲的江文也幾經思考後，到日本佔領地北平工作，寒暑假回東京的家。

江文也到了北平，在朋友慫恿下，到新興的舞廳去玩。和白光在舞廳重逢。說來也是合該有這段情緣。白光在學校是風雲人物，經常在舞廳穿梭。他與白光在北京合作電影之後，在北京看了白光演的話劇，就更加喜歡白光，那年十六歲的白光，不但臉蛋長得好，身材曲線亦玲瓏有致，在舞廳白光的曼妙的身影，像花蝴蝶一樣飛來飛去，她是全場男性眼光追逐的焦點，白光的眼睛滑過每一個人，和江文也四目交接時，兩人視線再也分不開。

當時的教師的收入很優渥，用句普通話來說，就是高收入。江文也有錢出手也相當闊綽。在他鍥而不捨熱烈的追求下，一下子就攜獲白光及白家全家人的心。

白光喜歡跳舞，江文也就迎合她，常常帶她到舞廳去玩。白光喜歡逛街，她就陪著他逛街買東西。有一天兩人沿街閒逛，到了百貨街王府井，白光看到一輛新穎的車子，極為讚賞，她滿眼歡喜，多看了兩眼。江文也看在眼裡，沒有說話，依然陪著她一路逛街逛了下去。

第二天江文也來接白光出外玩耍。遠遠的，白光覺得車子很眼熟，車子很快的駛近，白光驚喜的發現，江文也對她的體貼，小小的動作，看得出江文也的誠意，讓她感覺又驚又喜。

接下來的日子，江文也幾乎天天往白光家裡跑，他很快的了解白光的爸爸媽媽及弟、妹妹全家大小喜歡那一類型的禮物。他出現時，每次都帶了全家人的禮物，糕點、絲綢、皮裘等等。白光媽媽的那一份禮物總特別用心，逗得媽媽笑得嘴都合不攏，江文也很有耐心的在白光家穿梭了半年。

白光小小的心靈裡，只覺得江文也斯文有禮，只覺得江文也很熱絡貼心，像哥兒們般的朋友。

媽媽看她傻大姐似的，愛情來了，還懵懂不知。有意無意的提醒她，可以找個人嫁了。白光第一次聽媽媽提起嫁人的事，還楞了一下，後來才了解母親在暗示她，江文也是個可以交往對象。

中日抗戰促成兩人訂婚

流轉迷離羅曼蒂克的燈光下，江文也突然當眾提出訂婚的要求，白光又驚又喜，戰亂人心浮動，她想要安定下來……。

一九三七年七月七日，那一聲槍響，把中國人歡樂幸福的日子終結了。

中日戰爭開打，白光茫茫然，不知未來要面對什麼樣的日子，未來會發生什麼大事？每每傳來無預警的炮聲，常讓人惶然不安。舞廳、歌廳等娛樂事業，在炮火聲中，還是照樣燈光流轉，好像進了舞廳高八度的音樂能讓人就忘了煩惱。慢慢的往後走的日子，氣氛一天比一天沉重，氣氛也有了明顯的不同，除了跳舞，大家也開始談論戰事。江文也的生日舞會在氣氛不安中照常舉辦，這是一個特別的舞會，在慌亂的氛圍中，舞會暗沉的燈光中隱隱透著喜氣……

舞會進行一半時，在羅曼蒂克的燈光下，江文也停下舞步，舞會的場子突然安靜下來，他深情的走向白光，當眾提出訂婚的要求，白光又驚又喜。這麼浪漫的場合，這麼風光的求婚，再再令她感動。戰爭開打後，白光也想要安定下來。浪漫的音樂，暖烘烘的氣氛，眾人馬上跟著起鬨，白光感動莫名，她衝動的答應了江文也的訂婚請求。白光也提了一個要求，她還要繼續讀高中，江文也非常爽快的應允為她付學費。

在那個風雨飄搖的年代，也就是盧溝橋事變的年底，兩人浪漫的宣佈訂婚。白光形容

說，那是少女時代的一種迷戀，也可以說是一種崇拜式的愛情。

第二天，江文也歡歡喜喜到白光家提親，白光的媽媽很快的答應了訂婚的請求。白光也很高興，她找到一個可靠的肩膀。兩人歡歡喜喜的在家人及親友的祝福下，正式舉行了訂婚的儀式。由於是內地人與台灣人訂婚，在當時白光所來往的社交圈是件大事。這個喜訊，在校園裡很快的傳開了。

訂婚後，白光隱約知道江文也在日本也有一個家，而且還有兒女。這事讓她心裡感覺不踏實。她擔心，有一天江文也也會跟別的女人跑了。就在這樣的氛圍下，他們還是過了近兩年恩恩愛愛的日子。

他們愛的足跡走遍北平的每個角落。江文也對中國文化的憧憬，想要更深入了解中國，白光是最佳嚮導。從華麗的故宮、天壇、隆福寺、琉璃廠；從京韻大鼓到祭孔大典。江文也邊遊玩，邊跟著白光一句一句學著北京話，兩人恩恩愛愛過了一段浪漫的日子。

一個下大雪的夜晚，兩人關係跨前一大步

北京下大雪銀色嬌柔的夜晚，白光欲走還留，江文也答應不碰她，但第二天醒來，兩人捲曲在床上……

一九三九年，新春後不久，一個下大雪的夜晚，窗外雪花飄飄，雪飄落地面後，凝結成一幅飄逸圖畫般美麗的景色，置身其中，就像跳進童話故事的場景。白光凝視著窗外美

麗的銀色世界，真是美呆了。看到美景，憂愁卻上了心頭。她被大雪困在江文也的住處了。雪下下停停，老天好像故意和她過不去，眼看著大片雪花逐漸稀薄，白光起身穿了衣服，窗外又開始飄大雪，衣服穿脫了好幾回。不知不覺竟已到了午夜時分了。

江文也在一旁，也是一付無奈的神情。看天色也不早了，江文也開口請白光留下來，白光不願意。江文也哄她說，願把床讓給她睡，江則睡沙發……。白光還是不肯，江文也一再保證不會有事，兩人商量了很久，窗外的雪仍零零落落的飄盪，白光最後終還是不得不留了下來……。

陽光從外面溫柔的穿透進屋子。睜開眼，兩人已捲曲在同一張床上了。從那天起，兩人的關係，跨越了一大步。

戰爭仍打個不停，戰況每天在變，在不明未來的情況下，江文也依約支助學費，白光繼續讀高中。可是不知怎麼的，自那夜纏綿悱惻之後，白光就像失魂似的，三天兩頭往江的住處跑，次數越來越密集。江文也逐漸減少去白光家的次數了。那一夜之後，兩人的關係大逆轉，白光的心已經完完全全攀附在江文也的身上了，白光內心的「小女孩」跑出來了阻擋了她的理智，她整個人失魂似的，連在教室也變得心猿意馬，只要五分鐘找不到江文也，白光就感到極度焦慮不安。

那一夜之後，讀書意願很強烈的白光，滿腦子裡全塞滿江文也，江文也已成了白光生活的全部，早也想、晚也想。有一天白光無心上課，偷偷溜回到江文也的住處，她興匆匆的跑到門外，才停下腳步，還來不及收起笑容，就聽到屋裡傳來女孩子輕巧的笑聲。白光臉色凝重，猛一開門，卻看見女學生和江文也說說笑笑，她呆住了。

江文也看到白光不慌不忙的起身介紹女學生，女生是來學聲樂的。雖然江文也這麼說，但目睹女生都已經進到江家客廳了，直覺兩人並非師生那麼簡單。她一時醋意大發，那裡聽得下江文也的話，理都不理他們，一臉不悅的轉身回房間，在房間兀自生著悶氣。

但客廳中兩人的笑聲卻像有穿牆的魔力，白光耳中仍聽到客廳傳來的斷斷續續的笑聲，心裡越想越有氣，她衝出房間，穿過客廳，丟下錯愕的兩人，就跑回家去了。

一個小時後，江文也追到家裡，千道歉、萬道歉，打躬作揖賠不是，白光不理她，江文也又哄又騙，把她帶回江家。並保證那個女的「只是學生而已」。

文也又哄又騙……

頭答應了……

女學生介入，很快的在校園傳開，白光情緒失控。主動提出解除婚約，江文也竟點

衝動地解除婚約

江文也新交女朋友的事，很快的在白光的學校傳開了。

白光去上學時，聽到同學躲著她在竊竊私語，仔細傾聽，同學說的竟是江文也另交女友的事，白光覺得沒面子極了。她生氣地衝回江家，見到江文也，歇斯底里的情緒一發不可收拾，她大聲向著江文也吼叫，叫他不要再教那女學生了，江文也看她那麼激動，竟沒有反應，仍繼續的教女學生聲樂。

白光漸漸發現江文也對她的態度改變了，以前她每次生氣，江文也就會哄他、賠不

是，漸漸地她生氣，江文也不像以前那麼地在意她，任由白光使性子發脾氣。

日子一天天過去，兩人周圍的氣氛卻變調了，白光直覺兩人不太對勁，只是一直沒有爆發出來。一個看似平常的日子，白光和江文也同時獲得友人的邀請，參加一個舞會。在往常，他們都是開開心心的前往。這一天白光打扮整齊的去找江文也，江文也卻冷冷地看著她說：妳看妳，什麼都不懂，連穿衣服都不會穿。

白光興匆匆而來，被江文也譏笑，她一時也怒火上升。

兩人音調都提高了八度。大吵之後，難聽的話都出來了。她罵江文也和女學生關係曖昧；江文也則罵白光不懂音樂。白光大吵大鬧之後，最後竟使性子不去參加舞會了。江文也也意料不到白光會來這一招，他也呆住了，江文也竟賭氣似的不理會白光哭鬧。

經過這一哭一鬧，白光與江文也兩人關係更如寒霜了，他們兩人的感情，也越來越到達冰點了。

冷戰多時，兩人始終沒有旋轉的空間。白光急性子，熬到一九三九年夏天，終於忍不住了，她主動提出解除婚約，江文也竟然也像等這一天等了很久了，白光一開口，江文也就點頭答應。白光看江文也答應的這麼快，心裡非常的難過。她恨江文也，恨他這麼不專情，也更堅定相信坊間傳聞江文也花心，所言無誤。她一再的告訴自己：這不是真的，訂婚不到半年，浪漫的藝術家未婚夫江文也，竟轉移目標與跟他學音樂的女學生談戀愛了；他竟真的為了另一個女人，把她甩掉了。兩人發生激烈爭吵時，熱愛音樂的江文也脫口而出的駁斥她：「妳懂什麼音樂！妳根本不知道我在做什麼？」

白光跌入一片深不見底的焦慮大海中。

白光雖然在學校時期，即在音樂上有優秀的表現。但她對音樂仍是似懂非懂，她和江文也接觸後才開始接近音樂，但她太年輕了，只知玩樂，並沒有在音樂上著力。

事後，白光也理解，江文也看不起她，主要的原因之一，是因為她爸爸向江文也要錢買鴉片，江文也不堪負荷，才想把她甩了。還有她當時年歲太小，不懂得處理情感出軌的難題。如果她溫柔一點，接受對方道歉，結局就不是這樣子了。事過境遷後，白光憶起這段不成熟的愛情，也會常常想起他的好，也就不恨江文也了。

被江文也拋棄，白光兩度想自殺

白光負氣到日本留學，想要讓江文也刮目相看。但心裡念念不忘的還是江文也。

白光當年追求者眾，她誰也看不上，卻選了個台灣男人，已令眾追求者跌破眼鏡。解除婚約只是白光負氣提出的，江文也連面子也沒有留給她，就點頭了。她感到沒有面子極了，被拋棄很丟臉……她躲在家裡，什麼人也不見，她怕出門，會被人取笑，更沒有臉見那些曾經追求過她的人。有很長一段時間，白光走不出房間，她把自己關在房裡好幾天，把爸媽都嚇壞了。白光怎麼躲也躲不掉自己被愛人拋棄的陰影。後來這一股怒火轉為向上的力量，她覺得自己應該要爭氣，努力讀書，協助自己走過人生的這個難關。

冬天的腳步在不知不覺中靠了過來，白光在初冬之際，考上了庚子賠款公費留日，到日本留學，選擇了另一條不同的人生路。在當時，女性求學已是少見，女留學生更是

前衛。

一身情傷的白光，帶著一顆徬徨的心抵達日本。正逢秋冬季節，天色悽悽慘慘，幾乎天天都陰雨綿綿，每天一抬頭看到的就是灰濛濛的天空，映入白光眼簾的是一片片蕭瑟悽涼的景象，連著下了幾天雨之後，天空又送來雪花片片，讓白光在冷冷的銀色世界，幾乎喘不過來。來到日本以為就此忘了北平的不愉快，沒有想到才開心不到兩天，就被暗沈的天氣打敗了。這樣的天色，令白光想起北平那個下雪冰凍的夜晚，沒想到離開了北平，還是忘不了那段未了情緣，想著想著，她感覺快要吸不到空氣了。

公費生的生活費本來就不多，生活費不夠用，她還要想辦法賺錢供爸爸吸鴉片⋯⋯。負氣江文也，眼淚只能往肚裡吞。她也知道，不能全怪江文也。自己太年輕了，不會處理感情的問題，才會讓一段美好的愛情無疾而終。

遠離家鄉，表面上看起來好像是暫別傷痛，揮別前一段不快的日子。但她一個人在房子裡，想起江文也的好，想起他的無情⋯⋯心緒交錯，含著眼淚過日子，她還是思念這個人⋯⋯；想起江文也愛上他的女學生，舊傷又隱隱作痛；情緒一路跌停。想到江文也無情的對她說：「你什麼都不懂，你不懂音樂⋯⋯」，她更陷入負面的糾結情緒。雪花飄飄的夜晚，更顯蒼涼，令客居他鄉的白光，一再觸碰到沈落在心底的孤寂滋味。

寂寞就像披著黑罩只露出半邊臉的惡魔，逐步漸進的逼近白光。她被困住了，被拋棄的舊傷未癒，血還流不止，不好的感覺像無情的浪濤，步步逼近讓她躲也躲不掉。她的心被魔鬼完完全全盤據住了。在一個北風狂嘯的晚上，她轉進記憶中與江文也相處的那個下著大雪溫存的夜晚，兩人曾這麼恩愛，接著被拋棄的痛苦一股腦兒的湧現，她就一直在痛

苦中轉，轉著轉著，就轉不出來了。兜兜轉轉，令她深陷痛苦中，她兩度想自殺，在心中的惡魔跑出來，幾乎要達成任務時，正向的力量就又出來趕走了惡魔。

她想，自己真的是太年輕了、太任性了，年輕讓她無法深思，涉世未深讓她無法以正向力量面對小三的介入，如果自己再多為江文也想一丁點，也許這段愛情不會這樣無言的結束。

第三章　二次大戰中竄起的閃亮巨星

早年台灣流行歌曲，受日本演歌及西洋音樂創作者的影響。白光留日的背景多多少少受到日本式唱法的影響，這也是白光的歌和台灣互動的原因之一。

白光的日本緣

白光拍的第一部的電影，曾引起爭議。

日本為了侵華做準備，成立了滿映。「滿映」是滿洲國時成立的一個電影機構，日本主導者經過五年的策劃準備，一九三七年八月，滿洲國通過了「電影國策案」，並同時指定設立委員會。由南滿洲鐵道株式會社，與滿洲國政府聯合出資，建立株式會社滿洲映畫協會。它有公司的性質，但也有國家宣傳機構的特點。

滿映成立之初，暫時借用一座倉庫作為臨時攝影棚。仿照德國烏法電影製片廠的建築，一九三九年十一月在洪熙街六○二號（今長春電影製片廠廠址）落成。白光初試身手的電影《東洋和平之道》是江文也的音樂作品，當時參與演出的李明，李明的演出是王二

王二爺出錢捧紅白光

白光第一部電影就出任電影監製兼女主角，她和王二爺的關係透著神祕的色彩。

一九四三年的上海，電影百花齊放，娛樂事業在戰火中越燒越興旺，突然地平地冒起一顆巨星。在上海政商名流眼中，「白光」是一個全新的名字，在名流交際的高級場合，白光無疑成為上海的新寵。人人爭著巴結白光，爭相和她交往做朋友。

白光——想找一個簡單易記的名字，她突然想到看電影時，電影放映室的那一道白色的光，是電影故事的源頭，所有銀幕上的影像，都是因那一道光，才能顯現，於是她為自己取了個藝名叫白光。

白光第一部電影就出任電影監製兼女主角，有後台力捧的消息，很快的像細菌四散，傳遍上海，「捧她的幕後金主是誰？」隨著影片大賣，在上海傳得沸沸揚揚。上海赫赫有名「王二爺」，一時成了人們茶餘飯後的談話題材。

當時白光帶著星夢，單純的以為跑到十里洋場的上海，就可以圓夢了。她的星夢，並沒有想像的順利。

她會唱歌，又演過話劇、電影，又留學日本學戲劇和歌劇，表面上她的資歷完整，她

也天真的以為，赤手空拳就可以在上海找到立足之地。

在人生地不熟的上海，，她四處拜訪公司，東闖闖、西闖闖，就是找不到任何出路，不順的時候感覺天黑的特別早，當夜幕遮蓋大地，點點繁星似的燈火點綴成一片燈海，白光孤立街頭更感淒冷，她常常痴痴的望著萬家燈火，幻想著自己如果成名，可以擁有數不盡的榮華富貴。失落的時候，對人世的冷暖感覺最真切。在上海四處碰壁的日子，她又窮又落魄，幾乎要放棄時，她的一位好友介紹她認識了王二爺。

白光約略知道王二爺的名號，知道很多女明星都想巴著王二爺，只要王二爺想捧的人，一定會大紅大紫。有人為她穿針引線，她欣然接受，因為這表示大好的前景就在眼前了。

王二爺是何許人也？為什麼在電影界這麼紅，「他」顯得極神祕，他代表的是一個神祕人。

王二爺留著小鬍鬚，喜歡穿中國的長袍、愛抽雪茄，愛吃中國餐館，在北京掛名從事報紙媒體的工作。這個年約四十歲左右的中年人，有個中國的稱號——「王二爺」，在白光的直覺及觀感，這位報業鉅子是一位很斯文的中國人。

白光爆紅，身價一億多元

一九四三年，《桃李爭春》電影大賣，電影的主題曲人人都會哼唱，連拉車的都會

哼兩句：你醉了嗎？

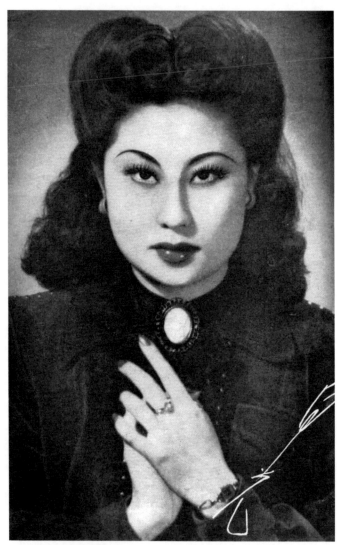

一九四三年《新影壇》一卷七期上的白光照片

王二爺經人介紹後，先把白光安置在辦公室做登記書刊的工作。這是個閒缺，白光一頭霧水的呆在辦公室，很長的一段時間、很冗長的一段時間，她都沒有事做。一個月後辦公室的男生，漸漸的開始約白光，一起晚宴等等，白光開心的和他們約會看電影，白光的一舉一動，王二爺都看在眼裡。

白光正納悶王二爺葫蘆裡賣的是什麼藥時，王二爺叫人找白光去他的辦公室。

王二爺對她說：「從明天開始妳不用來上班了。」白光心想：「完了。我失業了。」

王二爺仍然埋頭辦公，足足半個鐘頭之後，王二爺才站起來，伸了個懶腰說：「我們走吧！」

白光跟著二爺到華懋飯店吃西餐，喝了兩杯白蘭地，二爺才問：「妳喜歡到那兒玩？我陪妳。」

本來凝神戒備的白光，這一下被將了一軍，但也激起了她的萬丈「豪情」，以視死如歸的口氣說：「二爺！您喜歡怎麼玩呢？反正我奉陪。」

王二爺帶著白光，開車在上海街頭閒逛，逛著、逛著，半個大上海都快走完了，白光覺得無趣，想要回家。「請二爺送我到電車站。」王二爺沒理會她，卻把車子轉了個相反的方向，轉到法租界貝當路一棟兩層樓的小洋房前停了下來。

屋子裡只有一個負責打掃及洗衣煮飯的中年女子，王二爺帶白光入屋後，手指往屋子裡一指，對白光說：「這房子裡所有的東西都是屬於妳的。」

白光好奇的在屋子裡四處張望，遠遠的看到在客廳牆上有一張白光的半身巨型放大照片，她驚喜交集；接著她更驚訝的發現，所有的行李，全部都從她的住家搬移到小洋房

裡了。

王二爺安排好一切就走了，留下發呆的白光，和一間偌大的房子。

在空屋子裡的第一夜，白光失眠了。面對渾沌不明的未來，她沒有一點喜悅的心情，勉強熬到了天亮。天亮的特別快，不久門鈴就響了，白光以為王二爺來了，從洋房樓上白光看見一個陌生男子進屋，是王二爺吩咐替白光做新衣的一位裁縫師，白光沒有心理準備，拒絕了。

王二爺是有家室的人，但王二爺並不常來，他儘量抽空來探望白光。他出現的時間也不一定。她大多數的時間都在等男主人的到來。

有一天，白光正閒得發慌，王二爺透過朋友交給白光一張匯給白父的匯票收據，白光看到那數字，真是嚇了一大跳，那真是一筆她從未看過的天文數字。

這件事讓白光深受感動。在白光心中並沒有預留給王二爺位子，但他卻比她交往過的任何一人都富有，除了有錢，也有著常人不可及的社會地位。白光這時也開始認真的想，她和王二爺的未來。她心裡清楚，她這一輩子真正動情愛過的男人，都沒有王二爺的財勢，她已不自覺地一步步走向王二爺佈好的情網……。他第一次大方出手後不久，又第二次出手了……。

那是一九四二年的夏天，王二爺終於要幫她實現電影夢，他簡要的告訴白光：「史小姐我出資、妳拍電影，紅了妳就一鳴驚人，不紅，妳就死了拍電影這條心。」

白光終於有機會拍電影，做電影明星夢了，這是白光多年來的夢想。這一夜，她失眠了，為了追求電影夢，她經歷了多少的風雨和辛苦的等待，想著得來不易的一切，她非

常感激王二爺，如果沒有王二爺，就沒有今天的她啊！她發現自己不由自主的愛上王二爺了。

那時電影流行主演兼唱主題曲，白光的才學都用上了。

在王二爺的支持下，白光初登銀幕演出電影《桃李爭春》，再拍《桃李爭春》，兩部戲都演小三的角色。她說，拍第一部電影《為誰辛苦為誰忙》時，因為是新手上路，很是緊張，心裡怕的要命。拍了一、二個月才調適過來，等到拍第二部戲《桃李爭春》，她已經克服了緊張情緒，可以駕輕就熟的演出了。白光的《為誰辛苦為誰忙》電影一直沒有上映，白光認為，有可能是初次拍電影，演得不夠好。後來居上的《桃李爭春》，卻讓她紅遍大江南北。白光在片中主唱的主題曲更是紅遍街頭巷尾，她主唱的電影主題曲……連拉洋車的車伕排班時，都會翹起腿哼上兩句⋯「窗外海連天，窗內春如海，人兒帶醉態，（白：你醉了麼？）你醉的是甜甜蜜蜜的酒，我醉的是你翩翩的風采⋯」白光微帶磁性的歌喉，透過廣播天天播放，顛倒眾生，一首「……我是真愛你，隨便你愛我不愛，只要我愛你，不管你愛我不愛！」的《桃李爭春》插曲，直到現在仍縈繞在老一輩影迷的腦海心中。

白光因為演出《桃李爭春》，認識了她生命中的另一個貴人名製片張善琨。經由張善琨的安排上映等事宜，電影大賣。她與張善琨的緣份，讓她決定在一九四八年早一步隨張善琨到香港拍戲，在香港她又以《一代妖姬》等戲，創造了事業上的另一個更高的高潮，這是白光事業中的最高潮，她又一次紅遍亞洲。甚至紅遍全球華人地區，白光就此在香港

一九四八年的白光

定居，沒有再回中國大陸。

白光雖然演過一部日本片《東洋和平之道》。但正式從影，是從〈桃李爭春〉開始，因此有人說《桃》片是白光的處女作。從此她跨入銀海，展開她近三十年的演藝生涯。

白光接著又拍了《紅豆生南國》，也是大大賣座，那時白光的名氣，幾乎就是印鈔機。三部大戲，她都是監製兼女主角。走紅後，她在上海走路有風，她成功的打入上流社會，過著她想要有的富足生活。最風光時她手上擁有兩百來根大條黃金（一根大條等於十兩，兩百來根大條至少有兩千兩黃金，以市值一兩黃金約六萬原來換算，白光當時的身價已是一億二千萬元。）

白光有了豐厚的存摺，同時也改善了家裡的經濟，她如願實現了夢想，連作夢她都會笑醒。

好景不常。平地一聲雷，粉碎了白光的夢。支持她的王二爺，被日本憲兵隊抓走，而且一去不回。

川島芳子的初戀情人──王二爺

王二爺拋棄川島芳子，川島芳子由愛轉恨，想借日本人之手，殺了王二爺。

在中日抗戰日本佔優勢的情形下，人人對日本憲兵隊敬鬼神而遠之。王二爺莫名其妙的被日本憲兵隊抓走，有關王二爺的種種罪證的舉發，和歷史奇人川島芳子有關。

一九四四年的某一日白光和王二爺兩人正打算要出遊，因為天氣不好，兩人就在洋台上發悶。這時突然家裡闖進來穿制服與便衣警察，一個便衣警察把王二爺拉到一旁嘀嘀咕咕了幾句話。接著王二爺臉色一沈，對白光說，「我有事，要跟他們回去一趟。」王二爺無預警的被日本憲兵隊以囤積居奇貨抓走了。

後來事情逐漸明朗，是因為有人告密。告密的人是川島芳子。當時兩派日本人惡鬥，川島芳子向日本警察告狀。白光做夢也沒有想到，王二爺這一走，就走出了她的生命。

王二爺是以日本名字山家亨，與個性強硬的川島芳子相愛，後來山家亨受不了川島芳子，拋棄了她。川島芳子曾經為此自殺，活過來的川島芳子性情大變，她換了個方式，積極爭取山家亨的認同，她趁山家亨不在家時潛入他家，先是偷取他的衣物，後來基至連內衣、內褲都偷走，川島芳子等山家亨去向她拿取衣物時，她就用盡方法把愛人留下來過夜。山家亨對川島芳子的做法很無奈，他知道川島芳子的想法後，就不再理她。衣服被偷，後來越來越跨張，偷內衣、內褲外，連外出服也一起偷走。山家亨寧願重新買新衣物，就是相應不理，川島芳子得不到他的愛，就想把愛人毀掉，她一次次到日本憲兵隊去告密，告王二爺私生活不檢點，囤積居奇貨等罪。

王二爺死在中國，還是在日本被判刑？

因為王二爺莫名其妙入獄，接著白光也被抓入獄。

白光完全在狀況外，他不知道發生了什麼事，獨自度過恐懼又漫長的一夜，第二天想找人打探消息，白光一出門，憲兵隊的人，已等在門口，請她去問話。連續審了兩天，白光大約知道麻煩大了，日本警察也發現白光確實不知情，問不出所以然來，關了幾個月後，白光無罪釋放，她臨出獄時，想見王二爺一面，卻得到一句：死了。白光完全沒有心理準備，聽到王二爺死了，她幾乎嚇呆了。

白光被釋放，心中一片茫然，走出監獄已臨近昏黃，夕陽悄悄掩蓋了大地，炮竹聲此起彼落，白光這才發現春節已悄悄的到來，家家戶戶溢滿歡樂的過節氣氛。

白光的心，感受不到半點節氣的欣喜，她在獄中，狼狽度日，重見天日卻四野暮色茫茫，在暮色中拖著疲憊的身子，白光慢慢的走向她與王二爺的家，遠遠的卻看到家門被貼上封條，她的錢財及金銀財寶全都被封條封在裡面。歷經幾個月的心靈折磨，沒有時間想到往後其他的事。此時此刻她才驚覺，她不但沒有家，身上也已沒有半文錢了。她就像剛到上海的那段時光，又窮得一無所有。

白光的心是沈重的，她不敢貼近家門，遠遠的凝視家門良久，心在淌血……。

有關王二爺死亡。白光後來輾轉聽到小道消息，山家亨是被電召回日本，他立刻前往東京，但此次並非單純召回述職……而是在市谷司附近，遭到調查、問話，並當場收押見……罪名包括叛國、洩漏機密、違反軍紀、吸食麻藥等洋洋灑灑十幾項，移交軍事法庭審理。……最後被判刑十年。白光獲知王二爺被偷偷移送日本，她費盡心力為愛追千萬里路，追到了日本想見王二爺一面。透過種種關係，也找到王二爺的好友李香蘭幫忙想辦法，卻始終無法見到他。白光在傷心絕望下離開日本。王二爺最後慘死在日本。

王二爺在日本受審，王二爺北京住的房子被查封，是事實。白光與王二爺住在一起時賺的近億的財富，也跟著化為烏有。人生真是一場冷笑話，只是眨眼功夫白光即從億萬富豪變成一無所有。這也是事實。

王二爺的兩個身分，既是日本人，也是中國人

王二爺是個謎樣的人，他穿中國服、吃中國餐，但卻是日本人。

王二爺另有一個日本名字，名叫山家亨。山家亨是日本女間諜川島芳子的第一個情人。川島芳子是清朝肅清王的女兒，因給日本浪人川島浪速做養女而取名做川島芳子……山家亨是川島芳子與山家初戀情人，川島芳子太強勢，山家亨只好和她畫清界線，失戀的川島芳子，還企圖自殺未遂……。

從外表上看，王二爺是個百分之百的中國人，說著一口道地的中國話，吃中國餐，在日本侵華的那個時代，若是中國人取個日本名字也不稀奇。奇的是他印了兩張不同的名片，一張是中國的名片，另外一張是日本人的名片。他謎樣的身分，使得他的身分充滿神奇的色彩。

山家亨的日文名片頭銜很長「北支派遣軍司令部報導部宣撫擔任中國班長陸軍少佐」；中文名片則較為簡單，寫著：「北京武德報新聞公司──總經理」王嘉亨（王嘉亨就是大家知道的「王二爺」）

山家亨擔任「報導部宣撫官」，從事文化、藝術與新聞報導等文宣類工作，久而久之他被恭封為「山家機關」，主管中國日軍勢力範圍內有關的電影演出等事，與演藝界相當親密……所以王二爺和電影明星緋聞不斷。

王二爺不但有日本人與中國人兩種名片；他也同時擁有著兩種身分。他主管滿映電影，利用中國演員拍電影深入人心替日本打宣傳戰；在北京辦報，是利用辦報來收集中國的資料。他的真正身分是日本特務。

白光演出的「東洋和平之道」公開在中國徵求演員，白光和李明等人前去應試，錄用李明、白光之外，尚有徐聰、李飛宇、仲秋芳等人，電影開拍時，李明與王二爺的緋聞即傳開。後來李明成為滿映的簽約演員，外界盛傳李明是靠王二爺才當上滿映電影的女主角，白光也在這時約略知道王二爺這個人在電影界的勢力。因此她後來想拍電影時，找朋友介紹王二爺。如願開創了璀璨的電影生涯。

王二爺為什麼和女明星走的這麼近，有一種說法是女明星的交往對象大多是政商名流，特務王二爺希望透過女明星搜集情報。而和女人交往，王二爺失了分寸，所以才有牢獄之災。

龐德女郎——白光

一九四二年與一九四三年，魔鬼身材的白光就像龐德女郎一樣，從日本特務王二爺的身邊出走，又走進中國特務戴笠的身邊。

一九四二年的夏天，王二爺投資白光拍電影。白光一夕間成為上海人眼中的大明星；也讓白光一夕間身價大跌，無家可歸。

市井對大明星白光之間流傳著另一種傳言，一九四三年之際，王二爺被日本警察請走後，被召回日本，送交日本軍事法庭審理。……最後被判刑。王二爺的財產也被充公，王二爺和大明星來往，從中取得機密，也在和他們來往時不小心洩漏了日本人的機密……。白光後來成了戴笠的親密女友。夾在日本特務與中國特務之間的白光，簡直可媲美〇〇七的龐德女郎，她的故事相當傳奇。

白光口中的「達令」——特務戴笠

演出日片《東洋和平之道》，很多參與者被判罪，白光卻無罪……

一九三二年之際，蔣介石成立特務情報組，由戴笠擔任領導人。同年蔣密令戴笠與其他黨內成員祕密組織藍衣社、中華復興社，其中戴笠擔任中華復興社處長，與中央情報處各自獨立，戴笠藉由藍衣社等機構發展特務網絡。並與美國合組「中美特種技術所」。

一九四三年戴笠與上海影后胡蝶同居於中美合作所內的住所，另有一說：戴笠為製造假情報，或為了收集情報達成任務，需要女性陪同，才能達到掩人耳目的目的。所以戴笠身邊有很多知名的女明星朋友，其中白光稱『戴笠是我的「達令」』。白光的好友林沖也曾聽過她形容戴笠：「戴笠是個很浪漫的男人，每次約會時，一進戴笠家，他會抱著我，

從樓下一口氣把我抱到樓上，兩人就關在樓上的房間裡，連吃飯都關在房間裡吃，一直到要走了，才離開房間。」

抗戰勝利了，舉國歡喜歡祝之際，也開始秋後算帳。首當其衝的是大明星，演員因演了日本人的電影，因而面臨審判，罪名是替日本宣傳。很多曾為「華影電影公司」拍戲的明星都被判罪。江文也替日本人製作的《東洋和平之道》作電影配樂，被以漢奸罪名判刑十個月，連第二女主角的李明也被判刑三個月，白光身為電影《東洋和平之道》的第一女主角，同時是電影的主唱，曾被傳喚出庭，在民國三十五年的審判中，白光也差點入獄。但最後經上海的法院以罪嫌不足，判決不起訴。據白光說：因為情報頭子戴笠是她的情人，所以使她倖免於難。全身而退。

國際名師，啟蒙了一位歌劇人才

江文也瞧不起她不懂音樂，她學了歌劇，想要出人頭地讓他知道……

白光在與江文也解除未婚夫妻的關係後，到日本原來要學戲劇，但是她在中國只有少少的話劇經驗，不夠資格讀戲劇，有同學就建議她學歌劇。學歌劇看似是一個偶然，當然也因為江文也看不起他，譏笑她不懂音樂，她要表現給江文也看。另外，她的同學也跟她分析，學歌劇未來可以走國際化路線，她就因為一個未知的簡單的理由打動了她，選擇學歌劇。

那時日本有個名歌劇家叫三浦環，是國際級的名人，白光就拜師在他的名下，因此啟蒙了一位歌唱人才。和白光幾乎同時出道的李香蘭，也拜師三浦環。白光本來有脊椎彎曲的毛病，因為老師要教她運氣，就常敲打她的背，要她挺直背脊，就此改過了她的背脊不正的毛病。

在日本讀書非常辛苦，白光住在鄉下，大學校本部在神田；藝術學部在鄉下，是在白光住處反向的鄉下。當時值寒冬，白光天未亮就起床，每天要花三個多小時在交通上，才能到上課的地方。生活拮据，還要照顧家人生活還兼打零工，剛開始是生活苦，後來認識焦克剛以為擺脫了苦日子，卻又為情苦。

第四章　不為人知的第一次婚姻，在日本結緣

白光的第一段婚姻的愛情故事，發生在日本留學期間。焦克剛比江文也更帥、更高大，是否選擇愛這個男人，白光猶疑了⋯⋯

白光在北京，校園相當活躍，來到陌生的異鄉，人生地不熟，一個人數著寂寞過著日子。

初到日本的日子，白光的活潑可愛，卻施展不開來，她有經濟上的苦，偶而打些零工過日子；她有被禁錮的苦，苦於忽然沒有了朋友。她還要寄錢回家給爸爸吸鴉片。煮飯、洗衣服等等，所有家事都要自己動手做。

白光天生愛熱鬧，她喜歡人多的場合。後來參加中國同學在日本的聚會，喜歡交朋友的動力和潛能，被呼叫了出來，她逐漸找回自己，重新活出意義。在一次旅日同學會聚會時，她認識了自費留學生——焦克剛，焦克剛是學經濟的，比江文也更英俊高大。兩人幾乎是一見鍾情，他們不在乎別人的眼光，不久就儷影雙雙，花前月下公開的出雙入對了。

如火般炙熱的愛，瞬間就治癒了白光的情傷，泅泳在愛河裡的戀人，再也分不開了。

焦家富裕，給了兒子富足的生活費。他看到白光生活困苦，也想幫他分擔，在焦克剛猛烈的追求下，焦提出同居的要求。焦克剛很直接的對白光說：住在一起，你可以省房租，可以不再過窮苦的日子，我們一起吃飯，你連飯也不用做了。焦克剛一再催促白光，白光卻遲遲沒有動作，她到底是個傳統社會長大的女孩子，雖然動了情，還是猶疑，她反覆問自己，到底要不要跟這個男人？同居，到底還是名不正言不順啊。衝動之下，選擇這個男人，是對還是不對？

焦克剛取代了江文也

白光兩個和她生命有過交集的男人，江文也的日本妻子和王二爺的戀人川島芳子，都是她的歌迷。

焦克剛連想想都不讓她想，看她楞在那裡，乾脆就動手幫她收拾行李了。白光就這樣眼睜睜的看著他，替自己收拾了大部分的行李，接著焦停下手中的動作，對她說，妳把行李打包好，我去叫車。就這樣白光半推半就的與焦克剛住在一起了。

焦父是教育界的名人，人很好，在地方上很有聲望和地位。沒有想到遠在中國千里之遙的焦家父母知道，要在他們許默許下同居，才能獲得祝福。焦母保守、傳統，又講求門當戶對，白光家貧，焦母也打聽得一清二楚，因而堅持反對兩人交往。年輕人相愛，已愛得難分難捨，怎

麼理會數千里之遙的焦母，焦母見反對無效，就以斷絕金援來控制兒子。

焦克剛沒有預期到母親會用這一招，來操控他的愛情。剛開始沒有錢，他有點慌了，

他開始借錢賭博想翻身，沒有想到每賭每輸，最後竟染上毒品。成天呆在家裡，不肯外出

找事做。

白光又回到初到日本一貧如洗的日子了。

為了生活，白光只好到夜總會唱歌討生活，賺來的錢要付兩人的生活費，還要供焦克

剛吸鴉片，還要寄回去給父親買鴉片，還…還有付弟妹的學費。心愛的男人墮落，白光陷

入心力交瘁的窘境。

白光生命韌性很強。她很快的甩掉一切，很快的打入了社交界的名人圈，成了名人。

人人都想見白光，江文也的日本前妻，也來捧白光的場。她的手筆之大，令白光咋舌。花

籃，從歌唱的場子門口，一直排到舞台邊。川島芳子也因為她的名氣，主動找了一個中國

朋友傳話說：「她（川島）想認識妳，想請妳吃飯。」就這樣兩個和白光有生命有交集的

女人，都成了白光的朋友。川島芳子來捧白光的場，也令白光印象很深刻，那天她演唱

「何日君再來」等歌，一般日本人來捧場最多送一對花籃，川島的花籃亦從戲院門口一直

綿延到舞台，手筆之大在日本也是十分罕見。川島那時已是將軍，是個有身分的人，她個

性十分男性化，喜歡穿長筒馬靴，手上提著一條鞭子，看起來十分威風，當時的川島是守

舊派，川島喜歡皇宮、貴族。白光從日本回到五光十色北京的夜總會，還曾遇到川島，她

依然如此裝扮，兩人很快的成了好朋友。

日本偷襲珍珠港，把白光嚇跑了

白光在日本夜總會大受歡迎。因此雖然氣焦克剛弱無能，她也沒有很在意這件事。

夜夜笙歌，在歌舞聲中，傳來令日本人都感到恐懼的消息，日本政府偷襲珍珠港，在日本像平地一聲雷，人心不安到了極點。街頭巷尾人人都在談論這件事。連白光也慌了。

日本發動對中國的戰爭後，長期無法脫身，經濟已每況愈下。因美國聯合荷蘭與英國對日本停止了一切的石油出口等計劃，石油是日軍繼續戰爭的必備要素。日本為了反擊，於美國時間於一九四一年十二月七日對美國珍珠港海軍基地偷襲。由於日本未宣而戰，美國輿論憤怒不已。所有美國人都支持攻打日本。

白光還有半年就要畢業了，她的第一個反應是「完了」，美國要來打日本了。留在日本的結果就是無辜受累，她把學業一丟，就跑回北京去了。白光跑得太快了，美國轟炸廣島是一九四五年以後的事。一九四五年秋，美國總統杜魯門企圖快速迫使日本投降，遂在八月對日本試爆世上第一顆原子彈。

白光與焦克剛雙雙回到北京，面對的是和焦家面對面談判，原以為回家可爭取焦家人的認同，但焦母始終瞧不起白光的家世，硬要拆散他們兩人。最後因為兒子的堅持，勉為其難答應了婚事。

白光婚後，才發現焦克剛什麼事都聽媽媽的。她丈夫真正軟弱的一面，回到家才漸次

浮現了原形。

兩人很快的過了蜜月期，沒多久焦克剛每天睡到下午才起床，起床後開始打牌，打到凌晨三點，吸食鴉片到五點，什麼事都不做，什麼事也都不能做。日復一日，白光對丈夫生氣了。焦母卻說，女人家怎麼能管男人的事，她每天面對焦母矮化女性，還要對一事無成的丈夫委曲求全。

白光本來就是一根腸子通到底的個性，她受的教育就是男女平等。她出國留學過，自然和一般在中國傳統社會長大的女性思維不同。她處處受委曲。在家裡連個下人的地位都不如。她覺得再這樣下去，在焦家連呼吸的空間都沒有了，她快喘不過氣，快要死了。

第一次結婚遇惡婆婆，白光逃家

白光離家第二年，第一任丈夫焦克剛，就因吸鴉片過量離世。

白光忍不住了，她告訴焦母，她要去演戲，她要去做大明星。焦母還冷笑的對她說：「妳憑什麼演戲？妳不是演戲的料子！」「憑你？怎麼當明星？」為了爭一口氣，生下女兒後，趁著家人都在忙碌的夜晚，偷偷溜出家門，丟下女兒與丈夫，手拎著一件旗袍及簡單的行李，匆匆逃離開焦家。

白光遇到焦克剛，想法很單純，嫁人就是找一棵大樹，讓她依靠。但卻意外的跳入另一個無底的坑洞，當時她到看到焦克剛外表英俊、忠厚，卻沒有發現他的缺點是太過於懦

弱，他怕老媽，在媽媽面前，他是個沒有聲音的人。

白光離家第二年，焦克剛就因吸鴉片過量死了。

白光那名失聯的女兒，與顏龍年齡相近。女兒生了三兒二女，她在三十八年隨焦母來到台北，白光在香港發展，事業最風光的時期，女兒來香港找過她。白光的人生正在顛峰，不能大動作認女兒，加上週邊的人挑釁，錯過這段補綴母女親情的時光。後來白光輾轉找人打聽，女兒因誤會母親，去了美國在紡織業發展，事業發展得很好，但兩人卻就此失聯。

那個時代的電影，有電影主題曲，要拍電影，還要擔任主唱，白光低沈富磁性的慵懶嗓音，加上能伸能縮的自在性格，讓她一炮而紅，成為一代巨星。

第五章　小腳解放與糾結的童年往事

白光三歲時，女性小腳解放了

小腳解放了……，中國女人還繼續在裹小腳。

小白光出生不滿三歲，就似懂非懂的聽到有人耳語相傳，「小腳解放囉……」當時並不懂小腳解放的意涵，她看到大人還繼續裹小腳。後來政府派人挨家挨戶的臨檢，屋裡就一陣慌亂聲，原來習慣了裹小腳的女性，不習慣改革，還偷偷裹小腳，遇到官府的人來，就很緊張地把鞋子前方塞了棉花，手忙腳亂地應付檢查。白光見了此情此景，小小年紀的她，這才了解什麼是小腳解放。

從歷史的眼光看小腳解放，那是女性開始有了尊嚴的一小步，但在當時身在歷史中的白光，並不能感受到小腳解放，以及陸續開放女性受教育等變革，卻改變了她整個的人生。白光能受教育，乃至經歷社會接受女性演出話劇的初始。那都是男性父權社會，開始一點一點的鬆動。

白光的歌至今為世人傳唱，但很多人不知道，在她出生的那個年代雖然女性開始走出家門受教育，但多數人仍很難接受社會已經改變了，在那個時代女性受教育仍不多。白光是旗人，家庭比較開放，才有機會受教育。她資質聰明過人，求知慾強，從小和男生一起玩耍成長，她有著強烈和她的小玩伴一起受教育的慾望。她成長的年代，家中男生一起最後窮得幾乎沒有銀兩可用了。父親疼白光，支持她唸書，母親則要她學女紅，找個好人家嫁了。她的父母經過討論，如果她有能力考上公費生，就繼續學業。她如願考上華光中學公費生，之後又考上庚子賠款留日官費生，成了中國少數前衛的女性留學生。她的開明作風和女性的解放速度，不成比例，反使白光成了傳統社會的異類。她經歷大時代的洪流，她屢敗屢戰，從不向命運低頭，生命也曾有遺憾，可是她的一生卻是精采的。

男人堆中長大的白光

她從小喜歡和男孩子玩擲石子、爬樹、玩刀和抓泥鰍。

白光幼年還有一個故事，她四歲那年過年時，剛剛學認字，就認識了廳堂春聯「招財進寶」的「寶」字，除夕夜祖父給她一串長制錢「壓歲」，她發現「光緒通寶」上也有「寶」字，不由得有一種啟蒙的喜悅，她竟把一枚制錢含在嘴裡，咕嚕一聲制錢便滑進喉嚨，既吐不出來，又咽不下去，驚動了全家人，個個圍著她卻都束手無策，急得母親拿起

掃帚打她屁股，她嚇得喊了一聲「哇」，她一哭一頓足，那枚「光緒通寶」竟從喉嚨咳了出來。

弟弟出生前，白光由祖母照顧，祖母對她相當寵愛，每天抱著白光，直到她睡著了，才把她放下來。白光很難纏，一睡到床上又醒過來哭鬧，祖母不得已又把她抱在手上。白光三歲時，疼愛她的祖母去逝，白光就失寵了。

媽媽生了弟弟後，家人的眼睛都在弟弟身上打轉，她知道自己失寵，外公在外地做生意很少回家，外婆把所有焦點都放在白光身上，對白光疼愛有加。白光在外婆家住了一年多，全家要搬到涿州城裡去住，媽媽才來接白光回家。後來為了一家人團聚，又搬到北平與在北平做軍需的爸爸住在一起。

媽媽嫌她吵，就把她送到外婆家去住。外婆住在鄉下，她是個勤儉持家的女人，常常整天哭鬧。

當時社會景氣很好，北平政府新貴及遜清遺老都在燈紅酒綠中過日子。白光就讀北平市立第四小學，聰明伶俐的她，成績是班上第一名，這時她對音樂發生了小小的興趣。

由於幼年不在父母身邊，白光生活沒有人約束。她可以很隨性的玩耍，她從小喜歡和男孩子玩擲石子、爬樹、玩刀和抓蛐蛐兒。

在學校，白光也對學校的制式教育沒有興趣，興趣轉移到藝術方面，她喜歡音樂、美術，也喜歡不受約束的體育活動，她常跑圖書館，看文藝小說、名人作品，還有她也看外國的翻譯著作。她很少到學校的教室上課，但學校的各種活躍場合都少不了她。晚會找她主持，她還是學校藍球隊的隊長，還有就是天生的愛替人打抱不平。學校男生欺侮女生，她就出面把男生找出來呼巴掌，她成了學校的大姐大。也是學校的風雲人物。

她瘋起來，常常玩到半夜忘了回家，只好爬牆回學校宿舍。她比同齡的女孩早熟，在十三歲的時候就開始崇拜有成就的人，在學校她搞學生運動，後來日軍侵華，她又搞抗日運動⋯⋯。

豪門祖父，引滿清入關受封土地

白光家族，曾是富甲一方的豪門家族。

白光的祖父引滿清入關，受封涿州鄉下一大片的土地，那是個五層到底的豪宅。宅院之大，聽了白光的形容就知道了。第一層在街邊大排樓，有東西廂房；第二層兩邊有廂房；第三層是佣人住的房間，再下來是右西廂房；第四層是貯藏室；還有第五層，家裡跑完一圈，絕對要有很好的體力。最前面的房子用來收租，一半租給雜貨舖，另一半租給藥舖。富裕時，有好幾個傭人使喚，後來家人吸食鴉片，家裡再多的錢也不夠用，白光出生在一個逐漸沒落的豪門家庭，她眼睜睜看著整個家族從大戶人家一瞬間衰敗。

白光家的曾祖父、祖父與父親，都是三代單傳。她是長女，自幼就被當成男孩撫養。

白光的父親在北平的部隊擔任軍需處長，父親長年不在家，對她的管教也鬆了些。由於祖父母與母親的驕縱，養成她任性，唯我獨尊的性格。

身邊的男人大都吸食鴉片

鴉片，洗劫了白光家的財富。

白光的家族，從富裕走向衰敗，全都拜鴉片所賜。

在近代史中，我們都聽過鴉片戰爭。白光就是出生在那個年代，那時的中國處處是煙館，做煙館生意的人，很多人都成了爆發戶，白光全家所有的男丁都吸食鴉片。有錢的男人吸食鴉片，大多人習以為常；沒錢的人吸鴉片，鴉片癮發了，就又偷又搶。她家是在祖父吸鴉片時期開始逐漸沒落，當時做鴉片生意的都發了橫財，她家附近一個小雜貨店，兼做賣鴉片的生意，就從她祖父手上賺走了她家全部三分之一的財產。

白光在讀中學時，家已成了貧戶。祖母連續生了幾個孩子都養不活，爸爸出生時也一直生病，因為人丁不多，家人急得不得了。有人說，爸爸在娘胎即吸食鴉片上癮，所以才會一出生就這裡病、那裡病，家裡為了保住小男孩，遍訪名醫，始終治不好，後來有人建議大人吸鴉片時，對著小孩的嘴噴煙，爸爸才活了下來。不幸的是，連她的第一任丈夫也是死於鴉片，這是那個時代的悲劇。

少女情懷，白光暗戀的對象——體育名將符保盧

白光暗戀帥哥體育名將符保盧，在蘆溝橋事變抗日時犧牲。

少女時期，不少男生對白光發動愛情攻勢。但她對這些男生看也不看一眼，卻偷偷愛上了一個撐竿跳高的體壇名將符保盧。

符保盧一九三五年主演過天一公司出品、王斌導演電影「海葬」。也是一名優秀的國手級運動健將，他是為了參加在德國舉辦的奧林匹克世運會到北京受訓，住進了燕京大學。白光在一個很特別的晚會中巧遇符保盧，一見之下「驚為天人」，深深被他的神采吸引。當天晚會她多次出現在符保盧的面前，符保盧卻連看也沒看她一眼。後來她為了引起帥哥的注意，她常找藉口到燕京大學的門口徘徊，假裝巧遇符保盧，白光似有意又無意，走到符保盧的面前，請他簽名。連簽了幾次，符保盧還是沒有特別注意到白光這個特別女孩。就這樣白光偷偷暗戀了約有半年的時間，符保盧完全沒有反應。即使白光已七十七歲，她的記憶匣子裡仍小心翼翼的保存了那段少女情懷的甜美的愛戀，這一段暗戀的情懷，卻成了永恆的記憶，終生深刻的烙印在她的腦中。

蘆溝橋事件引爆了抗日戰火，青年學子紛紛報效國家，投入抗日保國的情緒中，符保盧也在一片保家愛國的情緒中，毅然投効空軍，他立時成為媒體的新聞焦點。符保盧從軍不久，一個夕陽西下的黃昏，一份因戰爭而出版的號外報紙，在號外的頭版，明顯的刊登

著令人錯愕的新聞。這個令人心碎的消息，就是符保盧駕駛飛機失事的訊息，斗大的字特別驚竦醒目。這個消息立刻傳遍北京的每一個角落，白光深深受到刺激，黯然神傷，這是白光一生唯一最純情的愛。白光半醉半醒、失魂落魄的出現在一個晚宴上。此刻她的心境最是落寞低迷，她遇到激起她生命力再度奮起的男人，這也是她生命中第一個男人江文也。究竟是巧遇，還是擺脫不掉的緣份？只能選擇相信，一切都是命中註定。

第六章 事業屢創高峰，愛情零分

背叛的愛情，傑米王暗藏小三

傑米王在白光最落魄時出現，他用銀彈攻勢打動了白光，白光以為愛情來了，沒想到他藏小三……

失去王二爺的支柱後，幾乎可以用落魄街頭來形容她。望向燈火盡頭，她摸摸口袋，兩手空空，她真的可以說是一無所有了。她望向天空，天地廣闊，天地雖大卻似無容身之地。她沒有了電影舞台，失去了人生方向。戰爭仍在無止無盡的打得你死我活，娛樂事業仍扮演著平撫戰亂人們心情不穩的重要角色。只是對白光而言，一切都要從頭開始了。

一家小戲院——藍心戲院的經理慧眼識人，和白光簽了一部歌舞劇的合約。白光的盛名仍在，預售票賣得很好，連演三天場場大爆滿，白光有了可觀的收入，就搬到附近的國際大飯店去住，白光舞台的驚人魅力，很快的傳到附近的國際大飯店，大飯店也請她去登台。白光住在十樓，歌廳在十四樓。在國際登台的第一天，不但大大賣座，花籃還從電梯

口一直排到舞台的麥克風邊，麥克風旁邊是一個矚目特製大花籃。舞台上的白光，看見送花籃的人坐在台下向她招手。散場後，他請白光吃消夜，所謂消夜誇張到把飯店所有的菜都擺了出來，讓白光幾乎看傻了眼。傑美王是個生意人，手頭很鬆，心思很細膩，知道怎麼哄女人，很得白光歡心，白光情傷未癒，正需要一位仔細呵護她的男人，對傑美王的誠意很感動。不久，在國際飯店十樓的香閨裡，「傑美王」每夜陪著她淺斟低唱：「你不要走，不要走，樽裡酒還未盡，夜又那麼淒清，你不要走吧，門外有風兒太冷，我的心兒徬徨，像是迷途的羔羊……」

經歷過無數愛情，歷盡滄桑的大美人白光，在情感上，終於找到了避風港，她和傑米王過了一段極其恩愛的日子。蜜月期沒有過完，外面傳就沸沸揚揚傳出富商傑米王，吃窩邊草，出手大方的傑米王明著和白光同居，背地裡和一名小歌星，在外築愛巢。

白光也聽到了風風雨雨，這對真心投入愛情的白光，真是晴天霹靂。白光幾度緊緊追問，傑米王就是死不承帳。逼得白光最後不得不和他翻臉。

七十七歲的白光提及傑米王前妻揭發他劈腿的這段往事時，仍氣得咬牙切齒。她說，「這個混帳東西，十年前竟然透過女兒要和我重新復合。」「混蛋！做了這麼齷齪的事，還敢回頭找我。」白光愛恨分明的真性情始終如一。

上海灘的紅牌，邊躲警報邊唱歌

在夜總會唱歌時，美軍誤炸掛著日本國旗，載著滿船廣東難民的船，鮮血染紅上海

灘頭。血水映照著天空，連天空也紅通的……

兩人分手是在白光在事業當紅的時光，白光用忙碌遮住了被愛人背叛的傷痛。她仍是上海租界最紅的歌星，灌了一張又一張的唱片，她的歌聲打進淪陷區大大小小的城市，她不但在上海紅，中國其他城市也傳遍她的歌聲。白光邊唱歌，也邊拍張善崐的電影，她的聲名更節節高漲。

奇怪的是，戰爭打得越烈，歌廳的生意就越好，上海霞飛路的夜總會——「聖喬治花園」就是以白光掛名主唱，打響夜總會的名號。它，成了戰亂時忘卻憂傷的地方，上海的名人提著大大的手提袋，裝了大把的鈔票，出入夜總會，就是為了來聽白光唱一曲，或是和她做朋友。因此她的朋友三教九流的都有。

白光常常邊唱歌，一邊看見飛機的炸彈落在離黃浦灘頭不遠處，水面還起了幾丈高的浪花。有時她也會在經驗值的判斷下，在台上歌唱了一半，判斷飛機來襲聲音，也會和歌迷急急忙忙衝到地下室去躲警報，感受到地下室因為巨大的轟炸，整個樓板大震動的驚嚇。

由於戰爭打得太久了，美軍也派飛機來協助中國打戰，這是一個普通的日子，有一艘掛著日本國旗，載著滿滿廣東難民的船，被美軍發現，誤以為是日本船，美軍用盡全力轟炸，全船的人被炸得粉身碎骨肢體分離，海面飄浮著無數的斷裂的屍塊。海上一片紅色的血水，血水很快的散開，又擴大再散開來，海水呈現一片揮不去的紅色，水面映照著天空，連天空也紅通的。慌亂中發現更錯愕的事，不知道是誰發現的，被炸的是中國難民船，為了逃生掛上日本國旗……，白光一直難忘那段駭人的往事。

逃家的白光，成了大明星

民國三十七年，局勢不明，去香港好嗎？沒想到再次創造了電影業高峰，成了「一代妖姬」……

逃家的白光，離家三年了，她有了名氣，也有了錢。一九四五年七月白光風光的回家了。實在太巧了，回家才一個月，日本便無條件投降了。家家戶戶充滿歡愉的氣氛，中國人終於可以抬頭挺胸了。白光勝利前替日本公司拍了一半的「駱駝祥子」，日本戰敗後，戲就停拍了。

法律沒有判她的罪。大家看見白光總是躲得遠遠的，這段時間是她事業的空窗期，沒有人找她拍戲。主要是她為華影拍過戲，大家怕和她走得太近，惹禍上身。

經歷過日人侵華的種種教訓，白光對政治非常敏感，民國三十七年她看到中國局勢不穩，內戰在延續著，而她和台灣人江文也的戀情，使她擔心成為被鬥爭的對象，就答替國民黨從事地下情報的老友張善崑製片，一起到香港拍戲。

「那時哪知道香港是好，還是不好？」白光想，總之，跑出去再說。

一九四九年大陸淪陷後，她更不敢回中國大陸，中國幾度向她招手，她都不敢回去。江文也留在中國，被勞改的命運，她多少聽說了，後來江文也還被剃了頭被紅兵批鬥。白光曾和台灣人江文也訂過婚，自然不敢回大陸，同時成名的紅歌星周璇在香港沒有什麼發

展，回大陸不久就死了，傳來的消息總像是被渲染以的，使佇在香港的明星，十分不安；兩岸同時向她招手，她也不來台灣。總而言之一句話。她，不想沾政治。

香港是白光東山再起之地。她萬萬沒有想到在兩岸中的夾心餅乾的香港，成了娛樂重地，造就了白光事業的最高峰。張善琨找她拍的幾部電影「蕩婦心」、「血染海棠紅」……等片，其中「一代妖姬」更成了她的代表作。影壇從此恭封她為「一代妖姬」。

時代變了。被視為日本統戰的電影「東洋和平之道」，在一九四九年五月曾在台灣上映，音樂收藏家李坤城，還收藏了這份早年印有兩人名字的宣傳文稿。李坤城指出，白光在日本拜師學唱歌；江文也當時在日本也配了很多電影音樂唱片，白光的歌多多少少有日本演歌的味道，因此老一輩的台灣人，也接受她的歌。

當紅下嫁飛虎隊的白毛，卻婚姻無效

白光在香港事業最高峰時，也就是一九五一年二月和飛虎隊的「白毛」艾瑞克結婚。

飛虎隊是到中國協助抗日的一支精英空軍隊伍，受蔣中正所託，成立以美國飛行員組成之美國志願航空隊。國民政府在抗戰末期，為了對抗日軍，積極尋求義大利與美國在空軍方面的協助。美國志願援華航空隊號稱飛虎隊，由美國退休飛官上尉陳納德所創立。陳納德到美國宣傳中國之抗戰，並且爭取得羅斯福總統的支持。一九四七年飛虎隊成員艾瑞克和隊員到舞廳去玩，和白光偶遇，就這樣兩人結下今生的緣份。艾瑞克身上長著很多淡

棕色的毛，見過的人便叫他「白毛」。白毛是外界給的封號，他們從上海相偕到香港，白光在事業當紅時嫁給了白毛。

白毛大陣仗迎娶白光

飛虎隊員白毛，駕飛機迎娶白光到日本居住，乘客只有白光一人。

一九五一年六月二十八日白毛駕了飛機，乘客只有白光一人，兩人在眾多影迷的祝福下，飛到東京定居，這是一場極為盛大受到全球華人矚目的婚禮。外人看白光，是在事業最高峰狀態下，為了愛情，突然拋下事業結婚去了。白光心裡明白，那時張善崑的長城公司失敗了。事業也面臨停擺，這些年來，她始終想找個家，安定下來，所以才選擇走入家庭做家庭主婦。但因為她嫁的是老美，這對中國人來說是開風氣之先，在港台星馬等東南亞及華人地區均轟動一時。

這段婚姻轟轟烈烈開始，也轟轟烈烈結束。公眾人物的婚姻是社會的焦點，數度經歷感情的挫折，白光變低調了。當時的她，甚至不願外界提起離婚這件事。

回頭再審視這段婚姻，白光還替白毛說了幾句心裡話。白毛並沒有騙她的錢。白光一句話，就把外界更耳語不斷，盛傳白毛騙了她錢的事，全部否認了。

婚後，由於飛機師丈夫經常飛來飛去，白光閨中寂寞，移植經營香港經營夜總會的經驗，在日本東京經營了一家專門以美軍為主顧客的喜臨門夜總會，起初生意好得不得

了，後來因為股東的關係，沒有再經營下去。再開設頂好夜總會，又投資了四萬美金，卻也慘賠。

在日本這段時間，她替東寶影片公司拍了「戀之蘭燈」，男主角是池部良，是早期跨國合作的電影，電影沒有賺到什麼大錢。實則是因白毛藉詞替白光辦移民美國手續，向白光要錢，卻根本未辦移民手續，白光損失二十多萬港幣，才鬧出離婚風波。白光雖然官司勝訴，但白毛回美國去，沒有賠償，白光也無可奈何。她離婚後重返影壇拍片，費用是由國泰公司墊付。她才又復出拍電影。

白毛重婚，她始終耿耿於懷

美國的法律要分居六個月才算離婚，白毛離婚才三個月，和白光結婚，算是重婚。

白毛是美國民航公司的飛機師，和白光相戀，白光婚後退出影壇定居東京做家庭主婦，婚事辦得風風光光。結婚兩個月後的某一天，兩人還在快樂的蜜月期，白光卻收到一封讓她錯愕的信，她才知道白毛和前妻離婚三個月，按當時美國的法律要分居六個月才算離婚，白光知道後生氣的打了白毛一巴掌。三個月後，兩人又嬉嬉哈哈重新辦婚姻登記，兩人才正式確認婚姻關係。

收了蔣家大紅包，白光來台拜壽

蔣家把「遠航」經營權送給了黃少谷的女婿，靠著飛虎隊白毛與美國的關係，向美國取經，創辦航空公司。

當年很多大明星都來台灣向先總統蔣公拜壽，獨獨白光沒有來台灣。後來在蔣家第三代的安排下，包了一個十五萬港幣的大紅包給白光，白光就來台灣拜壽了。因為這層關係，她和當時親蔣的「權貴」黃少谷的女兒成了好朋友。

來台灣那年，遠航草創，主導權在黃少谷女婿的手上。據白光的說法是：當年遠航創辦時，台灣沒有人才，白光覺得這幾乎是個獨門生意，就拿了一點錢出來借給公司做籌備款，當年台灣沒有創辦航空公司的人才，靠著飛虎隊白毛與美國的關係，學到了創辦航空公司的技術，只是遠航草創後，外界耳語不斷，傳言是白光私下向朋友透露說：「最後卻被踢出來⋯⋯。」白光與白毛兩人聯手經營事業，那是一段恩愛的日子。

外人對白光嫁白毛一事，起初是看笑話，後來竟謠言四起，一再傳說白光嫁白毛是要拿美國的綠卡，白毛聽了也相信了，他還一再向白光求證，一次、兩次，說了很多次，而且越說越離譜。才鬧出離婚風波。因為外界耳語頻傳，白光是為了拿綠卡，才和白毛結婚，傳言來自⋯白毛婚後經常去美國簽證處，幫白光辦綠卡，一再被退件，有人看見白毛進進出出簽證，才有了口舌是非。

「為了拿綠卡，才結婚。」這種說詞，讓雙方吵得很僵，從白光的角度來看：不管如

何，你追了我五年，我嫁給你了，還懷疑我嫁給你的動機。這事，令白光很生氣。她說，

我氣起來打了他一耳光，就把他「扔」了。

「白毛夠性格，她一去不再回頭。

白毛的父親看白光走出家門，也不勸架，卻嚷著說：「沒有護照，她還是會回來

的。」

公公常常離間他們夫妻的感情，也是兩人感情破裂的導火線。白毛和他的德裔猶太籍

的養父關係親密，也讓她很不能接受。每天早上起來養父就抱著白毛嘴對嘴親嘴。白光看

他們過份親密，覺得很噁心。所以當白毛要和白光親嘴時，白光就把白毛推開。

德裔猶太藉父親卻很有錢，但他常居中挑撥。白光說，白毛人看起來很老實，但耳根子太

軟。個性軟弱如同前夫，真是蒼天又對她開了一個大玩笑。

當年白光在離婚官司勝訴時，遇到新聞媒體提問，總是四兩撥千斤的說，不要再說了。

兩人婚姻究竟是發生了什麼事？結婚前兩年兩人吵吵鬧鬧過日子，白光第一次結婚遇

到個惡婆婆，天下太平的日子幾乎沒有。婚姻只維持了短短的四年。

白毛的猶太籍養父死後，白毛繼承了龐大的遺產，一九八七年白毛還要求與白光復

合，白光一想到艾瑞克已與佣人發生親密關係，就很難接受，拒絕了他。

白毛、白光貌合神離之際，香港電影圈又找她復出，她在國泰公司的支持下，復出拍

「鮮牡丹」「接財神」電影，自導自演，白光隨片登台造成極大的轟動，人人爭睹她的

神采。

白光在台灣創下的輝煌紀錄

白光主演的電影在一九四九年之際，在台灣十分搶手。她的歌聲撫慰了無數從唐山到台灣影迷的心……

一九四九年白光到香港拍的第一部戲《蕩婦心》，主題曲〈嘆十聲〉、〈山歌〉等，該影片在台灣重映記錄至少三次：電影分別在一九四九年、一九五〇年、一九五三年上映三次以上。也是台灣當年盛極一時的話題。

由於影片創下空前賣座記錄，白光在一片掌聲中，在一九四九年連續接拍了好幾部的電影。「血染海棠紅」，夾著主題曲〈東山一把青〉襲捲台灣。她在安可聲中，又拍了電影「一代妖姬」。在白光受歡迎聲中，她唱的主題曲，也成為當年的流行曲，白光也因此贏得「一代妖姬」的美譽。白光本尊也在一片「白光熱」中，在一九四九年隨新片登台；由於電影賣座，白光在上海時期拍的舊片，也成了片商的壓箱寶，紛紛搶攻戲院。其他，一九四七年左右拍的諜報片「六二六間諜網」；以及在一九四八年拍攝的「柳浪聞鶯」等電影，也都成了搶手貨。

白光身價居高不下，連帶著白光在一九四七年間拍的電影「人盡可夫」，也在一九五〇年登陸台灣上映；連白光拍的電影處女作「桃李爭春」影片，片商亦搶著在一九五一年在台灣上映。

這些影片中，有不少令人懷念的時代曲，〈懷念〉、〈假正經〉、〈秋夜〉、以及〈如果沒有你〉、〈小花〉、〈今夕何夕〉等十來首電影歌曲，一九五〇年及一九五二年隨電影襲捲台灣，幾乎在台灣大街小巷中人人傳唱。這段時期的白光，聲望真是如日中天。其中〈等著你回來〉、〈魂縈舊夢〉等時代曲，至今還傳唱不綴。成為世人對白光永遠的記憶。

最後驚嘆號──黃昏之戀

與顏龍相差二十六歲的姊弟戀相當低調，顏龍竟和白光女兒同齡。

白光在好友林沖的引介下到馬來西亞作秀，當時的顏龍在哥哥主持的「五月花歌廳」幫忙。那次白光的魅力讓秀場又一次盛況空前。

林沖親睹那場秀樓上、樓下連樓梯都客滿。

在熱鬧的演唱會中，卻發生了一段小插曲，也牽成白光最後人生，最感人的一段情緣。

白光在後台聽到同台作秀的馬來西亞女子，以英文說顏龍很好騙錢，個性耿直的白光，沈睡在內心深處「愛打抱不平」的小孩，立刻被挑起來應戰，她竟為了一個不相干的男人和小歌星發生言語衝突，繼而大動干戈，扭打成一團，顏龍就此和白光結緣。

這本書直到最近即將出版前，想加入顏龍的訪問，寫白光的黃昏之戀，作者費了很多時間，多次找陪白光走最後一程路的顏龍。顏龍已搬離倆人居住的馬來西亞的舊居，當地

的新聞界老友也聯繫不上他。在白光離世後，我曾問過顏龍有關白光的過去，顏龍曾表示，他並不清楚白光過去所經歷的大小事，但他很想知道白光過去種種，還曾鼓勵我出書，但因很多資料的年份需要核對，所以擱置了許久。

以前每次顏龍陪白光來台灣時，都稱倆人是朋友，站在一起也都保持距離。但在好友林沖等人的面前，他們一點也不掩飾倆人的親密關係。林沖說，顏龍是白光的歌迷，當初姊弟戀，年齡差太多，初交往時，男方的家人非常的反對，說顏龍怎麼娶個「媽媽」回家，兩人確實也因此停止交往了一段時間。後來禁不住思念，兩人開始出國去歐洲旅遊。

關愛對方的心，又把他們的緊緊的綁在一起。

我在馬來西亞他們的住家，顏先生給我的感覺是沉默寡言，但在持續的接觸中，我覺得他聰慧、而且有自己的想法。我唯一最常聽到的是，他聲音宏亮的以「達令」稱呼白光。他們對話時，都是輕聲細語。出門時，顏龍是當然的司機。才有機會問起白光與顏龍的關係，他們是夫妻，遛狗拍照，是我們兩人唯一獨處的時刻。直到有一天我和白光出門，還是親密伴侶？白光有點不好意思，小聲、簡單的說：「隨便辦個手續，並沒有公開。」

在媒體面前，白光不想驚動大家介紹顏龍，都說是朋友，「他」在銀行做事。對此，白光刻意解釋了一下。白光說，這只是給外界的一種說法。

經歷漫長或喜悅或混亂的人生，白光已是處於一種很淡定的心情。她說：湊合吧！她的人生走到最後的階段，已不會再計較誰付出多少金錢，而是在乎一顆真誠的心。

生命最後一程，還有愛人相伴，對白光來說，也是一種福氣。

她回顧自己的前幾段情緣，男人都是被她打跑的，每個被她打過的男人都很怕她。這

次，她改掉了自己的脾氣。也許是老了，也許是想透了，她的人生已走到最後的一段旅程了。

連介紹人林沖也不知兩人已辦了結婚手續。

相愛後，倆人完全不理會世俗的眼光。初時白光住在香港，顏龍常去看她，兩人為了聯繫友情，成了空中飛人。後來白光香港的住家，被政府列為馬路預定地，白光就把從香港政府那兒拿到豐厚的補償金，在馬來西亞買了排屋，屋子很樸素，家具也很簡單，甚至連吃，也很簡單。

白光在馬來西亞住的屋子，家具已沾滿了歲月的痕跡。明星的光環雖然褪盡，白光出門仍維持顏面，仍以中古的賓士車代步，這是她唯一的尊嚴。

一位七十七歲的老人，有一位愛她的男人，在她走最後一程人生路時陪伴著她，是相當幸運了。晚年時，白光得了腸癌，由於醫生判斷腸癌的位置，要清空所有腸道，白光在錯愕中，一時不能接受，也不願意她的最後人生，過得這麼悽慘。於是顏龍很積極陪至愛白光四處尋求名醫，他們的腳程走過日本、香港、馬來西亞等地，尋遍各地名醫。最後確定不得不開刀了。白光請出一位已退休的香港名醫替她做了手術。做完手術後，她就樂觀接受上天對她開的最大的玩笑。顏龍一直陪伴照顧著白光，直到白光走完最後一程人生路。白光離世前，自己知道時辰已到，她很平靜接受一切，「一切從簡、低調處理」是她最後的遺願。

晚年時，她的女兒不在她的身邊，是她這一生最大的遺憾。在訪談中，她一再的重複思念女兒的心。她也知道，生不能見，死也不會相見。她的女兒不會來送終。她回頭看自

己過往的人生最重要的抉擇，如果接受命運，她留在夫家，會是怎樣的人生？

白光說，女兒受婆婆的影響，一直認為白光是個逃家的壞女人。所以她在香港最紅時，女兒從台灣來香港找她，她們有機會重逢，卻又都錯過對方。也或許在宿命中早就註定，她這一生最大的遺憾，就是她沒有母女緣。

當然，也許有人會問：白光為什麼能狠心拋夫棄子，去追求自己的人生？白光說，她為什麼選擇逃家？她離家的第二年，公公死了，緊接著老公也死了。她說，如果不離開那個牢籠似的家，她也會死的。人生走到最後的路，想想萬般都是命中註定。

放映機投射的一道白光

在白光成長的年代，她是新潮女性的表徵，她參加當時最夯的劇團，這也是改變她這一生的關鍵點。

「一代妖姬」白光原名史詠芬，後來有人說，白光的名字中間的詠字，有個言不太好，改名史永芬。她的名字也就一直被叫成史永芬、史詠芬。後來乾脆從簡，就叫史永芬。

白光是旗人。她出生的年代，大多數的人保守、新的年代才正萌生，她出生在一個曾經富裕但家道逐漸中落的家庭，家裡有三弟、五妹，她雖然生長在一個女性不被重視的時代，家中有著嚴重的重男輕女觀念，但因她是家中長孫女，還是很受長輩的寵愛。

白光因為身高修長，長得貌美如花，身材更是玲瓏有致。十五歲的她，看起來來比同年齡的女子孩子早熟，她一出現在公眾場合裡，就成為男性目光的焦點。那時的社會，女生還都躲在閣樓裡，足不出戶；就連當時的話劇團也是清一色成人劇團，演員都是熟齡男子擔綱各種角色。當時連童星也沒有，更沒有女演員，也因此女角都是男扮女裝演出。

白光的年代，女性唸書風氣還不普遍。她因為是旗人，較不受約束。在保守社會長大，但她是新時代女性的代表人物，她個性獨特、落落大方的，她唸中學時，聽到話劇團首次有人招收女生，她不理會世俗的眼光，就衝向劇團，毛遂自薦「拋頭露面」參與演出了。

劇團是由陳綿博士負責的，他因和鄧小平同在巴黎留學，坊間有不同的傳說流傳陳綿與鄧小平的關係，這一個打破傳統話劇團完全不同的新式劇團，名為「北平學生劇團」，顧名思義它是由學生參與的劇團，這個劇團有小學、中學、大學各個階層的學生參與，煥然一新的劇團成立時，受到保守社會的歡迎，幾乎整個城市都在談論這個新的劇團。

還在讀初二下的白光，參加劇團演出後，旋即參加「日出」中的四鳳（又名小東西），讓史詠芬這個名字一下子成為眾人矚目的焦點。她演的舞台劇，後來還曾在台北演出過。因為演話劇爆紅，只要她一出現，就成為男性追逐的焦點，有人誤以為白光參加學運，白光又被歸類為左派，她其實當初只是年少愛玩，愛熱鬧而已。

還有就是她天生愛替人打抱不平。學校男生欺侮女生，她就出頭，把男生找出來呼巴掌，她成了學校的大姐大。也很快的成了風雲人物。

白光國小的時候就長得高高大大的，很有音樂天份，但那時只是小小的啟蒙了對音樂的喜愛，江文也是替她出第一張唱片的恩人。後來她到日本求學，和李香蘭同拜國際級的音樂

日本教授三浦環為師，音樂的才華被啟發。

本來要當電影明星，因為當時電影流行唱主題曲，卻因她獨特的嗓音，被世人記住的卻是不滅的歌聲。

後記

一位七十七歲的老人，有一位深愛她的男人，陪伴著她走人生最後一程路，是相當幸福了。唯一遺憾的是，因為她兀自去追求自己的人生，以致於臨終時，她不知道她女兒的下落。她曾經輝煌，她曾經光鮮，最後也都要放手。上一代人的命運，因為戰亂，所有的一切，都不是她們自己可以決定的。可是如果選擇家庭，卻是白光可以決定的。她站在命運的交叉路口，選擇離家出走，一切真也只能歸諸命運。一代佳人最後選擇低調離開，從另一個角度來看，她也是對自己對最後人生，做了最重要的選擇。是她認清了世界的真相？抑是她認為上蒼對她開了一個超級大玩笑？她是抗議，還是接受？我的耳邊輕輕響起，她在馬來西亞機場接機時，對我說那句話：「我的人生，不應該是這樣子的……」

最後的尊榮

距離馬來西亞吉隆坡市約四十公里的富貴山莊，在十幾年前添了一座砌著紅磚矮牆，外觀門面都很氣派的新墳。墓前是一座黑色墓碑，正中間是白光長髮披肩的含笑半身像墓碑，左邊墓碑上刻有「一代妖姬白光永芬史氏之墓」，具名是「永遠愛你的知心人顏良

龍」；左右用楷體大字雕刻著一幅對聯：「相好莊嚴，智慧殊勝。」下面的橫幅是：「如意寶珠」四個大字。墓誌銘下面鑄有一排黑白相間的琴鍵，琴鍵上端刻有白光生前最喜歡的〈如果沒有你〉及一行五線譜。

富貴山莊以鄧麗君的「筠園」為藍本，為白光設計新穎和莊嚴的墓園，更配以獨特的紅外線感應音樂系統，讓人一走進墓碑後面的五線譜碑石，白光的名歌〈如果沒有你〉，就會自動的悠揚唱出：「如果沒有你，日子怎麼過？我的心也碎，我的事也不能做⋯⋯」這一自動播放歌典的裝置，邀請外國工程師設計，在當地尚屬首創。

這種高科技的裝置，吸引無數人，也使白光琴園成為一個新的旅遊景點。

白光的墓位，由九個中位穴組成，面積卅九呎乘五十七呎，坐西向東，土地價值值馬幣五十萬元。她的遺體長眠於中，旁邊有墓穴，是留給顏先生的。

白光離世時，她唯一的女兒沒有來送終，只有至愛顏龍孤單單的陪著她，往生時沒有痛苦；直至白光辭世後，她和顏龍的關係才正式公開。二人長相廝守的關係，跌破影迷的眼鏡。

① ：墓園還特地立牌指示方向
② ：富貴山莊白光紀念館收藏著白光的照片
③ ：富貴山莊白光紀念館還有她的黑膠唱片
④ ：馬來西亞富貴山莊白光紀念館全貌
⑤⑥ ：白光琴韻墓園

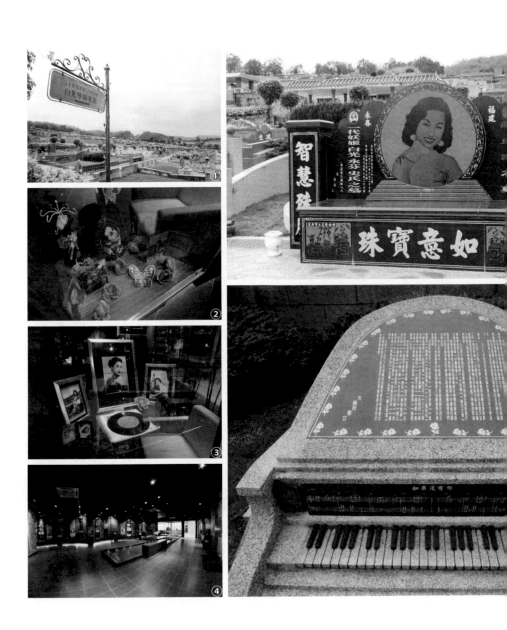

近兩年，富貴山莊為了追思一代巨星白光，收集白光照片及相關資料成立紀念館，白光從年輕時期每個階段的資料及照片，全都收集在裡面。走進紀念館，彷彿看到栩栩如生的白光，站在你的面前，在向你訴說她的過往故事。晚年居住在馬來西亞的白光，也得到了她人生應有的最後尊榮。

* * *

我從小跟著爸爸聽白光的歌長大，在那傳統女性大門不出二門不邁的年代，連戲台的女角都是男性反串，白光大膽突破保守女性的角色，在電影裡演風騷女子，在媒體前，大膽穿泳裝露出姣好身材，喚醒男性從傳統的保守中找到自我，勇於表現真我。

她的開朗與開放性格，挑動那個年代男人的目光，她獨特慵懶的嗓音唱出天籟般的歌聲，緊緊扣住了一九四九年從大陸撤退來台灣的男男女女的心。台灣那一代的人，也因此對白光留下了深刻的印象。

反覆聽白光的歌聲，成了父執輩當年思鄉的一種方式。

因採訪工作，讓我認識了白光。她自己則說，她早生了五十年，如果她晚一點出生，她的前衛作風，就不會是一個被傳統世俗爭議的角色。

在我覺得，她生命糾結的萬般命運，拼湊出了近代史；她的愛情，多次出現驚嘆號；她的命運，多次碰觸關鍵性的歷史。她和被蒙塵的歷史，不知不覺相互操控了彼此的命運。

第七章 資深電影評論家眼中的白光

/資深電影研究者 黃仁

出身大家庭

白光原名史永芬，一九二〇年（民國九年），生於河北涿州鄉下一個大家庭，她家，三代單傳，而她是父母的頭胎，自幼就被當成男孩撫養。

小學時代，白光對歌唱發生興趣，在學校舉辦的遊藝會上展露才華。後來考取了華光中學的公費生，成為學校的風雲人物和女同學的「護花使者」，喜歡打抱不平。白光這時已長得亭亭玉立，顯得早熟。初二那年參加了北平學生劇團，初次在舞台上露臉，是飾演曹禺名劇《日出》中的小東西，同台合演的還有張瑞芳飾演的陳白露，與石揮飾演的潘經理。這次演出十分轟動，接著演《復活》，擔任劇中女主角卡秋莎廣受好評，史永芬這個名字，從學生之間紅到了社交圈裡，她不僅經常參加學生的家庭派對，還活躍到北平東城新興的舞場。

內心純情派

白光的私下生活雖然開放，內心卻是十足的純情派，這時她正暗戀主演過電影《海葬》（一九三五年天一公司出品，王斌導演）的撐竿跳國手符保盧。不久，盧溝橋事件引爆了抗日戰火，符保盧毅然投効空軍，可惜不幸駕駛飛機失事殉職，這是白光一生唯一最純情的戀愛。

後來，白光認識了在北平大學教授音樂的江文彬（即江文也），江文彬大力追求她。

一九三八年，就在距離他們訂婚半年後，兩人解除婚約。

東京唸大學

白光於那年冬天考取了庚子賠款的留日官費，隻身遠赴東京女子大學藝術系就讀，又兼讀三浦環歌劇學校，白光的老師三浦環是日本一流的歌唱家，李香蘭也是跟她學唱歌，白光活躍於中國學生旅日同學會，這時候又引發了她生命的另一個春天。

北京大學畢業，熱愛中國的川喜多長政，一九三八年以他自己的東和公司名義拍《東洋和平之道》，到滿州國招考數位演員到東京培訓，芳齡十八本名史永芬的北京小姐白光是內定的女主角，她以就讀東京女子大學藝術系的名義來到日本，負責該片配樂的江文

也，就是她們的音樂老師。清純秀麗的白光非常認真學習，一口酥軟的京片子，唱起中國小調，慵懶的韻味，讓風流瀟灑的江文也迷醉了。江文也是臺灣人，熱愛中國文化，喜歡《釵頭鳳》，讓他埋首久違的中國古典文學，京韻腔的《蕩湖船》，則讓他想起在台北聽過的同一首曲調，台語唱詞的《八月十五》。

白光獨特嗓音的建立，江老師有莫大的功勞，因為中國小調傳統，都是周璇式的戲曲高音調唱腔，鄉親們很難接受白光天生的低音音色，初到東京女子大學時，聲樂教授也曾要求她勉強擠出女高音的音質，只有江老師要她發揮自己聲音的本色，讓白光對江文也更加崇拜，戰後臺灣的音樂家鄧昌國、史惟亮、計大偉，都是江文也的高足。據說白光早期確是練習過女高音，遇到江文也後，才改唱女低音，發揮磁性音質。

江文也之戀

白光與江文也的緋聞傳出，日籍的江妻並沒有吵鬧，只盼白光回中國之後，婚外情即可結束。沒想到，北平師範學院音樂系主任，也是「臺灣籍民」的柯政和提出邀請，要江文也前往北平任教。江妻卻不敢阻擋，她知道夫婿雖享有國際風光，在日本卻依然受到歧視，況且「大學教授」的職稱，以江文也非學院的出身，在日本是不可能得到的。江文也遂接受柯政和邀請的安排，到日本占領的北平工作，寒暑假回東京的家。

文也帶著兩年前到中國旅行的文化憧憬，要更深入了解中國，河北人白光是最佳嚮導，文也跟白光一句一句學著北京話。但是白光和江文也的交往，只一年多就冷淡下來。

二爺金屋藏嬌

這時抗戰方酣，戰火使白光在涿州家鄉的田園荒蕪，家道中落，方才受到感情創傷的白光，為了家計不得不到處謀職。經由一個同學的介紹，她南下十里洋場的上海，投効敵偽文化界的王二爺（即山家亨），起初擔任登記書刊的工作，她上班的地方就在王二爺辦公室的隔壁，她工作了一個多月，王二爺也觀察了一個多月，才決定助她完成拍片的夢。

《桃李爭春》從影

一九四三年，《桃李爭春》推出，使上海灘冒出了一顆能歌善演、艷光照人的彗星——白光。白光在片中主唱的主題曲：「窗外海連天，窗內春如海，人兒帶醉態，（白：你醉了麼？）你醉的是甜甜蜜蜜的酒，我醉的是你翩翩的風采……。」

白光微帶磁性的歌喉，當年透過廣播天天播放，不僅紅遍大江南北，而且也不曉得顛倒幾許眾生，一首「……我是真愛你，隨便你愛我不愛，只要我愛你，不管你愛我不愛！」的〈桃李爭春〉插曲，直到現在仍縈繞在老一輩影迷的腦海中。

白光這個藝名的由來，是白光自己取的，她認為電影的源頭，就是從放映機射向銀幕的那一道白色的光束，一切人物情節、喜怒哀樂，全都由白光而來，所以取名白光。

在這一年之間，由白光還主演了兩部片子，一部是中聯出品和梅熹合演的《為誰辛苦為誰忙》，陶秦編劇，岳楓導演；白光唱〈你不要走〉。還有一部是和嚴化、李紅合演，華影出品的《紅豆生南國》，描寫了一位歌女拒絕了有婦之夫的金錢追求，遠走他鄉自立謀生的故事。文逸民、陶繼瑩導演，薛聖詩編劇，白光唱「寂寞的歌人」，當然真正後臺老闆，仍然是私底下和白光合演「金屋藏嬌」的王二爺。

一九四四年秋季上海電影界發生了一件令人不解的事件，「華影」公司副總經理張善琨突然被日本憲兵隊扣留。據說是在張善琨家裡抄到地下工作人員的信，後來經川喜多長政、動用日本陸軍高層關係保釋，電影界人士大為震動，「華影」公司的拍片工作亦暫告停止。部分影人如白光、周曼華、嚴俊、周起、徐立等人發起組織話劇團，請徐欣夫主持並擔任導演，租用邁爾西愛路的蘭心劇場，先後演出偵探奇情話劇《異鷹》等戲，賣座極佳，維持了不少戲劇工作者的生活。

年輕一輩的影迷，可能不認識白光，不過對白光這個名字卻不陌生，因為臺灣歌仔戲、臺語片都有「小白光」，歌壇也有好幾個「小白光」、「賽白光」。這些「小白光」可以慰藉年長一輩影迷對白光的懷念，同時，也使得年輕的影迷對白光興起好奇心，想知道白光到底妖冶到什麼地步，為什麼能讓上一代的影迷如痴如狂？前中國時報副總編輯蔡國榮，在他的中國明星史的《夢遠星稀》中，寫到白光時，有說「正所謂：時來風送滕王閣，運去雷轟薦福碑」。白光三部戲部部轟動，榮耀、金錢、如意郎君，三者齊備，適逢風雲際會之時，王二爺因為捲入兩派日本軍人權益鬥爭；以囤積居奇罪名被捕，白光也陪同入獄，後來白光被釋，王二爺則押解到東京監獄魂斷黑獄。」

蘭心戲院賣唱

白光出獄後，白光幾乎又回到初到上海那種一貧如洗的地步，只好在國際飯店下海鬻歌。一九四五年春，上海蘭心戲院的經理找白光簽了演唱歌劇的合約，大為轟動。白光名利雙收，也奠定了她重整事業的基礎。

「影歌雙棲紅星白光駐場獻藝」的招牌，還是頗有號召力，舊雨新知聞風而至，「白光小姐登臺誌慶」的花籃數以百計，從電梯口排到舞臺前。其中有一隻特大號的花籃，是以鮮花和珠花綴成的，下款署名是：「傑美王敬賀」，這是白光命中又一個孽星。

白光在國際飯店十樓駐唱，轟動了整個上海，唱片一張張問世，暢銷淪陷區大小城市，人人都會哼幾句白光之歌，但是在國際飯店十樓的香閨裡，卻只有一個「傑美王」，每夜陪著她淺斟低唱：「你不要走，不要走，樽裡酒還未盡，夜又那麼淒清，你不要走吧，門外有風兒太冷，我的心兒徬徨，像是迷途的羔羊……。」

白光不僅得意歌壇，當時上海淪陷區唯一的電影大亨張善琨，也找她重回影壇，和舒適合演華影出品的《戀之火》，岳楓導演、白光唱〈戀之火〉和「春」兩首插曲，重振往日聲威。

這時已是一九四五年夏了，不久，日本宣告無條件投降，淪陷區重睹漢家旌旗，全國民眾歡欣若狂。

東洋和平之道

　　白光拍過兩部日本片，除了戰後初期替東寶拍了一部《戀愛蘭燈》外，還有一部是中日戰爭初期，一九三八年川喜多長政投資的《東洋和平之道》。

　　一九三七年一二月，該片在北京開拍。

　　一九三七年一二月，日本侵略軍在南京進行了慘絕人寰的大屠殺。

　　一九三八年一月，該片在日本進行後期製作，參加該片工作的中國人在東京作為「親日本的中國人」而受到「使他們大吃一驚」的「熱烈」歡迎。

　　日本影評家岩崎昶曾在《日本電影史》中對該片作了這樣的評述：

　　「有一種叫做「國策電影」的樣式。例如：宣揚中國人民只要依靠日本軍事力量、安分守己，就可以過和平生活，《東洋和平之道》（東和貿易公司一九三八年出品，導演鈴木重吉，主演白光、李明、徐聰）⋯⋯等等。就是這類的影片。」白光因為演這部片，戰後北京當局封殺了不少影史上對白光的介紹，白光還因此被中國大陸列為黑名單。北京電影資料館的朱天緯說：「北京沒有封殺白光，只是中國重要影星介紹書刊沒有白光。」

　　一九八一年五月三十日，川喜多之喪在東京東大寺舉行公祭，來自世界各國人士超過三千六百多人，香港導演李翰祥也參加公祭，在他的「三十年細說從頭」（香港天地出版社出版）中有詳細的描述，他稱讚「川喜多在這個混濁世界，是超然的，超越一切區域文化，也超過一切國家民族。」這可能是對川喜多長政一生最好的評價。川喜多在日本「文

藝春秋」發表的回憶錄中說，他當年自費拍《東洋和平之道》，是在極端痛苦的心情下進行的，他希望日本軍閥放下屠刀。從川喜多的為人作風看來，他當年拍片的動機並非要替日本軍方作虛偽掩飾的宣傳。《南京大屠殺》的時間，正是該片開拍時間，來不及作任何辯解，可見該片與南京大屠殺無關。

戰後，白光因為過去和王二爺的關係，又為張善琨的敵偽製片公司「華影」拍過戲，尤其白光演《東洋和平之道》引人反感，江文也和白光都蒙受「漢奸」罪狀。白光努力洗雪罪名參加北方勞軍，後來被封為「二代妖姬」。她曾對數位好友說：「我這輩子最心儀、最崇拜的男人，就是十八歲的初戀情人江文也──他是臺灣人。」

鞏俐學習白光

據說現在中國大陸已改變了對白光的態度，鞏俐在拍《搖啊搖，搖到外婆橋》時，才知道白光，驚服她的演技出色，以看白光的電影做演技參考，這位在中國大陸曾被打為「大毒草」的白光，以前沒多少人認識，但現在可以看她的電影、聽她的歌了，所有看過白光電影的大陸影壇人士，都欣賞她獨樹一格的歌聲及表演。

重返影壇，紅遍上海灘

一九四六年，白光在北平天津兩地廣播電臺獻唱，又參加東北勞軍團，一面義務勞

軍，同時也在哈爾濱、長春、瀋陽等大城市登臺賣唱，一九四七年初，幾個參加敵偽華影公司的重要人物，經上海地方法院以罪嫌不足，判決不起訴處分，白光也隨同「解凍」，適逢北平中電三廠擴大製片，於是白光三度重返影壇。

白光和張伐、韓非合演中電的《懸崖勒馬》，白光演歌女白蘭花，為錢財而獨居、犯法。白光唱的〈相見不恨晚〉就是這部片的插曲，至今仍流行「……我與你第一次相逢，你和我第一次見面，相見恨晚，是不是相見恨晚？（口白：不，不，我正青春，你還少年，我們相見不恨晚。）永結同心，不再離散，重新把環境更換。相見不恨晚，相見不恨晚！」。

接著白光又演《蝴蝶夢》是一齣平劇改編的古裝片。舒適導演。也就是《大劈棺》的故事，白光演莊子妻，手持利斧，在大雷雨之夜去劈棺取莊子之腦，給她的情人楚王孫吃了治心臟病。棺材旁邊還鑽出一條蛇來，白光戰戰兢兢，還真有點兒恐怖氣氛呢！

吳村導演的〈柳浪聞鶯〉在杭州拍，白光和龔秋霞合唱「湖畔四拍」！「春朝裡，春風慢慢地吹，人在低頭，我心依依。有所思兮，有所憶兮。往日歡笑，今猶在兮！啊！啊今猶在兮！」詞曲優美動聽。該片由吳村編劇，吳村、黃漢合導。

長江公司的《人盡可夫》，徐蘇靈導演，白光、韓非、張伐、周伯勳等合演，片中白光搶了五個丈夫，唱插曲「今夕何夕」：「啊！今夕何夕，雲淡星稀，夜色真美麗，只有我和你，我……和你。才逃出了黑暗，黑暗又緊緊地跟著你，啊……！今夕何夕！溪水流，夜風急，只有我和你，我和你……患難相依。」

當時白光在上海很紅，片約飛來，一口氣主演六、七部片，還與王豪合演《亂世的女

《性》（又名：珍珠港前夜，張石川導演）等等。

一九四八年白光替中國聯合公司主演《諜海雄風》，劇本是張英替製片人爾光（姜大衛，爾冬陞的先父）寫的間諜故事（編劇掛名顧夢鶴），以一個輪船的海上行程為背景，寫幾個情報員在船上鬥智的故事，投資人是一家輪船公司的老闆，正好公司有一艘輪船由上海到天津，再由天津回上海，大部分戲都在船上拍，當時國片還是難得看到這海上風光的場面，由白光、張翼、梅熹主演，白光演女間諜，最後鬥不過男情報員，飲彈自殺，導演是導過《春殘夢斷》和《啼笑姻緣》的孫敬。張英為《諜海雄風》還作了插曲〈女菩薩〉，由張英作詞，白光主唱。

白光與白毛

勝利後第二次到上海的白光，和美國飛機師交朋友，第一個膩友是又高又黑又富有的碧眼兒，他們同居在一間豪華的公寓裏，已討論到結婚。男的要回美國的農莊，過大家庭生活。白光不敢答應。那個美國青年就獨自回美國去了。

這美國青年帶來一個同事愛默生·希令（白毛本名），和白光混得很熟。他身上長著很多淡棕色的毛，見過的人便叫他「白毛」。「白毛」和白光過從漸密，終於同居。後來正式和「白毛」結婚，結為夫婦定居香港。一九五一年白光突然退出香港影壇，和白毛定居日本東京。

白光與前夫白毛的離婚官司，拖了兩年，東京法院於一九五五年十二月二十七日判

決，裁定白毛應賠償白光十二萬美元贍養費，白光獲勝的主因，據說是白毛偷白光的汽車在臺灣被發現，由律師向公路局監理所取得證明，拆穿白毛騙局敗訴。

白毛是美國民航公司的飛機師，和白光相戀時，就說明在美國有太太，願意離婚和她結婚，白光信以為真，婚後定居東京做家庭主婦，退出影壇，由於飛機師經常飛往各地，白光閨中寂寞，在東京投資開喜臨門夜總會，生意好。因美國和日本客人賭博糾紛被查封，再開設項好夜總會。白光雖然官司勝訴，但白毛回美國去，不賠償，白光也無可奈何。

演藝生涯高峰

一九四九年，白光應邀去香港，在香港張善琨主持的長城公司主演了《蕩婦心》、《血染海棠紅》和《一代妖姬》三部片，是她一生的代表作，也可說是她一生演藝生涯的高峰。一九五〇年八月號香港《電影世界》雜誌用白光做封面，散發出獨特的性感魅力。

當年，她與同樣來自上海的周璇、李麗華及王丹鳳成為香港國語片最紅的四位明星。在這四位影星中，白光風頭超越其他三人，五〇年代，白光重返影壇自導自演的《接財神》，也無法可比，這時期的張善琨拍片求好心切，拍片沒有預算，該花的錢決不吝惜，不理債務，導演岳楓也很有實力，這三部片雖然叫好又叫座，但當時國片市場小，無法收回成本，也是造成張善琨負債的主因。

《蕩婦心》在香港首映時，港督葛量洪爵士夫婦親臨觀賞，並有十大明星剪綵，由當

時的首席小生嚴俊任司儀，計有老牌影后胡蝶、陳雲裳、王丹鳳、李麗華、周曼華、龔秋霞、孫景璐、陳娟娟、周璇，以及白光本人。真正十大紅星，盛況空前，只有張善琨有此大手筆大排場，是香港影史的空前盛會，也是白光生涯中最輝煌的一頁。此片白光人物塑造演技一流，歌聲迷人，岳楓寫情細膩，後來吳思遠導演重拍為《法外情》（一九八五年出品）。

《血染海棠紅》改編自美國片《禁城毒蕊》，影片中白光唱〈東山一把青〉、龔秋霞唱〈祝福〉、陳娟娟唱〈迎春花〉。情節的主軸雖一直繞於男主角嚴俊飾演的海棠紅，但白光演的蕩婦老九入戲，搶盡全片光彩，有一篇民族晚報刊登莊裕安淺介《血染海棠紅》的影評，認為白光將「永遠的尹雪豔」描寫為「女祭司」就是仿《血染海棠紅》中白光演的蕩婦老九的作風。小說最後結束於牌桌，尹雪豔笑吟吟按著乾爹的肩膀，催促他打起精神多和兩盤，「我來吃你的紅」，幾乎就是白光的狐媚翻版。

白先勇的《台北人》裡的《一把青》與《血染海棠紅》的淵源非淺，女主角遷台後翻來滾去唱的那首歌，「噯呀噯呀噯呀，郎呀，採花兒要趁早哪」，就是《血》片插曲〈東山一把青〉。小說裡的朱青外號就叫「賽白光」，唱起歌來一股懶洋洋浪蕩勁兒，一隻手一逕滿不在乎的挑弄她那一頭蓬得像隻大鳥窩似的頭髮，剛好在本片找到投影。一部電影對一個大作家有如此深的影響是文壇、影壇少有的。

《一代妖姬》改編自舞台劇《金小玉》，導演嚴俊捧他太太李麗華，曾將它改為《元元紅》，香港電影資料館研究部主任黃愛玲寫過一篇白光，其中有說：「白光是稀世的奇女子，看白光的電影，總會不期然地想起李香蘭在《在中國的日子——我的半生》中對白

光和山家亭（日本情報官員川島芳子的初戀情人）一段情緣的描述。李香蘭筆下的白光那份對情人義無反顧的愛戀以及對情敵咬牙切齒的詛咒，活脫脫就像是從銀幕上走了下來的

《一代妖姬》。

《一代妖姬》攝於一九五〇年的香港，白光與山家亭的傳奇故事卻發生在一九四三年的上海租界；昔日謙卑的香江不動聲色地把上海租界的萎靡頹廢都搬了過來，還要多了一份氣派，靠的就是白光的演技。片中的白光為了營救情人，不惜下嫁好色的督察長。洞房花燭夜，她在眾目睽睽下狠狠地咬了督察長一口；男的還來不及開腔發火，她已風騷徹骨地補上一句：「人家親熱，你懂嗎？」環顧中外影壇，能夠將這句口是心非的俏皮話說得動聽而又具顛覆意味的，相信只有白光，與她同代的歐洲巨星雅東蒂（Arletty）比她早生十多年的瑪琳．黛德麗（MarleneDietrich）。她們都是屬於同一族的稀世奇女子。」

白光在一九三八年演《東洋和平之道》時與川島芳子舊情人山家亭（人稱「王二爺」）認識。有一件鮮為人知的事，原來山家亭曾投資開拍《為誰辛苦為誰忙深》、《牴犢情深》一片，女主角便是他親密愛人白光。片中〈你不要走〉一曲，也就是白光首度灌錄歌曲。

一九五一年張善琨離開長城後另組遠東公司，白光一直支持他，先後拍攝了《雨夜歌聲》、《玫瑰花開》、《結婚廿四小時》、《歌女紅菱豔》、《新西廂記》等片，不久她宣佈離開香港影壇，到日本結婚。《雨夜歌聲》中，白光扮演到香港謀生鄉下女孩，愛慕虛榮淪為舞女，在一場意外中變成跛子，最後終究覺悟，回歸平淡生活。白光演跛女走路真像，短衫長褲，頭紮馬尾，完全是女工的打扮。片中插曲甚佳，有支〈想上樓台〉：

「醉後有口難開，你我眉梢傳愛……夜深送花包，你敢不敢採，你說你要上我樓台，我只問多少錢買愛？……有錢買愛無阻礙，沒錢的人兒休要想採！」這支歌很早也禁唱了。值得一提的是，當年李翰祥初到香港，擔任《雨夜歌聲》的美術設計。

如果說周璇是住家女孩的話，白光剛好與她相反。白熱情野性，帶點沙啞的歌聲使不少男人們心情紛亂。在《毀滅》（一九五〇）中，她在夜總會舞台唱歌，歌聲別具一格，加上她所扮演那厭世悲觀，但心靈還保持一定程度的純潔形象，使其演出十分成功。

一九五一年《歌女紅菱豔》白光與羅維主演（合演的還有鮑方、洪波、劉琦）。片中二人是姐弟，不是情侶，那支《未識綺羅香》，冉肖玲學得最像，聽廣播時，分不出是誰唱的，幾可亂真。那段時間，許多大小歌星，軍中康樂隊女隊員，都喜歡被人稱為「賽白光」、「小白光」，白光小姐的魔力可真大。

戀愛蘭燈

戰後初期，白光應邀參加日本東寶公司，主演了《戀愛蘭燈》，該片一九五二年十一月二十六日在台北首映。白光演一個到東京找日本母親的中國女人，完全改變以往吊兒郎當作風，男主角是當時日本影壇的首席小生池部良，他與李香蘭合作的片子最多。看白光穿日本和服，聽白光說日語，唱日文歌，和日本美男子戀愛。但這是一部愛情文藝鉅片。但票房紀錄平平，不知是劇本不佳，還是給白光的戲路不對，臺灣報上也沒評論。

導演申學庸歌劇

白光在東京拍片時，替申學庸和葛英合演的歌劇《戀歌》，擔任導演，當時申學庸還是在東京音樂學院學生。

李翰祥筆下的白光

李翰祥在他的《卅年細說從頭》中，有五篇半談白光，可見他對白光的重視，分別是〈女星群中白光最坦率〉、〈您以為白光真迷糊嗎?〉、〈粗中有細的白光〉、〈新聞界上了白光的當〉、〈白光的老實講〉還有半篇是李翰祥畫白光的大人頭的看板，在李翰祥談的影星中，白光可能是談得最多的一人。

一九五二年，李翰祥在長城公司畫廣告和拍特約戲時，白光已是紅遍半邊天的大明星，聲勢蓋過比她小一歲的李麗華，但白光還是對小人物的李翰祥客客氣氣，他的妹妹，和和白光的三妹，是北平華光中學的同學，華光女中的學生比較天真活潑。李翰祥說：「白光在中學時代就光芒四射，鋒頭出眾，社交上特別活躍，參加校外話劇演出，學校剛畢業就報考演員，演了第一部電影《東洋和平之道》。

李翰祥說：「白光的坦率除了公開慶祝三十歲生日，不隱瞞年齡外，白姐的天真坦率已經到了放蕩不羈了，別的女明星換服裝，都是跑到化裝間裏，鎖上門，還要找幾個女工

或「密友」在門口把著，如果拍外景沒有化裝間的時候，也要想法圍個「人牆」，總之要遮遮掩掩，盡量的保守軍事機密。可是白姐不然，不論是開音樂會，拍電影，換衣服不管台前台後，一律在眾目睽睽之下舉行，乳波臀波，一覽無遺，越是老實人在場，她越換得澈底，隨手把乳罩一解，三角褲一脫，經常把那些年輕人弄得無地自容（還好是三十年前的事兒，如今的年輕人可大方得多）。

「白光表面看起來隨隨便便，大大咧咧，可她有她的一定之規，小虧她盡量可以吃，大便宜誰也別想佔，你若看她迷哩麻糊，就以為她是個小迷糊，那你就是個大笨蛋。」

勝利之後，藝華老闆嚴春堂的二公子嚴克俊請白光拍《六二六間諜網》，導演是屠光啟，拍攝的地點是上海南市斜土路的華光片廠。談合約的時候，雙方言明酬勞分三期支付，開鏡時付第一期，拍到廿個工作天之後付第二期，但到第二期該付款時未付，白光用各種方式拒接通告，迫得嚴克俊趕快去銀行領款，付了款，白光才乖乖的拍戲。某日在拍戲化粧時，白光的七克拉半鑽戒不見了，大家幫忙找，白光揚言通知日本憲兵軍官帶偵探狗來找，果然有人說是地上撿到送回來，可見白光的粗中有細，能夠把別人唬住。李翰祥

這幾篇文章寫得妙筆生花，精采生動。

白光得意影歌壇

白光經軍閥時代、國民政府時代、日本人竊據時代，她回憶說，她最愉快的事情是一九四五年國土重光，在日本人鐵蹄下的上海市民得以重睹天日，而且她有機會往北方勞軍。

在北京，白光一度獻身燈紅酒綠的舞海，由於她是電影明星，又是「磁性歌后」，伴舞的代價因而異於常人，高到紙幣不能計數，而以黃金來折算。

那是白光的一個過渡時期，那種迎張送李的日子她過的時間並不太長，後來離北平輾轉關外，巡迴瀋陽、長春等地首輪戲院登臺唱歌勞軍，深受東北老鄉的觀迎。

一九四七年，白光對這種方式的唱歌感到厭倦了，重返影壇，演了歌女、妓女、情婦等角色，使得一代妖姬白光之名總與「性感」、「風騷」、「妖姬」、「反派」等字詞聯想在一起，而影片中所安排的歌唱場面更加強了她的銀幕形象，在中國電影塑造「女神」角色的慣例中，成為代表性的範例。同時，在詮釋〈魂縈舊夢〉、〈懷念〉、〈假正經〉、〈等著你回來〉、〈如果沒有你〉、〈秋夜〉、〈嘆十聲〉、〈未識綺羅香〉等歌曲中，白光可說創造了一條在中國流行樂壇中相當獨特、先驅而活躍的歌路。

白光的名歌洋洋大觀：〈桃李爭春〉、〈你不要走〉、〈戀之火〉、〈牆〉、〈四季想郎〉、〈相見不恨晚〉、〈柳浪聞鶯〉（與龔秋霞、黃飛然、高博合唱）、〈湖上四拍〉（與龔秋霞合唱）、〈我是浮萍一片〉、〈秋夜〉、〈如果沒有你〉、〈何處是兒家〉、〈假正經〉、〈懷念〉、〈寒夜的街燈〉、〈我是女菩薩〉、〈嘆十聲〉、〈東山一把青〉、〈禿子溺坑〉、〈玫瑰花開〉、〈想上樓台〉……其中〈嘆十聲〉（《蕩婦心》插曲）與〈東山一把青〉（《血染海棠紅》插曲）最為著名。其他如〈魂縈舊夢〉、〈等著你回來〉等也膾炙人口。

白光、王引重修舊好

一九五六年十月二十八日結冤多時的白光與王引重修舊好，他們都是上海華影時代的演員，合作過不少影片，王引的妻子袁美雲是白光姊妹淘。後來兩人見面不招呼，是起於王引提供寫好劇本《花迎春》給白光被拒絕，因為白光喜歡《鮮牡丹》，劇本還沒寫也不放棄。其次，王引向白光拿劇本費，白光是出名的猶太，歐德爾的拍片費未付，不可能自掏腰包。就為這兩件，王引很不高興。聯合報駐東京記者司馬桑敦說：《鮮牡丹》的故事，是他在「自由中國」雜誌發表的小說，白光改為電影劇本，始終沒向他打聲招呼。不過白光有孩子氣，事情過了，從不放在心上。後來主動和王引聯絡，第二部片要和他合作，因而兩人又有說有笑的見面，外人摸不清楚他們為何又會約會。

白光與《鮮牡丹》

一九五六年白光重返影壇，是有她的抱負的。她公開揭示了三個原則：

第一、一定要拍好片子，非自己認為滿意的劇本，任何代價概不接受。

第二、自己負責製片，寧可把她的酬勞一起化在拍片成本上，絕不讓出品粗濫。

第三、為了達成上述兩點目的，她決定毀譽不計，艱苦不辭的幹一下。

《鮮牡丹》是寫軍閥時代一個歌女被迫害的故事，最早的定名是「煙台大血案」，後

來白光嫌這個名字太火爆庸俗，才改成《鮮牡丹》，這個故事，她在日本做「頂好夜總會」經理時已開始在腦中孕育，直至，決定到香港拍片以後，纔把故事的輪廓寫成大綱，又經過幾位劇作者的參加意見，好幾次的增刪修正，最後，她把自己關在家裡，足足化了三十多天，才一口氣把劇本寫成。摘錄當年香港國際畫報有如下的報導：

除了《鮮牡丹》的劇本，她是花了不少心血完成之外，其他如全部演員的選擇，服裝佈景的設計，沒有一件不是她自己決定的，最後為了導演問題，曾使她傷透腦筋；她理想中需要的，都忙著沒有時間，等待下去吧，可能影響她的「作戰」意志，經過深長考慮之後，她又把導演的重擔，一肩承挑，並請羅臻作副導演、執行她的構想。她用輕鬆的口氣對人說：「好在『鮮牡丹』的成功失敗是我自己負責，那麼導演一職，讓我來試試也無所謂。」有人在大觀片場看《鮮牡丹》的開拍，那天正在拍一場富麗堂皇的大帥府，拍片通告下午一時，白光在上午十一時半就在攝影棚裡督促工作，參觀的人覺得那堂佈景不但富麗，而且一切道具都合乎劇中的時代，可是白光還在抱怨地說：「場地太小了，大帥府的大廳，至少應該有兩個攝影棚的地位大，現在為了環境所限，打了一個折扣，這有什麼辦法呢？」

從她的勤於工作，以及對佈景道具的一絲不苟，我們可以想像她《鮮牡丹》的攝製，是如何認真負責。

起先，有人擔心她的導演技術，等到拍了兩堂佈景以後，片場上的工作人員以及所有演員，都在暗暗的對她欽佩了。原來白光從影十餘年，對於導演應有的知識與技能，她早已積累了不少經驗，祇是平日她是演員地位，不便發表甚麼意見，現在自己擔負起導演的

責任，她的智慧與才能，就大量的表示出來。

白光復出拍《鮮牡丹》最初屬意請王引當導演，二人面談了三次，意見始終不協調，後來就請了羅臻當副導演，她自製片、編劇、導演、主演，集大權於一身，片中有五支插曲。

一九五六年香港亞洲畫報某一期封面刊自編自導的《鮮牡丹》的劇照，彩色版。白光穿一身水紅色鑲線紅花邊的衫裙，梳民初髮型，頭戴翠花一朵，再懸翠珠耳墜，雙腕戴金鐲子，右手中指戴鑲翠碧玉金戒，左手持曳粉紅絲巾。斜坐畫欄，粉面朱唇，長眉秀目，面含微笑，一口雪白整齊的銀牙，確是「眼波流半帶差，花樣的妖豔柳樣的柔。」不但儀態萬千，而且風華絕代。如果現在的年輕人看到她當年的倩影，也會被迷的神魂顛倒，瘋狂的去追求她。

《鮮牡丹》在港澳等地上映時，白光隨片登台，盛況空前，票房紀錄極佳。也曾於一九五九年參加國內「民國四十七年度獎勵優良國語影片金鼎獎」的評選，得了個劇情片普通獎，獎金新台幣二萬元。

一九五五年，她同張善琨一同回國參加祝壽勞軍活動，受到廣大的影迷熱烈歡迎，並蒙先總統蔣公召見，勞軍遍及金門外島，依然是熠熠紅星。一九五八年白光隨《接財神》來台登台，曾打破票房紀錄。登台完畢，白光參加林黛等人的勞軍團再次飛金門外島勞軍，並蒙先總統蔣公二度召見。

藍寶石登台鶯歌

蔡國榮著「夢遠星稀」，其中有一篇談《一代妖姬》白光，有一段摘錄如下：「一九五九年後，白光就退隱了，廿年後，她居然以望六高齡復出，應高雄藍寶石歌廳之邀登臺演唱，隨後經由臺南、臺中、臺北各地遊唱，又頻頻上電視，有人認為她「荒腔走板」，不敢恭維，有人認為她「韻味依舊」，不減當年，有更多的人不管她唱的如何，只要一睹芳容就覺心滿意足了。譬如她在永和中信歌廳的臨別演唱，新知舊雨把歌廳擠得場場爆滿，檔期一延再延。套用古龍小說的句法：「白光到底是白光」，她那富有磁性的低沉嗓音，和她那彎不在乎的態度，四十年來歷久彌新，誰也忘不了這位中國影壇的傳奇女子。

實現三大願望

一九七七年十月白光應高雄藍寶石歌廳之邀，來台演唱兩個多月，當時她有三大願望也算實現了。一、慈湖謁陵，有關方面已經陪她去過。二、金門勞軍，雖未去成，卻參加了聯勤總部的勞軍晚會，備受歡迎。三、參觀十大建設，白光自南而北，走過高速公路，又飛到花蓮下楊元帥大飯店，看了花蓮港，回港時在桃園國際機場登機，飛機上可以看到北迴鐵路正在興建，也算參觀了十大建設的一部分。

戰後白光在香港發展，迷人的雙眼顛倒眾生，是兩岸三地影歌兩界的風雲人物。以能

歌善演的實力縱橫影壇近三十年，直到一九五九年因華語片陷入低潮，才淡出影藝圈。

一九九九年白光過世，晚年陪伴她的老情人顏龍是唯一陪她送終的人。白光晚年得了腸癌，開刀後痊癒，一年前，她迅速消瘦，顏龍感覺不妙，帶著她到處求醫，確定是癌細胞擴散，開刀兩個禮拜後回家休養，沒想到病情驟轉，八月二十七日過世。顏龍說：「臨走，她都很清醒，去得很快，很安寧。沒有留下遺言。」

白光向來慵懶迷人，中年後體態豐腴，後受病魔推殘，體重從一百三十磅減到一百磅。顏龍說，不過她始終開朗樂觀，反而時時安慰他：「不要緊，我會好的。」從不說洩氣的話，也不鬧情緒。她的喪事辦得低調，因為她以前說過：「如果有一天走了，我不要驚動人家。」

說到白光的堅強，顏龍卻傷痛得哽咽：「銀幕上她豪放不羈，真實生活裡也是這樣，當年，她不怕日本軍閥，不向各種惡勢力低頭，一輩子勇敢樂觀，為人瀟灑漂亮，是最美的人，也是最有風度的人。」

一九五五年十月底，香港自由影人組織一支祝壽勞軍團來台為蔣總統祝壽，當時白光正在日本打離婚官司，接到徵召，立即飛來臺灣，並驅車至第一總醫院慰問傷兵，清唱了一首「我要你」，令住院官兵為之陶醉。一九五九年一月一日，白光再隨自導、自演的影片《接財神》來台，在台北、高雄兩地隨片登台，連續停留兩個月為影片宣傳，所到之處亦無不造成轟動。淡出銀幕後，白光有一段時間銷聲匿跡。直到一九七七年十月才又翩然來台，應高雄藍寶石歌廳邀請登台兩個月，當時台視曾特地錄製一小時專輯節目。晚年白光定居馬來西亞，可能是為了比較安靜，曾二度回國，一次是一九九三年參加國家電影資

料館為童月娟女士舉辦的「八十大壽慶祝會」，另一次則是繼二十二屆後，第二度受邀回國擔任第三十屆金馬獎頒獎人，嬌嬈依舊的身影，絲毫無減於當年「一代妖姬」的風情。

白光以飾演風流蕩婦馳名，作品極多，代表作如《蕩婦心》（岳楓導）、《一代妖姬》（李英導）、《玫瑰花開》（李英導）等，成名曲如〈戀之火〉、〈秋夜〉、〈今夕何夕〉、〈魂縈舊夢〉、〈相見不恨晚〉、〈嘆十聲〉等，至今仍是老歌舊曲的代表作。

一九四九年，白光應邀去香港，白光臨去香港前，大陸正面臨政治交替的紛亂時期，她對香港、對未來前途感覺一片茫然，原來她在上海有一個隨身祕書要跟她到香港，她也不敢貿然帶她前去。沒有想到她在香港張善琨主持的長城公司主演了《蕩婦心》、《血染海棠紅》和《一代妖姬》三部影片，這是她一生的代表作，也可說是她一生演藝生涯的最高峰。她對未來一九五〇年八月號香港《電影世界》雜誌用白光做封面，散發出獨特的性感魅力。當年，她與同樣來自上海的周璇、李麗華及王丹鳳成為香港國語片最紅的四位明星。在這四位影星中，白光風頭超越其他三人，五〇年代，白光重返影壇自導自演的《接財神》，也無法可比，這時期的張善琨拍片求好心切，拍片沒有預算，該花的錢絕不吝惜，不理債務，導演岳楓也很有實力，這三部片雖然叫好又叫座，但當時國片市場小，無法收回成本，也是造成張善琨負債的主因。

《蕩婦心》在香港首映時，港督葛量洪爵士夫婦親臨觀賞，並有十大明星剪綵，由當時的首席小生嚴俊任司儀，計有老牌影后胡蝶、陳雲裳、王丹鳳、李麗華、周曼華、龔秋霞、孫景璐、陳娟娟、周璇，以及白光本人。真正十大紅星，盛況空前，只有張善琨有此大手筆大排場，是香港影史的空前盛會，也是白光生涯中最輝煌的一頁。此片白光人物塑

造演技一流，歌聲迷人，岳楓寫情細膩，後來吳思遠導演重拍為《法外情》（一九八五年出品）。

《血染海棠紅》改編自美國片《禁城毒蕊》，影片中白光唱〈東山一把青〉、龔秋霞唱〈祝福〉、陳娟娟唱〈迎春花〉。情節的主軸雖一直繞於男主角嚴俊飾演的海棠紅，但白光演的蕩婦老九入戲，搶盡全片光彩，有一篇民族晚報刊登莊裕安淺介《血染海棠紅》的影評，認為白先勇將「永遠的尹雪豔」描寫為「女祭司」就是仿《血染海棠紅》中白光演的蕩婦老九的作風。小說最後結束於牌桌，尹雪豔笑吟吟按著乾爹的肩膀，催促他打起精神多和兩盤，「我來吃你的紅」，幾乎就是白光的狐媚翻版。

白先勇的《台北人》裡的《一把青》與《血染海棠紅》的淵源非淺，女主角遷台後翻來滾去唱的那首歌，「嗳呀嗳嗳呀，郎呀，採花兒要趁早哪」，就是《血》片插曲〈東山一把青〉。小說裡的朱青外號就叫「賽白光」，唱起歌來一股懶洋洋浪蕩勁兒，一隻手一逕滿不在乎的挑弄她那一頭蓬得像隻大鳥窩似的頭髮，剛好在本片找到投影。一部電影對一個大作家有如此深的影響是文壇、影壇少有的。

《一代妖姬》改編自舞台劇《金小玉》，導演嚴俊捧他太太李麗華，曾將它改為《元元紅》，香港電影資料館研究部主任黃愛玲寫過一篇白光，其中有說：「白光是稀世的奇女子，看白光的電影，總會不期然地想起李香蘭在《在中國的日子——我的半生》中對白光和山家亭（日本情報官員川島芳子的初戀情人）一段情緣的描述。李香蘭筆下的白光那份對情人義無反顧的愛戀以及對情敵咬牙切齒的詛咒，活脫脫就像是從銀幕上走了下來的《一代妖姬》。

《一代妖姬》攝於一九五〇年的香港，白光與山家亨的傳奇故事卻發生在一九四三年的上海租界；昔日謙卑的香江不動聲色地把上海租界的萎靡頹廢都搬了過來，還要多了一份氣派，靠的就是白光的演技。片中的白光為了營救情人，不惜下嫁好色的督察長。洞房花燭夜，她在眾目睽睽下狠狠地咬了督察長一口；男的還來不及開腔發火，她已風騷徹骨地補上一句：「人家親熱，你懂嗎？」環顧中外影壇，能夠將這句口是心非的俏皮話說得動聽而又具顛覆意味的，相信只有白光，與她同代的歐洲巨星雅東蒂（Arletty）比她早生十多年的瑪琳‧黛德麗（MarleneDietrich）。她們都是屬於同一族的稀世奇女子。

第八章　白光主演電影和插曲一覽表

／胡穎杰製表

年代	片名	公司	導演	編劇	攝影	主演	插曲
一九三八	東洋平和の道（東洋和平之道）	（日本）東和商事映畫部生	鈴木重吉、張迷生	草野信男	藤田英次郎	徐聰、白光、李飛宇、仲秋芳、李明子	1.蘭英の歌（四家文子），2.四海大同（波岡惣一郎、白光、仲秋芳等合唱）
一九四三	桃李爭春	中聯	李萍倩	陶秦	周達明	陳雲裳、白光、徐立、韓蘭根、殷秀岑	桃李爭春（白光唱）
	為誰辛苦為誰忙（犧牲情深）	中聯	岳楓	陶秦	周達明	梅熹、白光、許可、王慕萍、葉小珠	1.上學歌（葉小珠唱），2.你不要走（白光唱），3.畢業歌（四部合唱）
	紅豆生南國	華影	陶繼鱉	文逸民、薛聖詩	嚴秉衡	李紅、白光、嚴化、關宏達	白光唱1.紅豆生南國，2.難民曲，3.紅豆子之一，4.紅豆子之二，5.寂寞的歌人

年份	片名	公司	導演	編劇	攝影	演員	插曲
一九四四	銀海千秋	華影	集體	集體	集體	李麗華、李香蘭、白光、周璇、周曼華、嚴俊	銀海千秋（全體演員大合唱）
一九四五	萬戶更新	華影	李萍倩等十二位導演	四位編劇	集體	王丹鳳、白光、白虹、胡楓、袁美雲、陳娟娟、龔秋霞、徐立、殷秀琦、童月娟、岑梅嘉、黃河、霞、韓蘭根、嚴俊	1.音樂之家（龔秋霞、黃河合唱），2.金雞頌（龔秋霞唱）
一九四五	戀之火	華影	岳楓	陶秦	董克毅	白光、高占非、舒適、楊柳、林靜、史弘、龍	白光唱1.戀之火，2.春想郎，3.萬善俱樂部之歌，4.凶宅的夜晚
一九四八	十三號凶宅	勵華影業社（中電三廠代拍）	徐昌霖	徐昌霖	莊國鈞	白光、謝添、王元龍、周起	
一九四八	懸崖勒馬	中電二廠	楊小仲	楊小仲	石鳳岐	白光、張伐、韓非、關宏達、章志直、顧夢鶴	相見不恨晚（白光唱）
一九四八	蝴蝶夢（大劈棺）	大同	舒適、黃漢	姚克	羅從周	白光、高博、岑範、強明、梁明、葉小珠、歐陽莉莉、李影	
一九四八	柳浪聞鶯	大同	吳村、黃漢	吳村	吳村	白光、黃晨、龔秋霞、高博、徐一白光、黃飛然、高博、六、黃飛然、韓濤唱	1.柳浪聞鶯（龔秋霞、白光、黃飛然、高博唱），2.初陽（龔秋霞、高博、白光、黃飛然、高博唱），3.湖畔四拍（龔秋霞……唱），（客串歌星：黃源唱）

一九四九	片名	公司	導演	編劇	攝影	演員	歌曲
一九四九	珠光寶氣	群星	唐紹華	包蕾	董克毅	關宏達、嚴俊、陳娟娟、韓非、項堃、王丹鳳、黃河、白光、陳天國、衣雪豔	莫負今宵（白光唱）
	六二六間諜網	新時代	楊小仲、葉逸芳	陳翼青	陳震祥	歐陽莎菲、陳天國、白光、梅熹、楊志卿、關宏達、章志直、顧夢鶴	1.假正經，2.懷
	人盡可夫	長江	徐蘇靈	吳鐵翼	許琦	白光、石揮、張伐、韓非、周伯勳	1.今夕何夕（白光唱），2.何處是兒家（白光唱）
						影）尹、張露、吳鶯音、王麗蓉、柳	秋霞、白光唱），4.湖上吟（龔秋霞、白光唱），5.宵之詠（龔秋霞唱），6.小花（白光唱），7.淑女窈窕（張露唱），8.聽我細訴（吳鶯音唱），9.想發財（王麗蓉、柳影唱），10.我是浮萍一片（白光唱），11.秋夜（白光唱），12.思鄉曲（黃源尹唱），13.如果沒有你（白光唱），14.女神（龔秋霞唱），15.我們的歌聲（龔秋霞唱）黃飛然、百代合唱隊

亂世的女性（珍珠港前夜）	大同	張石川、周旭江	王玉如		白光、朱琳、黃曼、王豪、韓濤、周雺、徐琴芳、范萊	
銀海幻夢	中電	中電全體（導演）	中電全體（編劇）		王丹鳳、王豪、白楊、白光、金焰、秦怡、張翼、張伐、陳燕燕、路明、趙丹、劉瓊、上官雲珠、嚴俊、歐陽莎菲、謝添	
風流寶鑑	（香港）合作影藝社	王引	易舫		白光、嚴俊、黃河、梅邨、章志直、關宏達、韓蘭根	白光唱一、少年嶺，二、寒夜的街燈
諜海雄風	中國聯合	陳翼青	顧夢鶴	薛伯青	顧夢鶴、張翼、張琬、白光、梅熹、殷秀岑、韓蘭根、關宏達	白光唱一、海風飄飄，二、我是女菩薩
殺人夜	新時代	岳楓	楊甦	陳震祥	白光、嚴俊、韓濤、周起、王玨、井淼	等待著（白光唱）
蕩婦心	（香港）長城	岳楓	陶秦	董克毅	白光、嚴俊、龔秋霞、韓非、司馬音（客串）	1.為了什麼（白光唱），2.山歌（白光唱），3.嘆十聲（白光唱），4.有情無情（司馬音唱），5.讓我來（白光唱）

年份	片名	公司	導演	編劇	攝影	主演	插曲
一九五〇	血染海棠紅（香港）	長城	岳楓	陶秦	董克毅	白光、嚴俊、龔秋霞、高占非、韓非、陳娟娟、王元龍、司馬音（客串）	1.東山一把青（白光唱），2.祝福（龔秋霞唱），3.迎春花（陳娟娟唱）
	一代妖姬（香港）	長城	李萍倩	姚克		白光、嚴俊、黃河、龔秋霞、王元龍、李翰祥（客串）	白光唱1.禿子溺坑，2.送情哥
	雨夜歌聲（四季花開）（香港）	遠東	李英	蘇城	王劍寒	白光、藍鶯鶯、嚴化、吳景平、裘萍、尤光照、劉恩甲	白光唱1.想上樓台，2.願心常留，3.身世飄零，4.嘆四季，5.哀樂何時休
	玫瑰花開（香港）	遠東	李英	易明	王劍寒	白光、黃河、嚴化、紅薇、劉甦、文逸民、尤光照、李翰祥（客串）	白光唱1.美滿家庭，2.快樂的誕辰（祝壽歌），3.無限希望，4.愛似浮雲，5.去了又回頭，6.陌上春，7.救荒歌，8.玫瑰花開
	結婚廿四小時（香港）	遠東	屠光啟	吳鐵翼	王劍寒、伍強	白光、黃河、陳琦、岑範、王元龍、鄭敏、尤光照	白光唱1.傀儡夫妻，2.新婚之夜，3.最後的十分鐘
	毀滅（蛇蠍美人）	邵氏父子	卜萬蒼	陶秦		白光、王豪、鄭玉如、鮑方、裘萍、尤光照	白光唱1.男女之間，2.心病，3.戀愛的投機

年份	片名	公司	導演	編劇	其他	演員	插曲
一九五一	歌女紅菱豔（香港）	遠東、邵氏父子	屠光啟	潘柳黛		白光、鮑方、羅維、劉琦、顏碧君、尤光照、紅薇、洪波	白光唱1.永遠青春，2.歌女的未識綺羅香，3.歌女的，4.不再分叉（不再分離）
	恋の蘭燈（戀愛蘭燈）（日本）	新東寶	佐伯清	井手雅人、佐伯清	小原讓治	池部良、白光、曉テル子、森繁久弥、伊志井寬、夏川靜江	白光唱1.恋の蘭燈，2.チャイナタウンの灯
一九五二	香姐兒（夜鶯曲）	南洋	王引	趙青		白光、黃河、鮑方、洪波、劉琦、鄭玉如、紅薇、尤光照、蔣光超、侯景夫	白光唱1.藝術之花，2.安琪兒，3.夜鶯曲，4.意中人
一九五三	新西廂記（香港）	遠東、邵氏父子	屠光啟	白光、羅維		白光、歐陽莎菲、童月娟、鮑方、吳家驤、羅維	1.綠野之春（白光唱），2.新戀（歐陽莎菲唱），3.用我們的力量（白光等大合唱）
一九五六	鮮牡丹	國光	白光、羅臻	白光	王劍寒	白光、羅維、楊志卿、喬宏、賀賓、蔣光超、紅薇、馬笑儂	白光唱1.光明之歌（月光曲），2.春光曲，3.4.四季歌，5.稱心如意，勸酒歌
一九五八	銀色萬花筒（銀海笙歌）	新華	王天林、陳蝶衣	姜南	徐增宏	鍾情、金峰、李麗華、陳厚、白光	1.銀色萬花筒（一），2.銀色萬花筒（二），3.豔陽天，4.紅花襟上插（于飛唱），5.採珠女（美人魚），6.游泳歌（美人魚）

一九五九	接財神	多情恨
	國光	金鳳、南韓演藝株式會社
	白光、羅臻	金火浪
	吳鐵翼	金火浪
		林炳鎬
	白光、王元龍、喬宏、丁好、尤光照、紅薇	白光、王豪、羅維、張意虹、賓、陳濠、奎、崔戌龍、尹一峰
	白光唱 1.接財神，2.金鋼鑽 3.純潔的愛，4.披上月光	1.往事如煙（白光唱），2.天涯海角（江……、張意虹、賀唱）、陳濠、金振玲唱）

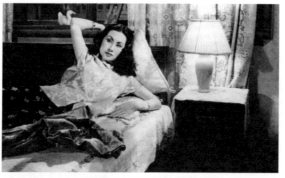

1950年上映的《結婚二十四小時》電影劇照／財團法人國家電影中心提供

第九章　白光主演電影劇情介紹

／胡穎杰、倪有純整理

《東洋和平之道》（日文原名：東洋平和の道）

一九三八年／（日本）東和商事株式會社映畫部出品製作：川喜多長政

導演：鈴木重吉副導：張迷生編劇：鈴木重吉攝影：藤田英次郎、草野信男

作曲：江文也

演員：徐聰、白光、李明、李飛宇、仲秋芳

插曲：一、蘭英の歌（四家文子、白光唱）、二、四海大同（波岡惣一郎、白光、仲秋芳等）

一九三七年七月蘆溝橋事變爆發。山西省大同縣方姓農民趙福庭（徐聰飾）與妻子蘭英（白光

節）聽到中日戰爭開打的消息惶恐不安，全家連忙收拾行李和村民們一起逃難。

他們到了一個小鎮，撿到日機發的傳單，傳單寫著：「日軍不久即將開到這裏，日軍絕不傷害良民，希望大家安心生產勞動。」到了大同附近的雲崗石窟，看見日軍貼的告示，也是說「雲崗石佛是世界珍貴藝術品，對敢於破壞者，日軍要嚴加懲處」。他們在路上一輛日本軍用卡車，日軍招呼他們搭上車到大同，這些士兵看起來都和顏悅色。

大同城裏擠滿了逃難的人群，無法停留，於是趙福庭夫婦前往張家口找趙的小學同學王民生（李飛宇飾）。可是王民生已逃到北京。鐵路被破壞，他們只好共騎一條毛驢，到北京。在十三陵附近，遇到中國軍隊的散兵搶劫，守衛的日本軍隊巡邏經過，驅散了那些敗兵。

到達北京，富商的王民生熱情地接待了趙姓夫婦，帶他們參觀了北京的名勝。王民生的妹妹玉琴（李明飾）是個大學生，她正準備與同學南方參加抗戰，她對哥哥招待土氣的農民朋友，很不以為然。

趙福庭夫婦根據自己的所見所聞，覺得中日兩國已開始友好合作，研判不應離家，決定回老家。王民生的父親對他們說：「戰爭好比是時代的暴風雨，是命中注定不可避免的事。現在倒是應該好好利用這次戰爭所造成的機會，做一些過去做不到的事情。忘掉過去的一切。中日兩國方能親密合作。」

這是一部日本侵華初拍的電影。白光一九九三年八月接受台北電影資料館訪問時表示，《東洋和平之道》算是一部紀錄片，演技無從發揮。

《桃李爭春》 It's Always Spring

一九四三年／中華聯合製片股份有限公司出品

導演：李萍倩編劇：陶秦攝影：周達明

原作：好萊塢影片《圓謊記》改編

演員：陳雲裳、白光、徐立、韓蘭根、殷秀岑、裴冲、倉隱秋、趙露丹

插曲：桃李爭春（白光唱）

青青年沈劍心（徐立飾）搭輪船回天津，在歸途，他凝視著海上的浪花，憶起即將結婚的未婚妻周潔（陳雲裳飾），兩人初識的甜蜜情景。交際花陸曼麗（白光飾）正巧從他身邊經過，陸曼麗被拌倒，高跟鞋斷了，人也受了傷。劍心為華光公司總經理，曼麗望其丰采翩翩，芳心暗許。用餐時，曼麗看見劍心，特別邀請劍心同坐，並流露出愛慕之情。劍心送她回船艙時，她趁機勸酒，吟唱情歌，劍心醉倒……翌晨，劍心清醒後極其後悔前一夜的荒唐，船抵上海，曼麗欲留劍心，唯劍心僅允諾另約期再聚，她悵然離去。

劍心回天津後，即與周潔結婚，兩人甜蜜度蜜月，鶼鰈情深。蜜月歸來後，轉眼與曼麗約定見面的日期將到，他坐立難安，避免結外生枝，決定匯一萬元給曼麗補償對他的歉意。正巧，香港分公司發生巨大事情，傳電訊給他，他立即搭機啟程。

曼麗搭火車北上天津，欲找劍心興師問罪。抵達沈宅，只見周潔一人，兩人在言論之

間起了爭執，曼麗告知已懷有三個月身孕，周潔半信半疑，表示一切待丈夫返家後再議，曼麗只好暫居旅館等待。

劍心搭乘之飛機不幸失事墜毀，消息傳來，周潔大慟，原欲殉情，後思及曼麗懷孕，可續劍心之後，遂打消自殺意圖。她至旅館找到曼麗，請求生產後歸己扶養。曼麗原欲墮胎，周潔苦心勸阻，願以全部家產換其子，並終生守秘，曼麗始應允。

曼麗經周潔安排，於鄉間產下一子，不久即攜巨款返滬。周潔將嬰兒取名小劍以憶劍心，視如己出，悉心照料。

母子倆相依為命匆匆已三年。某日，劍心突然歸來，夫妻重聚，發現自己做了爸爸，更是喜悅。但他不知其子為曼麗所生。

劍心重整其事業，前往上海辦事。聖誕夜夫婦倆抵滬，同往舞場狂歡，巧遇曼麗，夫妻倆皆焦慮不安，唯恐各自的祕密遭其揭穿。

劍心夫婦返津，曼麗跟蹤前往劍心家。周潔哀求她勿道破其子之祕密，兩人爭論聲為樓上的劍心聽見，劍心下樓見曼麗。得知以錢易子事，頗不恥曼麗之為人，斥她速離，曼麗以其生子為脅，劍心大怒令她帶走小孩。周潔不捨，小劍挽其衣角，哭號不已，曼麗見此情景也不禁動容，獨自黯然離去。

註：香港永華公司於一九四九年重拍《桃李爭春》，改名為《春雷》，由李萍倩導演，李麗華、嚴化主演。

《為誰辛苦為誰忙》Love for the Children

又名：〈牴犢情深〉、〈賢父孝子〉、〈杏花天〉

一九四三年／中華聯合製片股份有限公司出品

導演：岳楓 編劇：陶秦 攝影：周達明

演員：梅熹、白光、許可、王慕萍、葉小珠、周文彬、徐莘園、朱少泉

插曲：一、上學歌（葉小珠唱）、二、你不要走（白光唱）、三、畢業歌（四部合唱）

朱達川（梅熹飾）為大光企業公司職員，中年喪偶，與稚子繼群（葉小珠飾）相依為命，父慈子孝，其樂融融。

某夜，在某公司為子購買玩具，遇一少婦（白光飾）遺落手套一雙，追上前去歸還之，少婦請其到家中一敘以表感謝，達川以家有稚子等等理由，婉拒之。

發薪日，同事有人提議至秦淮河畔品茗，大家附和，達川則無奈前往。有所謂紅歌女鄭綺霞者，竟是前一天所遇之少婦。歌女對眾人大拋媚眼，並請達川一行人散場後到她家走走，達川想拒絕，眾人卻附和應允。

同事扶達川至鄭家，綺霞殷勤招待，時夜已深，她堅持留扶達，同事識趣一一離去。此後達川迷戀綺霞不已，傾其所有買女方的歡心，且常數夜未歸。繼群擔憂不已，街頭四處尋父，途中不幸被汽車撞傷，送醫救治。

綺霞個性放蕩不羈，與達川公司經理搭上，碰巧為達川撞見，他與綺霞大起爭執，也

終結了這段孽緣。

達川因曠職多日，遭公司辭退。後得知其子住院，回首自己的作為，懊悔不已。他決心痛改前非，找不到工作，只好做苦力維生，辛勤工作以教養其子成人。

由於達川極力隱瞞，其子只見其終日辛勞，卻不知父親做什麼工作。十年後，繼群就讀的滬江大學舉行參觀團前往各大工廠實習，當他參觀某工廠時，忽見其父親身荷重負之身影，不禁哀痛欲絕。回家後跟父親表示欲放棄學業，以分擔父勞。達川謂己多年來作牛作馬，無非希望他學業有成，出人頭地，若現今輟學無異前功盡棄。

繼群深受感動，更加努力向學，會考時成績名列前茅。畢業典禮日，他代表畢業生發表致謝詞，抱病參加的父親接著被教務主任請上台演說，他力陳培養子弟，並非為了自己，而是為國家民族教養未來之一代，台下掌聲四起，典禮在雄壯莊嚴的歌聲中圓滿完成。

《紅豆生南國》 Love Peasof Southland

一九四三年／中華電影聯合股份有限公司出品

導演：文逸民、陶繼鱉編劇：薛聖詩攝影：嚴秉衡

原作：美國片「翠堤春曉」（TheWaltz，一九三八）改編

演員：李紅、白光、嚴化、關宏達

插曲：白光唱一、紅豆生南國、二、難民曲、三、紅豆子之一、四、紅豆子之二、五、寂寞的歌人

琅琊歌舞團女主角白蝶（白光飾），其母因被其父遺棄，恨之入骨，臨終前，未將父名告訴其女。

白蝶演出的觀眾中，有位青年作家李丹秋（嚴化飾）為她編一新型歌劇「地獄天堂」，並請好友方君烈（關宏達飾）作曲，在金屋劇場演出後頗獲觀眾好評，兩人亦結為知交。

丹秋在其母臨終前被迫與同鄉殷蕙芬（李紅飾）結了婚，此事不久為蝶所知，她不願破壞他人幸福，只好遠走他鄉。

五年後，白蝶被聘重游滬上，聲名更甚。時丹秋亦已成名劇作家，他與蕙芬間雖有了個四歲的兒子，夫妻間十分冷淡。這次與蝶重逢，情感更為熱熾。

一夜，蝶將自己身世告訴了丹秋，於是他以此題材做了一齣歌劇「紅豆子」，上演後大受社會歡迎，劇院主杜浩更深深受到感動，因為他就是此劇中的男主角。蝶因其母遺志難違，拒絕恢復他的父女關係。

丹秋因與蝶間的愛戀難分難捨，決定離家遠颺，蕙芬本想阻止，念及他倆的事業前途，決定忍痛犧牲自己。

丹秋與蝶相約離滬前一夜，蝶演畢回寓，路經丹秋家，只見窗內燈光熒熒，目睹丹秋正抱子慰藉，共享天倫之樂的景象，讓蝶想起自己的身世，對自己愛丹秋強奪人夫，悔愧不已。

次晨，到蝶住處，已是人去樓空，只離下一封致丹秋的信函，函內深悔自己的以往，自小失去父親的她，如今不該再來拆散別人骨肉……。

丹秋趕到碼頭，一艘大輪船剛開走，白蝶站在甲板上，淒苦的向丹秋揮手，低唱著「寂寞的歌人」，船隨著滔滔江水，慢慢遠去。

《萬戶更新》Welcome the Spring

又名：〈喜鳳迎春〉、〈迎春樂〉、〈春到人間〉

一九四五年／中華電影聯合股份有限公司出品

導演：李萍倩等十二位導演編劇：四位編劇攝影：集體

演員：王丹鳳、白光、白虹、胡楓、袁美雲、陳娟娟、陳琦、童月娟、鳳凰、顧梅君、龔秋霞、徐立、殷秀岑、梅熹、黃河、葉小珠、裴冲、韓蘭根、關宏達、嚴俊、嚴肅、洪警鈴、倉隱秋

插曲：一、音樂之家（龔秋霞、黃河合唱）、二、金雞頌（龔秋霞唱）

除夕這天，一名職員（徐立飾）為了升級，向房東太太（倉隱秋飾）借了一隻雞，又買了年糕與水果，請茶役（關宏達飾）送給上司馬主任（梅熹飾），他希望這隻雞能在祭神之前退回，因為房東太太還需要它。

可是，茶役的妻子即將臨盆，耽擱了送禮，年糕與水果還被孩子們拿去分食了，不過受人之託，必須忠人之事，他設法補全了它。意料之外的是，馬主任太太（白虹飾）把禮物照單全收，急壞了小職員。

那隻雞又被主任太太送給了經理，大太太（袁美雲飾）終年素食，主張將雞退還，姨

太太（白光飾）則主張將雞收下，雙方僵持不下，爭論不休，大吵大鬧吵個不停，雞在慌張之中，奪門衝去。

乞丐（韓蘭根飾）撿得這隻雞，在貧民窟裏快樂的歌唱，卻因意見不合與乞丐頭子（殷秀岑飾）等人引起一場鬥毆。巡警前來，雞飛到了一戶人家中，太太（胡楓飾）正打算如何烹調時，她的小女兒悄悄放走了它。

雞走到一位落魄的作曲家（黃河飾）住處。作曲家聽到雞啼，啟發靈感作了首「雞歌」，他的妻子（龔秋霞飾）吟唱歌曲時，收租人上門，抱走了雞以抵房租。

房主是名富商（嚴俊飾），卻為富不仁，對工人苛薄萬分，年終不給工資，工人無從過年。富商的豪邸內，一工人之女（王丹鳳飾）正唱歌以娛樂賓客，她因欠債被滯留富商家，深恨富商之為人不義，故假歌詞以諷喻，富商惱羞成怒，出手打她。然而此時閣樓之倉庫突然著火，富商頃刻變成赤貧，所幸雞在荒亂中匆忙逃出。

最後茶役覓著了這隻雞，抓著牠回到小職員的家裏，小職員也將雞還給了房東太太。

漫漫長夜已過去，傳來黎明宏亮的雞啼聲，這是元旦之晨。

民國三十四年（一九四五）是雞年。雄壯的雞啼聲象徵著大地一片欣欣向榮，《萬戶更新》借由一隻雞來串連整個劇情，充滿除舊佈新之意味，是一部「眾星雲集」的諷刺喜劇。片中寫實地描述了中日戰爭末期各個階層的生活狀況，黑夜之後黎明終將到來，彷彿為最後的勝利看到了一道曙光。

《戀之火》Flesh and Flame

又名:《法律與女人》、《天涯芳草》

一九四五年／中華電影聯合股份有限公司出品

導演:岳楓 編劇:陶秦 攝影:董克毅

原著:馮玉奇

演員:白光、舒適、楊柳、高占非、周起

插曲:白光唱一、戀之火、二、春

杭州西子湖畔,少女屠若梅(白光飾)催促男友嚴志蓀(舒適飾)早日結婚,只因已懷有身孕,怕會遭人譏諷嘲笑。志蓀決定帶若梅私奔上海。

抵滬兩個月,志蓀終日遊手好閒,且性情大變,動輒對若梅拳打腳踢,若梅只能暗自流淚。

若梅有姊若蘭(楊柳飾)居滬,其夫袁涵齋(高占非飾)為法官,家庭幸福美滿,唯膝下無子。涵齋因公遠行,臨行時告訴妻子,希望下次再見時可喜獲麟兒。

志蓀壓迫若梅變本加厲,欲逼良為娼,若梅只好投奔胞姊若蘭家。若蘭勸妹速離志蓀,與表哥金狄生(周起飾)結婚,實則另有想法。她叫若梅生下小孩後,對別人說是姊姊生的小孩,一切安排好之後,若梅就連夜趕往蘇州待產。

嬰兒出生後，若蘭函告其夫，多年願望已實現，喜獲一男嬰。若梅亦寫信給狄生，等姊姊生產滿月後，即返滬相聚。

志蓀自若梅出走後，因搶劫銀樓被通緝，搭車逃亡。

若梅將與狄生結婚，志蓀忽然現身，威嚇阻止婚禮，狄生決意毀婚，不告而別。若梅受此刺激，對人生絕望，一變而為交際花，徘徊燈紅酒綠間。

數年後的某日，志蓀又來騷擾若梅，脅迫她盜取某公司文件，若梅不答應，爭執衝突中，失手將志蓀打死。次日各大報競相刊登交際花殺死逃犯之新聞，若蘭看到新聞懷疑此交際花是她的妹妹。

果然，若梅倉促逃至其姊住處，姊夫涵齋身為正義的法官，不容罪犯藏匿家中，限她第二天至警局投案，若梅被激，直覺反應就是要帶走小孩，遠走高飛，但幾番深思後，悔悟不該破壞姊姊的幸福家庭，翌晨前往警局自首。

若梅仰望蒼天，感嘆不堪回首的過去種種，只能將希望寄託於遙遠的未來。

《十三號凶宅》 Sinister House No.13

一九四八年／勵華影業社出品（中電三廠代拍）製片：祁化民

導演：徐昌霖編劇：徐昌霖攝影：莊國鈞

原著：徐盈小說「德昌將軍十三年忌日」改編

演員：白光、謝添、王元龍、林靜、史弘、石凡、朱莎、董淑敏、李景波、劉恩甲

插曲：白光唱一、牆、二、四季想郎、三、萬善俱樂部之歌、四、凶宅的夜晚

北平寶禪胡同十三號，原為清朝某王府。傳說，這屋子非常詭異，住在裡面的人，大

多橫死，因此王府被列名為十大凶宅之一。

來自上海的一對夫婦，託友人租住了此住宅。他們於深夜抵達北平，按址前往，敲門

敲了很久之後，才有一位滿臉疤痕、蓬頭垢面的老人，來開門。深夜的園中林木蕭疏，時

有陣陣秋蟲聲，月白風清，似乎鬼影幢幢，令人不寒而慄。進屋後，家具巨大而且陳舊，

只見積塵滿室。偌大的屋子裡沒有電燈，老人為他們點了油燈，秋風颼颼，油燈明暗閃

爍，更顯得陰森恐怖。

老人對夫妻倆說，四十年前此宅為清朝鄭王府，當年顯赫一時。八國聯軍入侵時，鄭

王（王元龍飾）之先王因拒絕洋人強占此宅，被洋人縛馬尾上拖曳致死，從此陰魂不散，

此時廂房中油燈時而忽明忽暗，令人心生恐懼。

鄭王有子名翁（謝添飾），浪蕩不羈。一日祭祖，翁滯留在外門蟋蟀，回來後挨其父

怒斥，獨自回房。突然廂房燈火通明，鄭王入室查看，頓時手腳痙攣，倒地不起。當夜，

鄭王死後，翁揮霍如故，被迫而出售宅院。當夜，翁母在花園大樹下自縊。。。自此，

人們常見女鬼繞樹巡逡。

翁有一妹（白光飾），為當年鄭王所抱養，端莊秀麗，家道式微後淪入青樓，後得某

將軍贖身做妾。她要求買回此宅，以雪當年售宅之恥。將軍暴戾，她只能自嘆命薄。不久

生一女，將軍覺得不像己，疑其與人私通，怒欲鞭之，方舉鞭即暴斃，翁之妹旋即失蹤。

從此，凶宅更加遠近聞名，無人敢問津。

五四運動時，青年學生為避北洋政府搜捕，曾集議於此宅。未料密探尾隨而至，為學

生巡風者窺見，學生們都從後門逃逸。偵警七、八人入宅株守經夜，次晨翁發現時，只見屍橫室中，身無傷痕，不知何所致。

七七事變爆發後，日軍強占此住宅。翁之妹所遺女（白光飾）隨翁長大，面貌姣好如其母。日軍強迫翁妹之女陪酒，翁不從，被繫獄，女亦遭污辱。抗戰勝利後，翁才回到宅院。十三號又成廢宅，相傳夜裏常有女鬼哭泣聲，凶宅之名遠近播傳。

夫妻倆聽老人說完這段往事，妻已毛骨悚然。男曾習哲學，沉思良久，斷言此宅初無鬼怪，然數十年居於此者雖人猶鬼也，雖生而猶死。妻子與老人聽後，恍然大悟，此時，天亦亮了。

《懸崖勒馬》Burglar with Sense of Justice

一九四八年／中央電影企業股份有限公司二廠出品

導演：楊小仲編劇：楊小仲攝影：石鳳岐

演員：白光、張伐、韓非、關宏達、章志直、顧夢鶴、孫儀、葉小鏗、鄒小燕、于復瑛

插曲：相見不恨晚（白光唱）

頑童黃亞明（葉小鏗飾）和女孩白毛頭（鄒小燕飾）住在上海的陋巷之中，兩人經常在一起玩耍。亞明自幼失去父親，母親改嫁，繼父生性暴躁，致使亞明經常逃家。因經常偷搶食物，而被員警章三寶（章志直飾）送進感化院，出院後，遭逢母親病逝，家又被繼父霸佔，他只好四處流浪。

亞明（張伐飾）成年後以偷竊為生，入獄便成了家常便飯。白毛頭長大後改名白菊花（白光飾），聰明美豔，成了著名的交際花。

某日，亞明在火車站行竊，同夥小狗子（關宏達飾）被捕，亞明卻被莊夫人（孫儀飾）認作好人，收留他到家裏。江山易改，本性難移，亞明於午夜裏賊心又起，他打算竊取財物逃走時，莊夫人囑咐愛女文秀（于復瑛飾）送來一條棉被及一件漂亮袍子，這使亞明良心受到譴責，感受到人間的溫暖，因而決心重新做人。

莊夫人之子成德（韓非飾）大學畢業，到某大工廠服務，莊夫人也推荐了亞明當一名小職員。同事徐友仁（顧夢鶴飾）老奸巨滑，因妒嫉成德擢升為科長，便設法勾結名噪一時的紅歌女白菊花引誘成德。成德果然被迷得神魂顛倒，亞明苦勸無效，便獨自去找白菊花，勸她遠離成德，反遭譏諷。

白菊花受徐友仁指使，向成德偽稱遭受流氓控制，需三百萬原來贖身。成德信以為真，竊盜公款後約在郊外某一旅館見面。白菊花拿到錢後立刻翻臉不認人，成德憤怒抓起了水果刀欲殺白，心軟殺不下手。亞明趕到旅館，指責白菊花，白惱羞成怒，揭露了亞明的過去的犯罪記錄，亞明一怒之下，拿刀刺向白的背脊。白菊花臨死前深表悔意，然而為時已晚。

章三寶與幾位員警趕來，亞明坦承罪行被捕。莊夫人與子成德至獄中探望，亞明囑成德凡事須三思而行，莊夫人以其為子受罪，不禁感激涕泣。

《蝴蝶夢》The Dream of the Butterfly

又名：〈大劈棺〉

一九四八年／大同影業公司出品監製：柳中亮製片：張石川

導演：舒適、黃漢編劇：姚克攝影：羅從周

原著：莊周「大劈棺」（莊子試妻）改編

演員：白光、高博、岑範、強明、梁明、葉小珠、歐陽莉莉、李影

莊周與田氏隱居於南華山，兩人非常恩愛。一個春光明媚的午後，莊周（高博飾）午睡中夢見化為蝴蝶。醒後把夢境告訴妻子田氏之際，忽聞屋外有車馬聲，原是楚王大臣及楚之子王孫奉命一同前來，請莊周出任宰相職務，王孫（岑範飾）亦想拜莊周為師，然莊周淡泊名利，婉拒之。王孫初見田氏，卻暗自心動。

莊周與田氏到後山散步，見一身著孝服少婦在搧墳。田氏問何故，少婦謂先夫有遺言，待其新墳土乾方可改嫁，田氏覺得寡婦無情，並對莊周表示若夫死她必守寡。莊周見她未覺悟人生原是春夢一場，遂在閒談中將她引入幻想的境界。

在幻境中，莊周突然去世，田氏痛不欲生，在婢女青兒（歐陽莉莉飾）和莊周弟子藺且（強明飾）勸慰下，她才未殉情。大殮時，藺且將莊周生前心愛的靈芝草放入棺內。不久，王孫前來弔唁，表示要盡弟子之禮守靈三年，他得到田氏應允住了下來。

田氏和王孫朝夕相處，竟日久生情。在一個夜晚，王孫以玉珮作定情物，向田氏求

婚，她竟情不自禁首肯。激情過後，她又覺得愧對丈夫，還是將玉珮退還王孫，並要求他次日回楚國。

次日，王孫向田氏辭行，田氏竟又難捨分離，不畏世俗眼光與王孫成婚。並為了把莊周靈堂改為結婚禮堂。把莊周靈柩移至後山的仙人洞，藺且向她抗議，田氏惱羞成怒，將他逐出家門。

婚後，王孫突然心絞痛，聽說靈芝草可醫治，於是田氏情急之下，深夜手持斧頭來到仙人洞，急欲劈棺取出靈芝草，不料棺木自動打開，莊周飄然坐立，田氏大驚，只覺眼前一片漆黑，等睜眼後才知道自己仍與莊周在閒談中。田氏心中愧疚，想要自殺，為莊周攔阻。他說這不過是個夢中之夢，不必認真，田氏啞然失笑，頓時覺悟。莊周鼓盆而歌，滿園春色中，蝴蝶翩然飛舞。

《柳浪聞鶯》Two Musical Girls

一九四八年／大同影業公司出品

導演：吳村、黃漢編劇：吳村攝影：羅從周

演員：白光、黃晨、龔秋霞、高博、徐一介、黃飛然、韓濤

客串歌星：黃源尹、張露、吳鶯音、王麗蓉、柳影

插曲：一、柳浪聞鶯（龔秋霞、白光、黃飛然、高博唱）、二、初陽（龔秋霞唱）、三、湖畔四拍（龔秋霞、白光唱）、四、湖上吟（龔秋霞、白光唱）、五、宵之詠（龔秋霞唱）、六、小花（白光唱）、七、淑女窈窕（張露唱）、八、聽我細訴（吳鶯

音唱）、九、想發財（王麗蓉、柳影唱）、十、我是浮萍一片（白光唱）、十一、

秋夜（白光唱）、十二、思鄉曲（黃源尹唱）、十三、如果沒有你（白光唱）、十

四、女神（龔秋霞唱）、十五、我們的歌聲（龔秋霞、黃飛然、百代合唱隊）

畫家錢浩（高博飾）築畫室於風景秀麗的杭州西湖。其妹芬（龔秋霞飾）抗戰時長居

北平，抗戰勝利後中學畢業，與同學玲（白光飾）南返，擬專修音樂，兩位知己好友對未

來，都充滿憧憬。

某日芬與玲遊湖於柳浪聞鶯，開心的放聲高歌，剛好上海音樂學院教授王先生（黃飛

然飾）乘遊艇經過，他登上岸找尋聲音來自何處，看見芬與玲美麗的情影。

芬與玲返回畫室，巧合遇見王教授，才知王教授是來杭訪浩之好友。不久文氏詩人來

訪，浩要芬與玲高歌一曲，文氏卻批評歌詞意境消沉，玲非常不以為然。

當晚，玲向王教授請教，如何進入音樂學院就讀、王告知須經考試等手續，令玲頗不

以為然。

第二天，他們同遊，一覽湖光山色。王教授臨行前，芬告知王，其兄應允，當至滬就

學。王教授在夜快車上創作《我們的歌聲》曲和譜，忽然聽到有歌聲隨其唱和，竟是玲跟

隨他而來。王教授無奈，只好帶他同行至滬。

上海繁華，夜夜笙歌。有一仙宮舞場歌手因要求加薪而罷唱，使得經理與主持人都被

搞得焦頭爛額，主持人太太茜（黃晨飾）認為發生這種事，讓大家舉顏面盡失。

玲入音樂學院，王教授以其資質聰慧，對她寄以厚望。當晚，玲與同學入南洋咖啡

店，巧遇舊日同窗茜，兩人相談甚歡。某夜，玲受茜邀請在舞場中客串一曲，大受歡迎，座客中有黑道林某，對玲尤表愛慕。不料，玲在仙宮歌唱刊登於某報，她的命運就此改變，王教授為整飭校紀，將玲開除。玲從此正式成為仙宮歌手。

不久，錢浩欲赴歐洲進修，攜妹至滬，託王教授照料，王盡力培植，芬進步神速。芬在學期結束演奏會得第一名，王教授卻積勞成疾，病倒入院。

玲在舞場日漸墮落。玲與林某結下孽緣，林欲藏嬌金屋，玲不允，雙方起爭執。是晚仙宮舉行「四脫歌」大會，玲為主角，林某到場鬧事，舞場秩序大亂，主持人開槍示威，反誤殺了茜。玲知肇禍，倉皇逃離。

上海學生舉行助學演唱會，由芬主唱《我們的歌聲》，博得滿堂采。曲終人散，座位上有一人未離席，她低著頭神情悲傷，她就是誤入歧途的玲。兩位至交在這等場合見面，真是造化弄人。

《人盡可夫》She Married Three Times

一九四八年／長江影業公司出品製片：徐蘇靈

導演：徐蘇靈編劇：吳鐵翼攝影：許琦

演員：白光、石揮、張伐、韓非、周伯勳、傅惠珍、賀路、程之、方伯、岳路、田振東

插曲：白光唱一、今夕何夕、二、何處是兒家

少女馮芒（白光飾），受了室友李靜（傅惠珍飾）結婚的影響，也感到自己該有個歸

宿。她勉強和富商魏方茂（周伯勳飾）出遊，卻被魏太太撞見，方茂謊稱馮芒係同遊友人譚泰來（韓非飾）之妻。從此，泰來由於馮和魏的關係和魏經常聯絡，兩人祕密合辦一投機公司作掩護，名為創業，實則以事業掩護小三。

公司成立後，泰來以馮芒的丈夫自居，引起方茂的醋意，並利用魏妻的威嚴制約他，使自己佔了上風。不久，投機公司被官方查封，泰來事先聞訊，席捲馮芒的財物逃之夭夭。倒霉的馮芒和方茂被緝拿，吃了一場官司。馮芒汲取教訓，遂與此人斷絕往來。

不久，馮芒經鄰居賴文章（賀路飾）的鼓勵，史幼輝（石揮飾）的介紹，在長江廣播電台唱歌，以一曲「何處是兒家」引起聽眾熱烈迴響，就這樣成了紅歌女，從此生活安逸。

文章係報紙撰稿人，幼輝與助手周襄成（程之飾）為相聲演員。幼輝受盟兄齊寶林（方伯飾）之託，負責籌募救濟基金，耽誤大亨劉三爺（岳路飾）的堂會，遭其尋釁報復。馮芒覺得幼輝誠實可靠，決定嫁給他。結婚當日，三爺徒弟侯玉山（田振東飾）率領跟隨阿華、阿衣把幼輝誘去毆打洩恨，剛好被賴文章好友張遠帆（張伐飾）見到，遠帆是戰地攝影記者，仗義勸架不成，於自衛中打傷了阿衣，被捕入獄。遠帆因獲幼輝負傷引起心臟病發作，對遠帆無辜受累非常不安，常請馮芒探監慰問。遠帆決定重新出發，與遠帆之情感也日漸滋長。

不料三爺又遭打手來尋遠帆，二人被迫冒充夫妻，寄住在鄉下馮芒的姑母家，後來風聲走漏，保甲長率領鄉衛隊展開搜尋，他們在崇山峻嶺間逃出重圍。遠帆與馮芒返家時，幼輝已病逝，馮芒痛不欲生，欲跳樓自盡，幸為遠帆救下。馮芒決定重新出發，被保釋出獄。

《六二六間諜網》The Net 626

一九四八年／新時代影業公司出品監製：嚴克俊製片：葉逸芳

導演：楊小仲、陳翼青編劇：葉逸芳攝影：陳震祥

演員：歐陽莎菲、陳天國、白光、梅熹、楊志卿、關宏達、章志直、顧夢鶴

插曲：白光唱一、假正經、二、懷念

抗戰期間，敵我之間，展開了祕密的間諜戰與反間諜戰。

偽林部長遭暗殺，機密文件不翼而飛，林太太（歐陽莎菲飾）要求胡處長（楊志卿飾）及周隊長（陳天國飾）限期破案，找回遺失文件。

不久，胡處長終於得到重慶特工祕密集會的地點，重重火力包圍下，使重慶特工遭受巨大損失。一位老特工不慎被俘，一位帶有機密文件的女特工也身負重傷，幸而機密文件及時轉到同志劉濟時（梅熹飾）手中。

濟時機智甩開特工的跟蹤，回到寄住的旅館。隔壁的交際花李曼娜（白光飾）對他頗有情意，濟時卻時時提防她。周隊長找曼娜消遣時，發現濟時將其逮捕，幸虧他已將機密文件藏好。敵人對他嚴刑拷打，他誓不招供，一個工人模樣的人將他救回旅館，然而機密文件卻突然失蹤了。曼娜隨即救他逃離此地。

曼娜與林太太、胡處長、周隊長一行人在六二六俱樂部舉辦慶功宴，以慶祝她帶來機密文件有功。稍後，她去見林太太為濟時探知，濟時化裝後去找她算帳。緊張衝突中，曼娜

娜吐露了實情，她正是掩護濟時的自己人，為了接近林太太，將偽造的機密文件給她。

林太太突然造訪，走後，濟時詢問曼娜真的機密文件去處時，她卻又遍尋不著。曼娜懷疑是林太太所為，冒險去找她，一番鬥智後，方知林太太亦是自己人。

林太太派濟時將機密文件轉送至大後方，同時救出了老特工。最後，曼娜在掩護同志撤離時不幸英勇犧牲了。

《珠光寶氣》A Diamond Ring

一九四九年／群聲電影製片公司出品

導演：唐紹華副導：陶熊編劇：包蕾攝影：董克毅

演員：關宏達、嚴俊、陳娟娟、韓非、項堃、王丹鳳、黃河、白光、陳天國、衣雪豔

插曲：莫負今宵（白光唱）

清晨，大傻子（關宏達飾）拾到一只大鑽戒，贈與鄰居女孩阿金，阿金不信鑽戒是真，結果鑽戒被一流氓騙去，被以高價售給了珠寶店。

錢莊職員蕭志遠（嚴俊飾）為追求富家千金鄭小玉（陳娟娟飾），不惜挪用公款，買下這只鑽戒討女友歡心。不久，東窗事發，志遠逃亡，小玉則嫁給與情敵楊永旭（韓非飾）。志遠心有不甘，於小玉結婚之日，醉赴禮堂，當眾痛斥愛情之虛偽，然後被捕。

小玉嫌鑽戒不祥，由珠寶商轉售與富商朱有道（項堃飾），有道又贈給外室謝文輝（王丹鳳飾）。文輝當年曾與一文人凌雲（黃河飾）熱戀，抗戰爆發，凌雲赴內地工作，

音訊渺茫。文輝輾轉流落，不得已嫁與有道。一日文輝外出，巧遇凌雲，舊情復燃。知其貧病潦倒，乃將鑽戒相贈，凌雲不肯接受。事為有道獲悉怒責，文輝毅然離家，與凌雲共患難。

文輝走後，有道將鑽戒贈與交際花柳湘仙（白光飾）。一夕，有道偕湘仙同遊夜總會，鑽戒為大盜魏天龍（陳天國飾）和史燕春（衣雪豔飾）所竊。湘仙與天龍曾一度是合夥人，猜想是天龍所為，乃打聽其住處欲索回鑽戒。燕春偷聽到兩人對話，嫉恨交加，於酒中下毒。天龍察覺亡，共享富貴，湘仙猶豫不決。二人相見甚歡，天龍反勸湘仙共同逃後大怒，爭執中開槍擊斃燕春。警方聞訊趕至，天龍跳上屋頂欲逃，員警鳴槍警示，天龍中彈墜地身亡，衣袋中的鑽戒滾落於馬路上。

第二天清晨，一男孩與女孩在街上嬉戲，無意中撿到鑽戒，又被大傻子所見欲搶奪，一片混亂中，鑽戒滾落了陰溝之中。女孩哭了，男孩送給她糖果，女孩立刻轉涕為笑，兩人在歡樂中蹦蹦跳跳地離去。

《亂世的女性》Women in Wartime

又名：〈珍珠港前夜〉

一九四九年／大同影業公司出品監製：柳中亮

導演：張石川、黃漢編劇：周旭江攝影：王玉如

演員：白光、朱琳、黃曼、王豪、韓濤、周呁、徐琴芳、范萊、強明

一九四一年十一月上海時局最緊張時，國民黨地下工作者王鍾民（王豪飾）奉命抵滬。組織佈局好了，派鄭太太（徐琴芳飾）扮賣花婦上前聯絡，另由王玲玲（黃曼飾）偽裝家屬駕車迎接。但敵方特務小許（強明飾）早已收到情報，偷拍了照片，並通知各處關口進行攔堵，王車駛抵郊外果然遇險，但他機警逃逸。

玲玲帶王入辦事處，女同志陳靜雯（朱琳飾）負責介紹，不久鄭太太亦歸隊，會商工作的進行。

敵方，小許持偷拍照片向敵特頭子尚春松（范萊飾）報告，並介紹投機分子秦國偉（周毅飾）投順，尚春松又召集敵特暗殺上海的愛國志士，製造全滬恐怖局面。

國民黨的鍾民與同志們也在辦事處會商，他聲稱欲完成使命必先從尚春松著手。靜雯說恰有友人認識尚，鍾民乃派她設法連絡。

第二天，在賭場，靜雯將一張請柬交給鍾民。請柬主人為陳健庵（韓濤飾），即靜雯之父，是名失意政客，一心想靠日本人東山再起，在家大擺宴席。鍾民憑請柬赴宴，靜雯招待入席，其妹玉玫（白光飾）竟是鍾民的同學，二人相見分外親熱。玉玫唱歌時一名日本人離她很近，靜雯悄悄對鍾民說那人便是尚春松。

靜雯帶鍾民上樓參觀各個房間，至自己臥室時，她說母親是日本人。至玉玫臥室時，剛好玉玫與尚春松來取皮包內文件，他們知悉欲得情報，非謀取此皮包不可。

鍾民與玉玫相約咖啡館，被小許看見通知了尚春松，尚大怒，命小許伺機抓住鍾民。

同時尚春松要挾持健庵，以玉玫允嫁為出山交換條件，陳不惜出賣女兒，一口答應，此事被靜雯在隔壁偷聽到，大為憤怒。

鍾民再度與玉玫相約於咖啡館見面，被小許等包圍，兩人發覺後由玲玲駕車載他們突圍而出。被小許追上。雙方發生槍戰，鍾民傷及手臂，赴醫院包紮。

玉玫返家，又受她父親的脅迫，靜雯直言勸阻，父怒摑，乃至拔槍欲殺之，幸有玉玫求情阻止。尚春松前來，給陳委任狀，陳亦告以其女已允嫁。尚遂邀玉玫同赴俱樂部預祝皇軍勝利，尚將皮包藏於保險箱中，兩人相偕出。

靜雯留書激勵父親，隨後又決定大義滅親，與父同歸於盡。她告訴父親，接到玉玫電話說松井大將請他出席會議，但不得帶隨從。陳頗猶豫，靜雯表示願開車送父。

兩人走後，尚送玉玫返家，尚則離去。玉玫入房，為一蒙面人脅迫交出皮包，玉玫趁其不備揭去面紗，竟為鍾民。又發現靜雯留的字條，玉玫看了後，堅持隨鍾民出走，遭拒。相持之際，尚突闖入，開槍誤斃玉玫。尚手上的槍為鍾民擊落，玲玲隨即拾起槍，將敵人槍下，小許等亦被殲滅。鍾民與玲玲寡不敵眾，並與玲玲誘敵深入。一番激戰後，秦死於敵人槍下，小許等亦被殲滅。鍾民與玲玲寡不敵眾，最後亦光榮犧牲。

靜雯載著父親高速開車，直衝入海。車毀人亡。

鍾民與玲玲返回辦事處準備發電報，突然砲聲響起，又發現秦國偉叛變，乃群起縛之。察知有敵人包圍，於是掩護同志安全撤退，並與玲玲誘敵深入。一番激戰後，秦死於敵人槍下，小許等亦被殲滅。鍾民與玲玲寡不敵眾，最後亦光榮犧牲。

《風流寶鑑》 The Lexicon of Love

一九四九年／香港合作影藝社出品

導演：王引編劇：易舫

演員：白光、嚴俊、黃河、梅邨、白穆、莫愁、關宏達、孟燕、韓蘭根、張雁

插曲：白光唱一、少年嶺、二、寒夜的街燈

少女白麗芬（白光飾）甫踏出校園，即離鄉背景，投靠住在城裏的姐姐梁銘聲（嚴俊飾），並約銘聲日後前來探訪，這個異鄉客改變了她這一生的命運。麗芬接下來的人生，遇到一連串無法控制的人生轉折，令她的整個人生失控。

看似她的璀璨人生才要開始，誰知她在途中麗芬遇上跑單幫商人梁銘聲（嚴俊飾）。

麗芬直到抵達姐姐的家，才知道姐夫（黃河飾）經營的農場早已倒閉。麗芬遍尋工作不著，正當心灰意冷時，在街上巧遇銘聲。禁不住物質的誘惑，麗芬與銘聲同居，並因此結識了洋行經理顧沛霖（白穆飾）。

沛霖向賑災義演負責人——劇團主任關達（關宏達飾）推薦麗芬，麗芬順利當上了劇團的女主角。銘聲剛巧因公遠行，而沛霖與麗芬亦因朝夕相處而墜入愛河。沛霖為了麗芬，正決意與妻子離婚。沛霖卻因一時疏忽，損失大筆公款，不得已與麗芬一同逃往新加坡。

一日，麗芬在街上重遇關達，並藉關達介紹，加入了張大雄的劇團當女主角。不久，麗芬很幸運的成為名演員，而沛霖卻淪為乞丐。命運之神捉弄了這對愛人。

某夜，麗芬命運多舛，遇銘聲前來拜訪，巧遇大雄，二人為了麗芬爭風吃醋，大打出手。糾纏間，大雄拔槍將銘聲殺死。最後，大雄被警方拘捕，而麗芬亦為此遭驅逐出境。

《諜海雄風》Intelligence Stars

一九四九年／中國聯合公司出品監製：爾光

導演：陳翼青編劇：顧夢鶴攝影：薛伯青

演員：顧夢鶴、張翼、張琬、白光、梅熹、殷秀岑、韓蘭根、關宏達、洪警鈴、楊志卿、章志直、金奇、楊誠

插曲：白光唱一、海風飄飄、二、我是女菩薩

抗戰期間，國民黨特工人員王士雄（張翼飾）、王無畏（梅熹飾）、張維（張琬飾）、金光友（金奇飾）等人在北方完成任務後，奉命搭船返回上海。

在甲板上，無畏看到交際花洪明娟（白光飾），這對久別重逢之戀人，兩人在船上巧遇，有點異常。入夜，明娟聽到隔壁士雄斥責無畏，命令他斷絕與明娟的兒女私情。明娟於是悄悄走出船廂，溜進了船長室。

翌晨，船長通知所有旅客留在各自船艙，接受日本憲兵上船檢查。原來船上有大匹物資，準備支援駐滬日軍。另一方，士雄等人奉令將船炸沉，他們伺機行動後，士雄等人上了救生艇，無畏突然發現明娟在海上漂流，立即營救之。

海上漂泊了兩天，他們終於搭上了一艘貨船。深夜，輾轉難眠的明娟聽到疑似發報機聲，她循聲而查，發現包船的李某（楊誠飾）正在發報，經一番對談後，才知兩人同為敵偽間諜。李某正向上海總部發電，請求派人逮捕士雄等人。此時士雄等人破門而入，明娟

為免身分曝光，開槍擊斃了李某。

船主在土雄命令下，將船開往上海。抵達上海後，無畏竟公然與明娟同居，土雄命令他歸隊，無畏深陷情網不能自拔，痛苦的選擇自殺，臨終前他交給明娟一份密件，囑咐她立即銷毀。明娟暗喜，將密件送到敵偽情報局。

密件中詳細記載了國軍的兵力部署，敵偽當局發現湘北兵力空虛，向日軍建議集中兵力攻湘北，豈知正中埋伏，被嚴陣以待的國軍一舉殲滅。原來這一切都是土雄和無畏等人精心策劃的計謀，明娟知道中計後，也舉槍自盡。

《殺人夜》 The Night for Killing

一九四九年／中國聯合公司出品監製：嚴克俊製片：嚴勤甫

導演：岳楓副導：胡傑編劇：楊甦攝影：陳震祥

原作：美國影片《綠窗豔影》改編

演員：白光、嚴俊、韓濤、周起、王玨、井淼、殷秀岑、梅邨、朱江

插曲：等待著（白光唱）

心理學教授楊克心（嚴俊飾）常約警員好友趙宗奮（王玨飾）到「文華沙龍」聚會。

沙龍旁邊有間照相館，櫥窗裏懸掛著一張妙齡女郎倩影，深深吸引著他。

某次他由酒吧買醉出來，又徘徊櫥窗前，恍惚中那名女子（白光飾）就站在身邊對他微笑，與他並肩而行，還請他伴隨回寓。兩人一見如故，女子說她名叫李靜怡，其情夫是

流氓頭子方溫橋（周起飾），對外身分則是某大公司經理。

閒談中，方溫橋突破門而入，見兩人親密緊坐，不由醋勁大發，一巴掌將靜怡打倒在地，又撲向克心緊抓他脖子，克心為求自保，抓起一把剪刀將其刺死。

克心想自首，靜怡力阻，最後兩人決定毀屍滅跡。在細雨紛飛的深夜裏，開車將屍體棄至荒郊野外，離開時克心不慎被鐵絲網割破手，衣袖也被割破。

翌日，報上刊登了方溫橋的死訊，並稱凶手可能是其保鑣殷建（韓濤飾），警方正通緝中。不久，克心接到靜怡電話，告知殷建已知真相，想藉此敲詐，克心如數付款。未料殷建貪得無厭，再度勒索。克心不堪其擾，決定由靜怡邀約殷建殺人滅口。

殷建到靜怡家中，當被敬酒時，他察覺酒中有異，挾持靜怡與他逃走。街上遇到巡警，他拒絕受檢與其對抗，衝突中殷建被擊斃。

午夜十二時，克心一直未接到靜怡電話，心想可能發生意外，為了自身的名譽，他服毒自殺。不久電話聲響起，然而他再也無力接聽了。

《蕩婦心》A Forgotten Woman

又名：〈復活〉

一九四九年／香港長城影業公司出品（長城創業作）製片：沈天蔭

導演：岳楓編劇：陶秦攝影：董克毅

原著：托爾斯泰《復活》改編

演員：白光、嚴俊、龔秋霞、韓非、司馬音、文逸民、嚴昌（即秦沛）、嘉玲、梁誠

插曲：一、為了什麼（白光唱）、二、山歌（白光唱）、三、嘆十聲（白光唱）、四、有情無情（司馬音唱）、五、讓我來（白光唱）

浙江某地，有一女孩蔡梅英幼年即被父親蔡二毛賣入地主陳老爺（文逸民飾）家為奴婢，抵償積欠的田租。陳老爺之子道生與梅英年紀相若，對梅英深表同情見梅英父女骨肉分離，也感受到他父親對佃戶的苛刻殘酷。

道生與表弟馬彥仁，鄰女徐淑華同讀鄉內中小學，放學後常邀梅英同遊，為陳老爺獲悉，力阻梅英和他們玩在一塊。道生小學畢業，與彥仁同被送至上海求學。梅英送他們到郊外，揮淚道別。

匆匆十年，道生（嚴俊飾）與彥仁（韓非飾）大學法律系畢業，並準備出國留學。出發前回故鄉探視，道生重遇亭亭玉立的梅英（白光飾），握手言歡，淑華（龔秋霞飾）亦隨母來歡送，陳老爺早有娶淑華為媳之意，然淑華母女見道生專意梅英，遂與彥仁親近高興地談話。

陳老爺知其子愛戀梅英，大怒，派梅英勞役於十里外之某山莊。道生深夜探訪，兩人熱情難分，翌晨，互約日後再相會，兩人立誓永不變心，道生即離去。

春風一度後，梅英懷有道生的骨肉，知其事者唯王媽媽（嘉玲飾）而已。不久梅英父死，陳老爺計畫將她嫁人為妾，梅英被迫連夜逃跑，途中產子於斷垣殘壁中。其後攜子躲在王媽媽女婿家，日夜盼望道生回來。

三年後，道生重返家鄉。梅英抱子冒雨至車站迎接，卻見道生與淑華在車站開心的談

笑，狀似親暱。梅英茫然若失，偕兒子離開傷心地，到上海居住。

梅英為了生活淪落風塵，易名華麗。遇上地痞顧德奎（梁誠飾），無奈與顧同居。凡賣笑所獲盡入顧之私囊，仍未能滿足其慾望，且時常虐待其子。

一日，子為顧德奎攜走，梅英與之大吵。當晚，德奎突然遭殺害，警方懷疑梅英殺人，將她拘捕。

道生奔父喪後，遍尋梅英不著，不久母亦過世，道生乃分其產與各佃戶，聊贖先人罪惡。

數年後任上海法院推事，於庭上與梅英再次相遇，發覺其供詞模糊，必有所隱，乃私下召梅英來見，探詢別後遭遇，梅英心已死，卻冷酷以對，語多保留。

道生往訪彥仁，彥仁已與淑華結婚，為一名執業律師。他獲悉梅英之遭遇後，毅然決定為梅英辯護。法院因案情複雜，乃召開會合議庭共審之。彥仁設法尋得梅英之子攜之來庭，再請梅英坦白作供，藉以判前供之真偽。梅英本死志已決，不改供詞，然看到愛子，依戀之情流露，一時熱淚盈眶，不知如回答。而殺顧者亦在場旁聽，良心發現，當堂自首，案情大白。

善良的梅英雖洗脫了罪名，唯恐耽誤道生前途，不願與他相見，乃託人留書而去，留下愛子給道生撫養。

《血染海棠紅》 Blood Will Tell

一九四九年／香港長城影業公司出品監製：張善琨

導演：岳楓編劇：陶秦攝影：董克毅

原作：美國影片《禁城毒蕊》改編

演員：白光、嚴俊、龔秋霞、高占非、韓非、陳娟娟、王元龍、司馬音、許可、黎明、鄒雷

插曲：一、東山一把青（白光唱）、二、祝福（龔秋霞唱）、三、迎春花（陳娟娟唱）

舊上海時代有位馬三爺（嚴俊飾），平時出手闊綽，往來皆達官顯貴，名為經營皮裘，實則專以竊取珍貴首飾為業，犯案後必留下海棠花一朵，人稱飛賊「海棠紅」。惟沒有人見過他的外形，知其底細者僅其妻三奶奶（白光飾）及其徒韓福寶（韓非飾）而已。

當地警局探長劉大奎（高占非飾）與三爺自幼即為莫逆之交。久別重逢，曾多次相會。劉以其形蹤詭秘，疑似「海棠紅」，因未得實際證據，亦不能證明青梅竹馬好友就是飛賊。

三奶奶出身青樓，揮霍嗜賭。自從她生女兒後，三爺為了家庭幸福，立誓金盆洗手，三奶奶卻因此缺乏揮霍的金錢，懷恨在心，與青樓舊好周青華（黎明飾）暗通款曲。三爺時有耳聞，卻沉默不出聲。

一夜，三爺夫婦受邀到王軍長（鄒雷飾）家中出席壽宴。宴會中，三奶奶竟乘機偷竊名伶白蓮花（司馬音飾）的鑽石手鐲。三爺發現此事，返家後怒摑三奶奶，並把手鐲放置於枕頭下，打算在次日送返失主。

不料三奶奶竟趁丈夫熟睡，席捲財物抱著女兒逃逸，更向警局密告其夫為飛賊。三爺午夜醒來，劉大奎已率眾警來抓他，馬急逃，尋至周青華處，眼見周與其妻重彈舊調，與青華大打出手，周以刀刺三爺，反為其所殺，在慌亂中，三奶奶得以脫逃。三爺抱女兒赴

探長家，將女兒交託劉夫人（龔秋霞飾）撫養，然後到警局自首，入獄服刑。

劉夫婦將幼女取名愛珠，視如己出。十多年後，愛珠（陳娟娟飾）已長大成人，與少年盧傳中（許可飾）戀愛，即將結婚。三爺從福寶探獄時，得知其女近況，當他獲悉女兒喜訊後，樂極涕下。

悲喜總是結伴而行，三奶奶突然來訪，開口要女兒，為劉夫人所拒，三奶奶竟獅子大開口，索取黃金五十條，揚言若不從，將揭發愛珠身世。劉夫人與夫商量，劉大奎為了愛珠的幸福，決定賣屋籌錢。

三爺得知此事後，不忍老友受累，越獄追蹤其妻，兩人終相逢於酒店頂樓平台。三爺痛責其妻自私無恥，糾纏間，三奶奶不慎墜樓身亡。

三爺再次來到劉家，向大奎自首，並懇請大奎讓他出席女兒的婚禮，劉答應他。

次日愛珠婚禮，有老者在側，含淚凝視，劉囑叫馬伯伯，愛珠從之，猶不知其為生父也。三爺牽女兒手入禮堂，莞爾一笑。隨即自願與警方上了囚車離去。

《一代妖姬》 A Strange Woman

一九五〇年／香港長城影業公司出品監製：張善琨

導演：李萍倩編劇：姚克

原著：法國浪費派作家薩度編之舞台劇《杜司克》改編

演員：白光、嚴俊、黃河、龔秋霞、王元龍、黎明、李翰祥（客串）

插曲：白光唱一、禿子溺坑、二、送情哥

民國十五年春，北伐前夕，北洋軍閥橫行肆虐。北京政府搜捕革命份子，破了琉璃廠的祕密機關。醫師梁燕銘（黃河飾）委託紅粉知己—名伶小香水（白光飾），向齊大帥（王元龍飾）四姨太要一張職官證，藉以掩護革命同志李鑑（黎明飾）逃出北京。

梁妻蕙珍（龔秋霞飾）在上海得知丈夫和小香水的艷聞，帶了兒女趕來北京。

特務頭子馮占元（嚴俊飾）垂涎小香水已久，他查知燕銘和李鑑的關係，率領幹員袁寶章等到齊大帥公館搜捕。當晚，齊公館舉辦盛宴，氣氛歡愉中帶著緊張，燕銘和小香水逃，到他的化驗所，把職官證交給李鑑。

馮占元詭計多端，從小香水的電話查知化驗所的地址，立即追蹤圍捕。燕銘被捕後，任憑怎樣嚴刑拷打，他始終不吐一字，蕙珍與小香水向馮占元苦苦哀求，馮不為所動，甚至用炮烙毒刑逼他招供。

拿到了職官證，剛要告辭，馮占元已追蹤而至。小香水用計，絆住馮占元，燕銘乘機脫

燕銘被判了死刑，馮乃乘機逼小香水嫁她為妾，另外還向她索取鉅款，方肯用「妙計」救其性命，小香水只好勉強答應。她四處籌錢仍湊不足數目，只好向梁太太借了一只鑽戒，拿去給馮占元。

豈料馮占元出爾反爾，騙到了鉅款，仍將燕銘槍決，小香水痛不欲生。當夜，馮占元喝得酩酊大醉，向她求歡時，她趁機將他刺死，再舉槍自殺。

《雨夜歌聲》Songs in the Rainy Nights

原名：〈雨夜殘影〉 又名：〈四季花開〉、〈身世飄零〉

一九五〇年／香港遠東影業公司出品監製：張善琨

導演：李英編劇：蘇城攝影：王劍寒

演員：白光、藍鶯鶯、嚴化、吳景平、裘萍、尤光照、劉恩甲、紅薇、嘉玲、高寶樹、楊誠、姚萍、文逸民

插曲：白光唱一、想上樓台、二、願心常留、三、身世飄零、四、嘆四季、五、哀樂何時休

備註：李翰祥導演初到香港時，即擔任《雨夜歌聲》的美術設計

阿巧（白光飾）與阿玉（藍鶯鶯飾）兩個個性完全不同的女孩，到香港找王大嬸（紅薇飾）想謀職，王大嬸的女兒麗娜（裘萍飾）是個舞女，生活靡爛。愛慕虛榮的阿巧經由麗娜介紹，易名洪虹，正式下海。阿玉的個性與阿巧相反，她苦勸阿巧勿自甘墮落，阿巧不理會，阿玉只得獨自離去，當了工廠女工，憑勞力謀生。

阿巧在舞場中迅速走紅，麗娜的姘夫馮大班（嚴化飾）把她介紹給馬經理（尤光照飾），舞場裏的雜工阿炳（吳景平飾）與阿巧曾是同學，向她提出警告，勿中馬經理的奸計。不久，馬經理要求阿巧同居，雖然阿巧拒絕，她的生活卻愈加浪漫。

阿玉當了女工後，很滿意自己的生活，他和阿炳一樣，時常去勸阿巧離開歡場，重新過日子。然而，阿巧執迷不悟，還與馮大班私下來往。一天，馮大班與阿巧到百貨公司購物，遇見麗娜，麗娜與阿巧發生衝突，阿巧從樓梯摔下來，左腳受了重傷。

阿巧受傷住院後，起初還有許多人去探望她，後來醫生表示有可能殘廢之後，病床前門可羅雀，她方體會到人情冷暖。

出院之後，她成了跛子，一直想找機會報復。等到她再重回到舞場，舞場已今非昔比，馮大班已離職，她成了跛子，一直想找機會報復。等到她再重回到舞場，舞場已今非昔比，馮大班已離職，馬經理又愛上了別的舞女。她登上舞台唱歌，台下卻一片噓聲，她隱忍著現實的殘酷。

最後阿巧淪落至各酒家賣唱。一天她冒雨至某酒家唱歌時，湊巧馬經理正在那邊請客，發現阿巧，當著眾人對她一陣諷刺。她受此刺激，立刻走出酒家，不管外面大風大雨，她仍漫無目的的走著，來到海堤上，欲投海自盡。正當危急之際，阿炳和阿玉及時趕到制止。

幾番風雨過後，阿巧受到阿玉的鼓勵與啟發，建立了正確的人生觀，與她一同走向工廠做事，過著平淡的日子。

《玫瑰花開》Smiling Rose

一九五〇年／遠東影業公司出品

導演：李英編劇：易明攝影：王劍寒美術：李翰祥

演員：白光、黃河、嚴化、紅薇（爾冬陞的母親）、劉甦、文逸民、尤光照、李翰祥（客串）

插曲：白光唱一、美滿家庭、二、快樂的誕辰（祝壽歌）、三、無限希望、四、愛似浮雲、五、去了又回頭、六、陌上春、七、救荒歌、八、玫瑰花開

碼頭邊一艘遠洋郵輪緩緩入港，李建中的母親（紅薇飾）滿懷喜悅地迎接兒子學成歸國。建中（黃河飾）與母親一同返家，無意間翻起一張童年時的舊照片，勾起了點點滴滴的回憶……

羅美音與李建中自幼即為青梅竹馬的好友，然兩人身世懸殊。美音出身富裕之家，建中卻在貧困中成長，美音的母親（劉甦飾）有門戶之見，硬將兩人拆散。

然而命運之神的手翻雲覆雨，數年後，美音父親（文逸民飾）因做投機買賣失敗自殺身亡，從此家道中落。為維持家計，美音（白光飾）經表哥王樂榮（嚴化飾）介紹，至夜總會當歌女。表哥唯利是圖，煽動美音母親將美音嫁給王八爺（尤光照飾）為妾，企圖從中謀利，美音知道後忿然拒絕。

建中憑著自己的努力出國留學，返國後成為名建築設計師，歷經多年，始終忘不了與美音的一段情。經由美音家從前的園丁老李口中，得知她目前遊走各夜總會賣唱，他決定四處找尋，碰碰運氣。

一日，建中看到美音參加救荒慈善義演的海報，隨即購票入場。他終於見到亭亭玉立的美音在舞臺上盡情獻唱，她的母親亦陪同在後台。不料，夜總會突然發生大火，建中奮不顧身地救出了美音母女倆，自己卻不慎遭熊熊烈火灼傷。

緊急送醫救治後，建中雖無生命危險，卻慘遭毀容。美音至醫院探望多次，卻不知他就是童年玩伴李建中。建中傷勢未癒，也不願表白身分，只能暗地請人每天送一束白玫瑰至美音演唱的夜總會表示謝意。某次美音探病時，無意撿到建中掉落在地上的一張童年合照，才知道真相。

建中出院後為免拖累美音，決意與她避不見面。美音從醫院多方打聽，來到了建中住處，多方苦勸後，建中深受感動，願意與她再續前緣，同時美音的母親也接受了建中。美音在陳校長建議下，辭去了夜總會工作，到小學當一名教員，兩人從此過著幸福快樂的日子。

《結婚二十四小時》24Hours After Wedding

一九五〇年／遠東影業公司出品監製：張善琨

導演：屠光啟編劇：吳鐵翼攝影：王劍寒、伍強美術：李翰祥

演員：白光、黃河、王元龍、陳琦、尤光照、岑範、吳景平、裘萍、鄭玉如、鮑方

插曲：白光唱一、傀儡夫妻、二、新婚之夜、三、最後的十分鐘

青年黃志堅（黃河飾）與張潔如（白光飾）小姐結婚，禮堂設於香港大酒店。喜洋洋的婚禮吉時已屆，仍然未見新娘蹤影，志堅偕男儐相到張家迎接，原來潔如被一瘋漢葛小天糾纏，志堅制止之，反被葛小天擊傷倒地，後來葛小天終被男儐相逐出。

上午十時正，婚禮開始，經繁文縟節的儀式後，主客雙方皆已精疲力盡。入夜，又在酒店設席宴客，新郎新娘敬酒時，潘松年（侯景夫飾）竟用計灌醉潔如，潔如於醉中揮松年一拳。一場喜筵，啼笑皆非而散。

志堅扶潔如回新房，新房租在紀建忠（王元龍飾）家。女兒亞男正（陳琦飾）與男友史傳綱（岑範飾）相議私奔，聽到叩門聲，以為是父母，嚇得要從後門逃走，發現是志堅夫婦，心才定了下來。

志堅抱潔如入房，潔如已酒醉昏迷。亞男入房內談了一會兒，吐露私奔事，志堅贊同其建議。不久潔如醒來，都認為如此婚禮，如同傀儡任人玩弄，夫妻倆忍不住苦笑。

兩人正要相擁互吻之際，電話鈴響了，帳房宋浩然電告禮金被盜，而潘松年等眾人又前來鬧房，百般調侃，至雞鳴始散。累壞了的新人正要關門睡覺，豈料隔壁又傳來余氏夫妻吵架聲。原來是余富榮（鮑方飾）外遇之事為余太太（裘萍飾）發現，大吵後，太太憤而服毒自殺。富榮緊急向志堅求救，志堅只好陪富榮送余太太至醫院。

余妻脫離險境，志堅回家時天已漸亮了，卻碰到房東女兒亞男與傳綱欲離去，行前還託他轉交一封信給老父。房東接信後大急，硬拉著他前往車站追回女兒。房東並呼警拘捕，最後一家人鬧上了警察署，警長查明真相後，認為兒女私情可私下合解。父女意見僵持不下之際，亞男決定偕傳綱往婚姻登記局結婚，並請志堅為證婚人。

新婚之夜,潔如獨守空房，感慨萬千，忽松年等人又至，且送酒餚一席，說是罰潔如昨夜的一拳，潔如只有苦笑。

眾人入席後，葛小天與潔如之母忽然到來，謂潔如之母曾接受他的五千元，逼潔如還款，松年見其無賴，強驅逐之。葛甫出門，巧遇志堅回來，一拳擊倒志堅於地後逃走，志堅清醒後，狼狽不堪。

席終人散，志堅夫婦疲憊回房，宋浩然又率收帳人至，請志堅付款，志堅一看帳單竟昏倒。潔如大怒，轟退宋浩然，砰然關上門，扶志堅上床，時上午十時也。

《毀滅》Smash Up

又名：〈蛇蠍美人〉、〈有家室的人〉

一九五〇年／邵氏父子影業公司出品

導演：卜萬蒼　編劇：陶秦

演員：白光、王豪、鄭玉如、周文彬、鮑方、裘萍、尤光照、文逸民

插曲：白光唱一、男女之間、二、心病、三、戀愛的投機

一對在孤兒院長大的舊識，一位成了名醫屠致中（王豪飾），在青島開設診所，醫術精湛，聲譽卓著。一日，有一神祕怪客前來求診，係致中之同住孤兒院舊識老馬（鮑方飾）。致中因被富商屠靄誠（周文彬飾）收留為義子，栽培長大，並將女兒芝珍（鄭玉如飾）嫁給他；而老馬則不務正業，淪為盜匪。致中悉心為其診斷，知其為心臟病，隨時有生命危險，囑其按日來診，老馬黯然離去。

芝珍嫌棄致中出身貧賤，對他冷酷苛刻，時而頤指氣使。致中深感痛苦，幸有女兒瑪麗時來依偎，稍感慰藉。

舞女柳鶯（白光飾）久仰其名，多次到致中診所看病，致中深陷柔情海，終掉入情網。柳鶯本為一良家女子，曾失身於一男人，懷孕後即被拋棄，女兒小玉寄養於表姊家，因生活所迫，下海當舞女。女兒也病死，柳鶯不勝悲傷，又感與致中關係終非長久之計，乃隻身出走，另謀出路。

老馬再度來診，不幸病發，竟死於診所，致中心生一計，與馬互換衣服，將其屍移於汽車上，急駛至郊外一懸崖邊，他急忙跳車，汽車隨即墜毀燃燒，然後從容去滬。

翌日，報上登載「屠醫生駕車失事，人車俱毀」新聞，而實際上，致中早已安然抵達上海並找到了柳鶯。致中告訴她已與妻離婚，柳鶯信以為真，兩人遂同居。柳鶯勸致中重披白袍，致中有難言之隱，未接受，柳鶯為了生活，只好重下海伴舞。

致中體諒柳鶯辛勞，每夜往舞廳接他回家，不料卻被舞客誤會，指柳鶯愛小白臉，又因得罪某大亨，遭凌辱，致中挺身相助，大亨爪牙欲將鏹水潑柳鶯，反誤潑向致中臉上，爪牙四散，警探趕至，將致中送醫急救。

致中入院時，警探從他身上搜出一張他與女兒瑪麗的合照，懷疑他與「屠醫生翻車案」有關，柳鶯謂屠醫生即此人。警方覺得詭異，屠致中明明已死，何以仍在人間。因案情重大，致中被拘留。

芝珍母女接獲警方通知前來探視，芝珍見其毀容，不認丈夫，女兒瑪麗見其舉止，知毀容者為父親，正要相認，為芝珍等拉走，致中默然不語。柳鶯斥責芝珍毫無良心，為了保全名譽，竟不認自己丈夫；她亦責怪致中懦弱，不將事實公開，走上自我毀滅之路。致中內心非常爭扎，卻只能欲言又止。

《歌女紅菱艷》 **Tears of Songstress**

原名：〈歌女紅牡丹〉

一九五一年／香港遠東影業公司出品

導演：屠光啟編劇：潘柳黛

演員：白光、鮑方、羅維、劉琦、顏碧君、尤光照、紅薇、洪波、吳家驤、朱少泉

插曲：白光唱一、永遠青春、二、未識綺羅香、三、歌女的痛苦、四、不再分叉（不再分離）

少女程芳華（白光飾）與弟仲華（羅維飾）相依為命，生活困苦，經鋼琴師李淡雲介紹改名紅菱艷，登台唱歌。因其色藝顛倒眾生，旋即大紅大紫。

數年後，仲華大學畢業，芳華出資添購汽車與寫字間，要她周旋於金融巨子間，沒多久，仲華成為巨富。

夏正之（鮑方飾）為富商顧修鴻（洪波飾）之女婿，偶爾涉足歌場，瞥見芳華，驚為天人，從此流連忘返，兩人日久生情，結為知己。

好景不常，正之忽然數日未現身，芳華極其擔憂。之後芳華得知正之為有婦之夫，其妻兇悍，禁止他自由活動。正之答應與妻離異，二人過著甜蜜的生活。

一日，有老翁自稱顧修鴻，來訪，斥兩人之不正常關係，囑芳華自重，芳華受此打擊，神態反常，不惜以身體而博名利。她的弟弟仲華揮霍無度，卻在機緣下，結識了建國銀行董事長之女，兩人論及婚嫁。

不久，芳華發現自己懷孕，修鴻表示願留一紙支票，從此斷絕關係，芳華一急，昏倒了。仲華回來後，勸姊轉換環境，並告知淡雲現任職鄉間學校教授音樂，其地幽靜宜居，可以去那裡居住。

芳華轉居鄉間，生下一男孩。一日，淡雲持刊載有仲華結婚新聞之報紙報喜，芳華自忖總算不枉一番苦心，欣喜之時，卻又為另一新聞所怔住，載富商顧修鴻之婿夏正之心臟病發遽逝，對她而言簡直是晴天霹靂。

芳華決定帶著嬰兒回城裏，與弟相依。芳華按址找到弟弟的住處，為一棟軒昂華麗的豪邸。仲華新婚燕爾，正與貴賓做方城之戰，一見其姊，面有難色，問女客為誰，仲華卻回答是早年領養之婢女。

芳華一聽，心如刀割，憤然決定返鄉。淡雲婉言相慰，指出過去溺愛教育之錯誤，然幼子尚有將來，應改變教育方針，芳華將希望寄情於第二代。

《戀愛蘭燈》（日文原名：恋の蘭燈）結

一九五一年／（日本）新東寶公司出品

導演：佐伯清編劇：井手雅人、佐伯清攝影：小原讓治

演員：池部良、白光、曉テル子、森繁久弥、伊志井寬、夏川靜江

插曲：白光唱一、恋の蘭燈、二、チャイナタウンの灯

汪麗華（白光飾）是一位美貌的中日混血女孩，父親是中國人，母親為日本人。父親臨終前交待遺言，囑咐她帶著母親留下的高級鑽戒，遠渡重洋到日本尋找母親。

她依照父親給的地址前往，然而母親卻早已搬走。為了維持生活，她成為橫濱酒館裏的歌女。綽號「銀座之雀」的小混混佐竹一片好意，幫助麗華四處尋找母親，終於查明麗

華母親即是與貿易公司董事長井原謙太郎再婚的青山敏子（夏川靜江飾）。敏子因隱瞞當年祕密結婚之事，她極力地否認了。

佐竹從謙太郎前妻的兒子純一（池部良飾）得知真相，純一與麗華因而相識，並互有好感。「為了不擾亂各自平靜的生活，請妳還是離開日本吧！」麗華看著的敏子來信，原本已決心返回中國,卻又心繫與純一間的愛情,不過由於敏子小姐的言語所傷，使她心如止水。

不久，一直覬覦麗華鑽戒的佐竹的頭目大崎，因走私遭監禁，純一經通知後匆忙趕到，幸而麗華平安無事。敏子也在明瞭事情原委的丈夫謙太郎正式同意下，終於重回女兒麗華的身邊。

《香姐兒》 Song of Nightingale

又名：〈夜鶯曲〉

一九五二年／南星影片公司出品

導演：王引編劇：王引

演員：白光、黃河、劉琦、鮑方、洪波、鄭玉如、紅薇、尤光照、蔣光超、侯景夫

插曲：白光唱一、藝術之花、二、安琪兒、三、夜鶯曲、四、意中人

富翁朱慶三（尤光照飾）有女朱燕華（白光飾），荳蔻年華，愛好音樂，為某音專之高材生。仲夏周末夜，燕華乘轎車由校返家，途中汽車故障，乃吩咐司機阿宋（洪波飾）

入城求援，她則到附近一小洋房請求借宿一晚，房客周逸萍（鮑方飾）答應借住。

洋房主人趙秉陶（黃河飾）為環球企業公司廣告主任，與好友畫家周逸萍及模特兒楊小虹（劉琦飾）同住。趙原與公司經理方元浩（侯景夫飾）之女秀蘭（鄭玉如飾）有婚約，方來信說將於翌日午前偕女來訪。趙大急，深怪周自作主張。求朱燕華翌日八時前須離開住處。燕華置之不理，方偕女秀蘭來，見燕華態度傲慢，疑趙與其有曖昧行為，揚言欲與趙解除婚約，並拂袖而去。

朱慶三與阿宋由城中來，欲攜女回家，乍見楊小虹，姿態妖媚，乃藉故請周逸萍與小虹至其家為其作畫。

秉陶深恨燕華破壞其婚事，寫悔過書呈方元浩，誓言對他女兒愛情專一，方原被原諒。

燕華原已與富家子費凌川（蔣光超飾）訂婚，然厭其無骨氣。且自與秉陶邂逅後，被他吸引。逸萍知燕華心意，暗中極力撮合她與秉陶，另一方面又破壞秉陶與秀蘭重修舊好。

逸萍與小虹用計，騙得朱慶三鉅款。此時報章卻刊登了燕華與凌川的結婚啟事，原來慶三欲以登報迫燕華下嫁費家。燕華拒婚逃走，不知去向。最後逸萍找到燕華，秉陶亦接納她的愛，惟以不沾慶三財產為條件，遂訂下此意外姻緣。

《新西廂記》 The Romance of West Chamber

一九五三年／（香港）遠東影業公司、邵氏父子公司出品

導演：屠光啟

原著：元朝王實甫雜劇「西廂記」改編之時裝劇電影

演員：白光、歐陽莎菲、童月娟、鮑方、羅維、吳家驤、侯景夫

插曲：一、綠野之春（白光唱）、二、新戀（歐陽莎菲唱）、三、用我們的力量（白光等大合唱）

崔夫人（童月娟飾）自丈夫逝世後，率女鶯鶯（歐陽莎菲飾）及侄歡郎（羅維飾），由省城遷居至山區風景秀麗的崔家莊園。夫人保守固執，日夕訓誨女兒，盼女成名門閨秀，家事則全由歡郎掌管，歡郎聰敏，深得崔夫人信任，恣肆妄為，想侵佔崔家財產，對鶯鶯亦存非份之想。

崔夫人有姪女紅娘（白光飾）剛大學畢業，因父母先後辭世，孑然一身，就投奔崔家暫住。初入豪門，言語行動均受拘束，很不習慣。遇見表妹鶯鶯，懨懨然無生氣，彷若古典美人，她決心改變其生活，遂隱瞞崔夫人，帶鶯鶯出入舞廳。鶯鶯久處深閨，一與外界接觸，整個人煥然一新。

崔夫人帶鶯鶯與紅娘至普救寺許願祈福，又捐錢、米給貧民，以結善緣。一日，同莊小吳（吳家驤飾）與工程師張君瑞（鮑方飾），忽訪崔夫人。小吳說村莊交通不便，想開闢一條路直達車站，經過的山嶺為崔家所有，所以來徵求夫人同意。崔夫人表示須再考慮。君瑞於普救寺中，乍見鶯鶯，驚為天人，鶯鶯見君瑞一表人才，芳心暗許。兩人眉目傳情，為紅娘察覺，於是從中撮合兩人。

崔夫人與歡郎商議，可否讓村人開路，歡郎認為新路一開將影響崔家利益，堅持不

肯，崔家族老則認定開路恐破壞風水，堅決反對。

開路工程勢在必行，崔家乃宴請君瑞，欲以金錢買通君瑞，請他放棄工程。君瑞以開路為公眾利益，堅決不允，歡郎大憤，用酒灌醉君瑞，囚之於西廂中。

鶯鶯獲悉君瑞被囚，急忙設法帶僧與小吳營救，前來崔家交涉，然崔家矢口否認，不得要領而回。小吳去後，崔夫人與歡郎，疑有人走漏消息。當晚，崔家族人商議，將置君瑞於死地，紅娘與鶯鶯聞訊大急，潛至西廂，欲救君瑞，歡郎將情稟告崔夫人，崔夫人聞訊震怒不已。

小吳由紅娘處得知君瑞被囚西廂，率領村民前來崔家討人，聲勢浩大。崔夫人身體虛弱，不堪刺激，心臟病發驟逝。崔夫人死，家事乃由鶯鶯作主，立將君瑞救出，答應村民開路，並將歡郎趕出崔家。

歡郎被逐後心有不甘，乃挑撥崔家族人，並糾結流氓，圖誘殺君瑞，幸槍為紅娘搶奪，小吳並率村民包圍歡郎，歡郎最後為流氓槍殺。

大害既除，開路工程順利進行，而鶯鶯與君瑞有情人則終成眷屬。

《鮮牡丹》Fresh Peony

一九五六年／國光影業公司出品監製：白光

導演：白光副導演：羅臻

編劇：白光攝影：王劍寒

原著：司馬桑敦小說「海濱夫人」改編

演員：白光、羅維、楊志卿、喬宏、賀賓、蔣光超、紅薇、馬笑儂、嘉玲、楊易木、薛群、金軍、雷達、白戈

插曲：白光唱一、光明之歌（月光曲）、二、春光曲、三、四季歌、四、稱心如意、五、勸酒歌

民初軍閥專橫，濟南地處南北交通要隘，歌台舞榭，儼然一片昇平樂土。督轅軍需處長鄭福海（賀賓飾）拼命追求，始終未獲青睞。原來佳人芳心有所屬，與魯聲日報社長陳小川（楊志卿飾），兩人早有結婚計劃了。

牡丹（白光飾）風華絕代，尤以「虹霓關」一曲，風靡華北。當地紅伶鮮

軍閥褚玉璞（羅維飾）入駐濟南，小川因與褚有世交關係，出任秘書長。歡宴會中，特請鮮牡丹演唱虹霓關，褚惑於豔姿，恃勢逼姦之際，忽有北京密電找他，鮮牡丹得以脫困。

褚臨行命小川以五萬金給鮮，作為聘金。小川只好向褚坦白與鮮之關係，求褚寬諒，不料褚欣然願成好事。小川喜出望外，不知褚心懷詭計。於小川成婚之際，褚報以私通敵罪名逮捕，又派副官長（蔣光超飾）要脅。鮮聞小川被捕，急往哭求，褚佯允設法，起身電詢軍法處，謂小川於半小時前被擊斃。鮮悲慟欲絕，褚落井下石，迫鮮相從，鮮強忍悲痛允諾。

鮮返家後，藉故將母（紅薇飾）送往煙台，易裝潛逃。抵煙台後，化名徐鳳貞，棲居李大媽（馬笑儂飾）家，因而結識了其姪趙彬（喬宏飾）連長。趙熱誠英俊，頗得鮮歡心。

一日褚因購軍火，搭車赴煙台。鮮知機不可失，向趙坦白身世，趙知褚禍國殃民，乃糾合部下，在鐵路旁埋伏。

長夜漫漫，戰事一觸即發，而褚仍陶醉溫柔鄉中。及褚軍搭乘火車駛至斷軌處，趙等群起而攻，褚當眾被擒。一代魔王，終死於名伶鮮牡丹之手。

《鮮牡丹》是白光久休復出，在國泰支持下自組國光公司之創業作，本片穿插戲中戲「穆桂英與楊宗保」。

《**銀色萬花筒**》**The Film World's Merry Song**

又名：〈銀海笙歌〉

一九五八年／新華影業公司出品

導演：王天林、姜南　編劇：陳蝶衣　攝影：徐增宏

演員：鍾情、金峰、白光、李麗華、陳厚

插曲：一、銀色萬花筒（一）、二、銀色萬花筒（二）、三、豔陽天（董佩佩唱）、四、紅花襟上插（于飛唱）、五、採珠女郎（靜婷唱）、六、游泳歌（靜婷唱）

新華影業公司於東京舉行同樂會，慶祝成立二十五周年，並紀念在東京遽然逝世的創辦人張善琨。節目包括：鍾情領銜主演《銀海笙歌》、《鳳凰于飛》等歌舞劇，李麗華、白光獻唱首本名曲，魔術雜耍及「金蛇豔舞」、「採珠女」等特別表演。

《接財神》 God of Wealth

一九五九年／國光影業公司出品監製：白光

導演：白光聯合導演：羅臻編劇：吳鐵翼攝影：王劍寒

演員：白光、王元龍、喬宏、丁好、尤光照、紅薇、孫添、高翔

插曲：白光唱一、接財神、二、金鋼鑽、三、純潔的愛、四、披上月光

已婚、花心的珠寶公司經理王永發（王元龍飾）贈送交際花尤艷明（白光飾）一只鑽戒作為求婚之禮，未料巧遇其子湯美（孫添飾）與女兒多拉（丁好飾）。艷明至美容院燙髮時，炫耀贈戒之事，為旁座之客人王妻（紅薇飾）聽到。永發返家，被妻子在雞湯中暗放瀉藥，藥力發作時，其妻告之湯中已放入慢性毒藥，脅迫王交出二十萬元作「家庭安全保險金」。

珠寶大王康士寧，旅美多年，忽來電報通知王，他將啟程來港。為招待此一「活財神」，王永發請艷明暫時冒充太太。康士寧乘船時，有一青年張炎（喬宏飾）英俊誠懇，康知其懷才不遇，遂安排他做秘書工作。王永發與冒牌太太艷明匆匆趕至船上迎接，王惟恐艷明露出破綻，仍不斷叮嚀依計行事。恰合被站在艙旁之士寧聽見，知王心懷不軌，即請張炎假扮其子，偵查王之實情。

王及其冒牌太太將張炎接至艷明家，殷勤招待，張以「小財神」身分住在尤家。尤母（高翔飾）見其年少英俊，勸艷明轉向進攻，艷明幾度同遊共舞，為表現誠意，竟將母女

203 第九章 白光主演電影劇情介紹

全部私蓄交與「小財神」。

康按王之地址往訪其家，正牌王太太說出王之荒唐行為，每日約其臨時兒子張炎往交換情報。康邀約王及艷明至夜總會，並請出王太太興問罪之時，這個「局」，嚇得王逃入廁所，跳窗逃逸。

艷明催促「小財神」結婚，張亦已深愛艷明，遂坦承冒充「小財神」，艷明母大驚，立即囑女要求張將私蓄交還，母挾持張至王家索取，真假太太狹道相逢，唇槍舌劍。張將私蓄歸還尤母，並向艷明告辭，惟艷明不捨，以跳浴缸自殺迫其母道歉，並無條件答允其婚事。

王被尤家逐出，正躊躇於自己家門時，發覺臥室內有男女黑影倚窗接吻，王疑其妻不守婦道，直闖屋內責問其妻，妻說明是女兒多拉向「活財神」行外國式道晚安吻頰禮，紛亂中康溜走，王遂率領兒女急起直追，終於追至尤家找到了康。

康以董事長身分將香港之珠寶公司交與王妻接管，王被其妻貶為僕役。康贊成張炎與艷明之婚事，並促使兩人共結連理。

《多情恨》Love's Sad Ending

一九五九年／金鳳影業公司、南韓演藝株式會社出品監製：白光製片：王龍

導演：金火浪編劇：金火浪攝影：林炳鎬

演員：白光、王豪、羅維、張意虹、賀賓、陳濠、金振奎、崔戊龍、尹一峰、朱牧、藍偉烈、汪萍

插曲：一、往事如煙（白光唱）、二、天涯海角（江玲唱）

北國姑娘小蘭（白光飾）跟著養父（汪萍飾）到處流浪，不久變成走私集團馬哥（羅維飾）的囊中物。馬哥欲利用小蘭姿色作為買賣的手段，兩人發生衝突，幸好馬哥的伙伴馬丁（王豪飾）出面解圍。遇到馬丁，是一段奇緣，沒有想到命運捉弄她，竟在冥冥中，安排她同時愛上馬丁兄弟。

小蘭和馬丁一開始十分恩愛，兩人形影不離，進而同居。一年後產下一子，因未婚，雇用一奶媽將小孩送至鄉間照料。

產子後，馬丁對小蘭日漸冷淡，集團有一成員姜鳳（尹一峰飾）暗戀小蘭。馬哥有事將遠行，在黑貓夜總會當女侍，丁小蘭趁此宣佈離開意願，馬哥大怒，殺了姜鳳。小蘭趁亂逃走。不久她到百合餐室當女侍，姜鳳天天來找她，她不堪其擾。馬丁知情後，小蘭趁亂逃走。

某夜，小蘭工作時遇一客人永薰（崔戎龍飾）是名船員，因彼此都是北方人，話頗投機。永薰正在找尋失蹤的哥哥。而小蘭的淒涼身世，使同病相憐的兩人，在美麗的夜色紛圍下，兩人相愛了。

「南海號」回航，永薰帶小蘭見好友朴船長（賀賓飾）和金熙哲（金振奎飾），暢談一番後，永薰送小蘭回家，被馬丁暗中看到。馬丁不禁大驚，原來永薰為其胞弟，馬丁只好告訴小蘭實情，請求她勿與永薰再見面，令小蘭痛苦萬分。

馬哥欲利用「南海巷號」做違法勾當，遭阻止。馬哥找來小蘭質問原因，小蘭一時大意說溜嘴。馬哥將永薰軟禁，以其性命威脅朴船長，朴船長無奈答應了馬哥的一切要求。

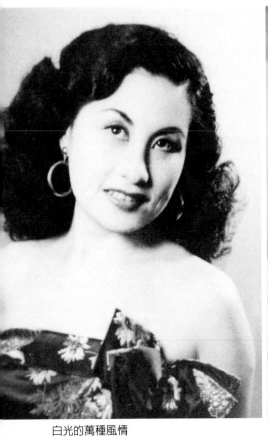
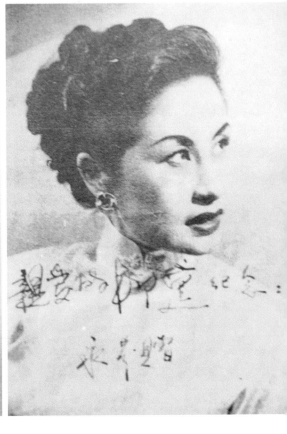

白光的萬種風情

馬丁知道後連忙趕來與馬哥談判，一言不和，火併起來，馬丁寡不敵眾，不幸中了一槍。

小蘭在情急下告訴永薰，馬丁是他兄長，永薰遂不顧一切要與馬哥同一併，小蘭亦趕到，千鈞一髮中，她鼓足勇氣開槍擊斃了馬哥。兩兄弟在生離死別的氣氛下相認。尚存一息的馬丁與弟相認，萬言難盡，他告訴永薰自己已重新做人了，說完即斷氣。

小蘭因殺人罪被判刑，入監前她將小孩交給永薰照顧，她說：「我希望他將來能自立堅強，就叫他『立強』吧！請小心看護他，讓他有出人頭地的一天，這是我最大的希望了。」

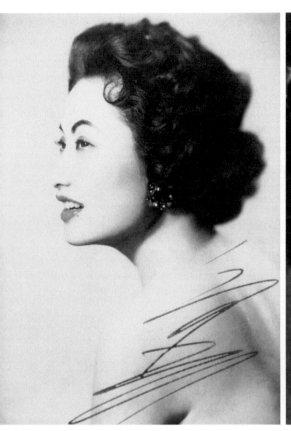 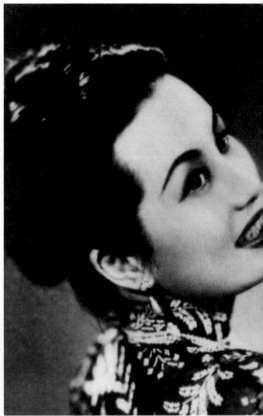

第十章 白光演唱歌曲年表與歌詞集

／胡穎杰 輯

白光演唱歌曲年表

No.	年份	唱片	編號	插曲	主唱	作詞	作曲
1	1938	Victor	J54296	四海大同	波岡惣一郎、白光、仲秋芳	佐伯孝夫	江文也
2	〃	Victor	J54296	蘭英の歌	四家文子、白光	佐伯孝夫	江文也
3	1940	Columbia	30469	新大陸の歌	白光	野川香文	仁木他喜雄
4	〃	Columbia	30469	北京娘	白光	久保田宵二	竹岡信幸
5	〃	Columbia	30546	何日君再來	白光	貝林	晏如
6	〃	Columbia	30546	毛毛雨・夜來香	白光	黎錦暉	黎錦暉
6	〃	Columbia	30546	特別快車	白光	黎錦暉	黎錦暉
8	〃	Columbia	30546	漁光曲	白光	安娥	任光
9	〃	Columbia	30549	廈門市歌	白光	展新、沙羅	黃立芸
10	〃	Columbia	30549	廈門市和平歌	白光		
11	〃	Columbia	100052	秋水伊人	白光	賀綠汀	賀綠汀
12	〃	Columbia	100052	天涯歌女	白光	田漢	賀綠汀編
13	〃	Columbia	100053	夜雨花	白光		鄧雨賢

號	年	唱片公司	片號	曲名	演唱	作詞	作曲
38	"	百代	35639B	等著你回來	白光	嚴寬	陳瑞楨
36	"	百代	35639A	相見不恨晚	白光	楊小仲	金鋼
36	"	百代	35626A	凶宅的夜晚	白光	徐昌霖	黃廷貴
35	"	百代	35626B	萬善俱樂部之歌	白光	徐昌霖	黃廷貴
34	"			四季想郎	白光	謝添	謝添選曲
33	"			牆	白光	水西村	姚敏
32	"	百代	未發行	細雨綿綿	白光	棟蓀	姚敏
31	1948			紅杏出牆	白光	棟蓀	姚敏
30	"	百代	35623B	春	白光	林枚	陳昌壽
29	"	百代	35623A	戀之火	白光	陶秦	陳昌壽
28	"	百代	35619B	讓我走	白光	顏頡	姚敏
26	1945	百代	35619A	葡萄美酒	白光	吳承達	陳昌壽
26	"			寂寞的歌人	白光	高季琳	梁樂音
25	"			難民曲	白光	季琳	昌壽
24	"			紅豆子之二	白光	季琳	昌壽
23	"			紅豆子之一	白光	季琳	昌壽
22	"			紅豆生南國	白光	季琳	昌壽
21	"	百代	35606A	桃李爭春	白光	李雋青	陳昌壽
20	"	百代	35592B	期待	白光	金成	古賀政男
19	1943	百代	35592A	你不要走	白光	陳昌壽作	古賀政男
18	"	Victor	PR-146A	新民婦女歌	江文也、白光	繆斌	江文也
16	"	Victor	PR-146B	新民青年歌	黃世平、白光	繆斌	江文也
16	1941	Columbia	100250	東亞民族行進曲	白光	楊壽？	江文也
15	"	Columbia	100128	興亞三人娘	奧山彩子、李香蘭、白光	サトウ・ハチロー	江文也
14	"	Columbia	100053	憑欄吊月	白光		古賀政男

66	65	64	63	62	61	60	59	58	56	56	55	54	53	52	51	50	49	48	46	46	45	44	43	42	41	40	39
〃	〃	〃	〃	〃	〃	〃	〃	〃	〃	〃	〃	〃	〃	〃	〃	〃	1949	〃	〃	〃	〃	〃	〃	〃	〃	〃	〃
	大長城	大長城	大長城	大長城	大長城	大長城	大長城	百代	百代	百代	百代	百代	百代	百代	百代	百代	百代	百代	百代	百代	百代	百代	百代	百代	百代	百代	百代
	1003-B	1003-A		1002-B	1002-A	1001-B	1001-A		35853B	35853A	35852B	35852A	35841B	35841A	35836A	35826B	35826A	35803B	35803A	35686A	35686B	35686A	35664A	35663B	35663A	35656B	35656A
讓我來	嘆十聲	山歌	為了什麼	向王小二拜年	東山一把青	送情哥	禿子溺坑	海風飄飄	我是女菩薩	等待著	寒夜的街燈	少年嶺	魂縈舊夢	狂戀	湖上吟	等我心上人	莫負今宵	何處是兒家	今夕何夕	湖畔四拍	小花	秋夜	柳浪聞鶯	我是浮萍一片	如果沒有你	懷念	假正經
白光	白光	白光	白光	白光	白光	白光	白光	白光	白光	白光	白光	白光	白光	白光	龔秋霞、白光	白光	白光	白光	龔秋霞、白光	白光	白光	白光	龔秋霞、白光、黃飛然、高博	白光	白光	白光	白光
方知	方知	林枚	方知	林枚	黎平	黃壽齡輯	黃壽齡輯	異青	林枚	奇紐	異舫	水西村	嚴寬	吳村	陳棟蓀	裘子野	徐蘇靈	徐蘇靈	青山	吳村	小珠	吳村	小珠	陸麗		葉逸芳	葉逸芳
黎平	黎平	林枚	黎平	林枚	黎平	北京民歌	北京民歌	奇綠	林枚	姚敏	奇紐	侯湘	陳瑞楨	黃元之	姚敏	姚敏	陳瑞楨	陳瑞楨	青山	吳村	金鋼	侯湘	金鋼	莊宏	陳瑞楨	陳瑞楨	金鋼

編號	年份	公司	唱片編號	歌名	演唱	作詞	作曲
92	"			不再分叉	白光	一方	梁樂音
91	"			歌女的痛苦	白光	一方	梁樂音
90	"			未識綺羅香	白光	一方	梁樂音
89	1951	大長城	1025-B	永遠青春	白光	一方	梁樂音
88	"	大長城	1025-A	最後的十分鐘	白光	方知	司徒容
86	"			新婚之夜	白光	方知	楊龍
86	"			傀儡夫妻	白光	方知	楊龍
85	"	大長城	1022-B	戀愛的投機	白光	李雋青	楊龍
84	"	大長城	1022-A	心病	白光	李雋青	楊龍
83	"			男女之間	白光	李雋青	楊龍
82	"			救荒歌	白光	牛牛	勵鳴
81	"			去了又回頭	白光	水西村	莊宏
80	"	大長城	1021-B	綰不住的心	白光	陸麗	勵鳴
69	"	大長城	1021-A	雨籠河堤柳帶煙	白光	沙夫	莊宏
68	"	大長城	1020-B	春去春來	白光	陸麗	楊龍
66	"	大長城	1020-A	愛似浮雲	白光	陸伯彥	勵鳴
66	"	大長城	1019-B	陌上春	白光	丁方	楊龍
65	"	大長城	1019-A	玫瑰花開	白光	牛牛	楊龍
64	"			無限希望	白光	陸伯彥	黃壽齡
63	"			快樂的誕辰	白光	黃壽齡	黃壽齡
62	"			美滿家庭	白光	牛牛	利民
61	"			哀樂何時休	白光	牛牛	勵鳴
60	"			嘆四季	白光	牛牛	姚敏
69	"			身世飄零*	白光	牛牛	姚敏
68	"	大長城	1018-B	願心長留	白光	牛牛	楊龍
66	1950	大長城	1018-A	想上樓台	白光	牛牛	姚敏

114	113	112	111	110	109	108	106	106	105	104	103	102	101	100	99	98	96	96	95	94	93
〃	〃	〃	〃	〃	〃	〃	1956	〃	〃	〃	〃	〃	1956	〃	1953	〃	〃	〃	〃	〃	1952
飛利浦	飛利浦	飛利浦	飛利浦	飛利浦	飛利浦	飛利浦	飛利浦	飛利浦	飛利浦	飛利浦	飛利浦	大長城	大長城							Columbia	Columbia
P31045H	P31045H	P31044H	P31044H	P31033H	P31033H	P31032H	P31032H	P31019H	P31019H	P31018H	P31018H	1089-B	1089-A							A1316	A1316
醉在你的懷中	天邊一朵雲	徬徨的心	雨中徘徊	美麗的太陽	世事多變化	今晚且流連	抱著我緊點	勸酒歌	稱心如意	四季歌	春光曲	懷鄉吟	光明之歌	用我們的力量	綠野之春	意中人	夜鶯曲	安琪兒	藝術之花	チャイナタウンの灯	恋の蘭燈
白光	白光	白光	白光	白光	白光	白光、顧媚	白光	白光	白光	白光	白光	白光與大長城合唱團	白光	白光等大合唱	白光	白光	白光、黃河	白光	白光	白光	白光
賈瀰	姚炎	姚炎	林達	施芬	姚炎	賈瀰	施炎	李雋青	李雋青	李雋青	羅瑧	春草	李雋青	一方	一方				西条八十	西条八十	西条八十
江風		江風					司徒容	江風	江風	司徒容	司徒容		司徒容	梁樂音	梁樂音				服部良一	服部良一	服部良一

白光演唱歌曲歌詞集

一、電影歌曲篇

（註：包含白光主演影片中尤其他歌手演唱之插曲）

《桃李爭春》

一九四三年電影《桃李爭春》主題歌

詞：李雋青、曲：陳昌壽、唱：白光

編號	115	116	116	118	119	120	121	122	123	124
年份	1958	"	"	"	"	"	"	1959		
公司	飛利浦	飛利浦	飛利浦	飛利浦	飛利浦	飛利浦	飛利浦	飛利浦	飛利浦	飛利浦
唱片編號	P31054H	P31054H	P31063H	P31063H	P31064H	P31063H	P31063H	P31085H		
歌曲	溫暖友情	黃昏	純潔的愛	金鋼鑽	披上月光	接財神	無燈無月夜	往事如烟	春光好留戀	熱情洋溢
演唱	白光	白光	白光	白光	白光	白光	白光	白光	白光	白光
	姚炎	姚炎	姚炎	姚炎	姚炎	姚炎	林達	姚炎	姚炎	鳳三
		司徒容	江風	江風	江風	江風	江風	江風	江風	司徒容

（一）窗外海連天，窗內春如海，人兒帶醉態。

（白：你醉了嗎？）

你醉的是甜甜蜜蜜的酒，我醉的是你翩翩的丰采。

深情比酒濃，你為什麼不了解？

美意比酒甜，你為什不理睬？

我是真愛你，隨便你愛我不愛！

只要我愛你，不管你愛我不愛！

（二）台上樂喧天，台下春如海，人兒帶狂態。

（白：你聽呀！）

醉人的是軟綿綿的歌聲，醉人的是昏沉沉的燈綵。

男的興欲飛，他舞步真輕快；

女的貌如花，她春色橫眉黛。

但得眼前樂，隨便他真愛假愛！

只要有金錢，哪管他真愛假愛！

（註）：歌曲《桃李爭春》之唱片版只灌錄了（一）段，而目前可見的歌譜卻有兩段。依

劇情推測，在電影中應是在不同場景分別唱出（一）、（二）段。

〈上學歌〉

一九四三年電影《為誰辛苦為誰忙》插曲

詞：徐銘、曲：陳歌辛、唱：葉小珠

我們是年輕的一群，未來的國家主人，
唱起我們的高歌，奮起我們的精神。
踏上文化大道，邁步向前進，向前進！
推動那時代的巨輪，我們是清晨的朝陽，明日的社會棟梁。
糾正過去的錯誤，克服眼前的阻擋，
高舉火炬萬丈，邁步向前趕進，
快趕進，快趕進！放出了燦爛的光芒。

〈你不要走〉

一九四三年電影《為誰辛苦為誰忙》插曲

詞：陳昌壽、曲：陳昌壽、唱：白光

你不要走，不要走！
樽裡酒還未盡，夜又那麼淒清。

你不要走吧，門外有風兒太冷！
我的心兒徬徨，像是迷途的羔羊；
它想找到一塊安息的地方，
它要向你停留，請你把它接受。
你不要走吧，讓它跟隨你左右，
你不要走，不要走！

〈畢業歌〉

詞：徐景行、曲：陳歌辛、唱：集體四部合唱

一九四三年電影《為誰辛苦為誰忙》插曲

唱起我們的歌來，不要為別離悲傷，
我們是國家的主人，偉大的責任在身上。
我們有共同的理想，我們有共同的信仰，
向共同的目標前進，好像不分別一樣。

我們萬分地感激，學校和家長的教養，
使我們體魄堅強，使我們知識增長。

準備了豐富的寶藏，懷抱了堅決的信仰，為人類的歷史增光，才不負社會期望。

〈紅豆生南國〉

一九四三年電影《紅豆生南國》主題歌

詞：季琳、曲：昌壽、唱：白光

（一）這究竟是地獄，還是天堂？
徹夜的火樹銀花，遍地的金碧輝煌；
妖媚的笑聲四揚，濃烈的酒味芬芳；
消魂的豔舞，忘情的歡唱。
人們沒有憂愁，人們沒有悲傷，
只有瘋狂的享樂，只有享樂的瘋狂。
這究竟是地獄，還是天堂？

（二）這究竟是地獄，還是天堂？
無數的人們流離，滿眼是疾病死亡；
無情的雨正疾打，無情的風又猖狂；
生命如黑夜，黑暗無光。

這裡沒有溫暖，這裡沒有希望，
只有徬徨和掙扎，只有掙扎和徬徨。
這究竟是地獄，還是天堂？

〈難民曲〉

一九四三年電影《紅豆生南國》插曲
詞：季琳、曲：昌壽、唱：白光

我們是一群流民，離鄉背井，舉目無親，
日暮途窮，何家投奔？
吃的是剩飯殘羹，宿的是冷廟涼亭，
荷著沉重的苦難，走盡崎嶇的路程，
問天天不應，叩地地無門。
冷酷的社會哪有一分同情灰色的人生，
哪兒有一線光明……？

〈紅豆子之一〉

一九四三年電影《紅豆生南國》插曲
詞：季琳、曲：昌壽、唱：白光

（一）　問君記否，昔日恩情，
　　　　花前繾綣，燈下溫存，
　　　　幾回柳稍月下，密約黃昏，
　　　　山盟海誓，山盟海誓，
　　　　但只願為愛情永生。

（二）　誰曾料到，今日淒情，
　　　　形單影隻，裘寒枕冷，
　　　　可憐迢迢良夜，獨伴孤燈，
　　　　儂本情癡，君何薄倖，
　　　　因愛反成恨。

〈紅豆子之二〉

一九四三年電影《紅豆生南國》插曲

詞：季琳、曲：昌壽、唱：白光

天茫茫，水茫茫，
天茫茫，水茫茫，孤帆悠然來往；
天茫茫，水茫茫，那堪異地風霜。
但見新人歡笑，那知舊人心傷！

愁如海深，恨比天長，
思往事，欲斷腸。

〈寂寞的歌人〉

一九四三年電影《紅豆生南國》插曲
詞：高季琳、曲：梁樂音、唱：白光

微風吹著白雲，流水送著浮萍，
我是寂寞的歌人，帶著嘶啞的歌喉，
從天涯唱到海角，從黑夜唱到黎明，
一重山又一道水，一座城又一座城，
唱過月圓月缺，唱盡一秋一春，
我要唱出社會的不平，世道的艱辛，
無涯的歲月，有限的青春，
人海的蒼茫，人生的淒清，
從天涯唱到海角，從黑夜唱到黎明！

〈銀海千秋〉

一九四四年電影《銀海千秋》主題歌

詞：高季琳、曲：梁樂音、唱：《銀海千秋》全體演員大合唱

電影，電影是負責改良社會的使命，宣揚文化，教育國民。

電影是一盞指路的明燈，我們獻身銀海，銀海是我們的第二生命。

訴盡歡樂，訴盡苦辛，引導了人們創新的環境，

鼓勵人們向著大路邁進，邁進！

電影，電影是各種藝術的結晶，三十年的努力，幾萬人的苦辛。

電影的基礎才得到穩定，我們獻身銀海，銀海是我們的第二生命。

不顧障礙，不畏艱辛，為了中華民族的復興，

我們向著光明的大路邁進，邁進！

〈音樂之家〉

一九四五年電影《萬戶更新》插曲

詞：李七牛、曲：金玉谷、唱：龔秋霞、黃河

（女）音樂像一幅嬌豔的梅花，

放著我靈魂的箱呀，舒展出我清白的風雅。

（男）音樂像一株高大的松柏，
生著那庭芳的大枝椏，煥然如萬里奔騰大江帆。

（合）梅花松柏是一幅英雄美人的圖畫，
夫妻的和諧，快樂的音樂之家。

（合）音樂像一幅嬌豔的梅花，
放著我靈魂的箱呀，舒展出我清白的風雅。

（過門）

（合）音樂像一幅嬌豔的梅花，
放著我靈魂的箱呀，舒展出我清白的風雅。
音樂像一株高大的松柏，
生著那庭芳的大枝，煥然如萬里奔騰大江帆。

（註）：唱片由姚莉、黃河灌錄（勝利唱片）

〈金雞頌〉

一九四五年電影《萬戶更新》主題歌

作詞：集體作、曲：陳歌辛、唱：龔秋霞主唱

雞冠紅，羽毛豐，昂首闊步真英雄；

仰首高啼，破長空，驚醒千千萬萬富貴夢。

（小職員）薪水菲薄命裡窮，生活壓迫日益重，

如今雞年一到鴻運通，只等明天好轉蓬。

（茶役）做了奴才最無用，主子的顏色難侍奉，

如今雞年一到好運通，四海之內皆弟兄。

（經理）一心服務為大眾，三妻四妾真頭痛，

如今雞年一到正運通，空即是色色即空。

（乞丐）饑寒交迫真苦痛，天天大喝西北風，

如今雞年一到窮運通，成千成萬鈔票向我送。

（兒童）爹娘無錢子女窮，破衣破鞋兩手空，

如今雞年一到小運通，穿了新衣拜外公。

（藝術家）十年苦幹不成功，一鳴驚人聲名隆，

如今雞年一到藝運通，喜歡藝術命該窮。

（囤戶）囤積居奇發財瘋，吃人血來罪重重，

如今雞年一到驚迷夢，萬萬家私一場空。

雞冠紅，羽毛豐，昂首闊步真英雄；

仰首高啼，天地震動，從此光照宇宙，世界現大同。

〈戀之火〉

一九四五年電影《戀之火》主題歌

詞：陶秦、曲：陳昌壽、唱：白光

眼波流，半帶羞，花樣的妖豔，柳樣的柔；
眼波流，半帶羞，花樣的妖豔，柳樣的柔。
無限的創痛在心頭，輕輕地一笑忘我憂；
紅的燈，綠的酒，紙醉金迷多優遊。

眼波流，半帶羞，花會憔悴，人會瘦；
舊事和新愁一筆勾，點點的淚痕滿眼愁；
是煙雲，是水酒，水雲飄蕩不遲留。

〈春〉

一九四五年電影《戀之火》插曲

詞：林枚、曲：陳昌壽、唱：白光

春，帶給我們萬紫千紅，趕走了大地的殘冬；

春，帶給我們醉人的暖風，吹動了花一般的夢。

*你聽，枝頭小鳥輕輕唱，這是愛的歌頌；
她教人們儘量地愛，別辜負一片春色濃。
春，帶給我們戀火熊熊，燃燒起每個人的心胸。*

重複唱

〈牆〉

詞：謝添、曲：三敏、唱：白光

一九四八年電影《十三號凶宅》插曲

風吹窗，身兒涼，風吹柳稍兒呼呀呼呀響，
人家鴛鴦同羅帳，奴家有夫不成雙，
哎呀呀兒喲，哎呀呀兒喲，越思越想越心傷。

雪撲牆，心兒慌，雪褟枯枝兒呼呀呼呀響，
眼揪著牆外好風光，奴家心事向誰講，
哎呀呀兒喲，哎呀呀兒喲，遙望天邊淚兩行。

〈四季想郎〉

一九四八年電影《十三號凶宅》插曲

詞：徐昌霖、曲：黃廷貴、唱：白光

小妹妹把淚流，心底事向誰言。

荷花兒在河邊，那是朵並蒂蓮，

小妹妹推窗望，心窩裡酸又甜，

桃葉兒尖上尖，柳葉兒遮滿天，

小妹妹把病害，郎呀快把奴憐。

雪花而飛滿天，守空房又一年。

小妹妹把氣嘆，心頭苦似黃蓮，

黃花兒佈滿地，風吹紅葉連天，

〈萬善俱樂部之歌〉

一九四八年電影《十三號凶宅》插曲

詞：徐昌霖、曲：黃廷貴、唱：白光

唱⋯吧！唱⋯吧！

這裏有葡萄美酒⋯這裏有麻將牌九⋯

那管外邊饑民遍⋯地，沒有人去救。

醉⋯吧！醉⋯吧！

醉得昏天黑地不醒悟，才是你們盡情的享樂。

〈凶宅的夜晚〉

一九四八年電影《十三號凶宅》插曲

詞：徐昌霖、曲：黃廷貴、唱：白光

熱鬧狂歡像一陣風暴，過去了，過去了。

這凶宅裏留⋯下了空杯剩餚，空虛和無聊。

這批厭惡得使我發嘔的人們⋯走了！走⋯了！

他們為什麼不走呢？他們玩⋯厭了。

他們煩悶的時候逼我唱歌；

可是當我煩悶的時候，有誰來給我唱歌？

〈相見不恨晚〉

一九四八年電影《懸崖勒馬》插曲

詞：楊小仲、曲：金鋼、唱：白光

天荒地寒，世情冷暖，我受不住這寂寞孤單；

走遍人間，歷盡苦難，要尋訪你做我的侶伴。

（口白：不！不！我正青春，你還少年，我們相見不恨晚。）

永結同心，不再離散，重新把環境更換。

相見不恨晚，是不是相見恨晚？

我與你第一次相逢，你和我第一次見面，

相見不恨晚，相見不恨晚！

〈柳浪聞鶯〉

一九四八年電影《柳浪聞鶯》主題歌

詞：吳村、曲：金鋼、唱：龔秋霞、白光、黃飛然、高博合唱

（合）柳浪處處，處處聞鶯，
我問鶯兒，何事輕唱？
柳浪處處，處處聞鶯，
我問鶯兒，何事低吟？
（龔）她說她說君不見烽煙瀰漫，兒女盡遠征。
（白）她說她說君不見白骨遍野，慈母淚滿襟。
（合）啊……今朝呀，今朝呀！
初陽昇起，平波似境，
我們禱蒼天，祈大地，
讓我們共湖光，永駐青春。
讓我們伴鶯兒，臨風歌詠，
願化干戈為…玉帛。
（合）願化苦難為…歡樂，

〈初陽〉

詞曲：吳村、唱：龔秋霞

一九四八年電影《柳浪聞鶯》插曲

初陽昇起，雲消霧散，新的希望正對著我們呼喚；
這呼喚像南屏鐘聲，催醒了人間迷夢。
初陽昇起，柳舞鶯鳴，新的希望正對著我們呼喚；
這呼喚像蘇堤曉色，排除了人間黑暗。

初陽，初陽，溪潤為你細吟；
初陽，初陽，山谷為你朗誦；
靜靜的湖水為你微笑歡顏，
處處的山花為你開放轉亮。

你給我好日子，你給我好食糧，
你催醒了人間的迷夢，
你排除了⋯⋯啊⋯⋯黑暗！

〈湖畔四拍〉

一九四八年電影《柳浪聞鶯》插曲
詞曲：青山、唱：龔秋霞、白光合唱

（龔）春朝裡，春風慢慢地吹，人在低頭，我心依依。

（白）有所思兮，有所憶兮。

（合）往日歡笑，今猶在兮，啊！今猶在兮。

（龔）夏夜裡，夜鶯輕輕地啼，人在細訴，我心依依。

（白）有所懷兮，有所夢兮。

（合）往日心碎，今且補兮，啊！今且補兮。

（龔）秋天裡，彩霞片片地起，人在盼望，我心依依。

（白）有所依兮，有所戀兮。

（合）往日傷悲，今已逝兮，啊！今已逝兮。

（龔）冬日裡，白雪處處地飛，人在等待，我心依依。

（白）有所禱兮，有所祈兮。

（合）往日情意，今更美兮，啊！今更美兮。

〈湖上吟〉

一九四八年電影《柳浪聞鶯》插曲

詞：吳村、曲：元之、唱：龔秋霞、白光合唱

（龔）人世的苦難，不知結束在何時？

（白）人世的苦難，不知結束何時？

（龔）就使春天來到，鶯兒放歌，

（白）就使春天來到，鶯兒放歌，

（龔）就使春天來到，鶯兒放歌，

（白）就使春天來到，鶯兒放歌，

（龔）那吟的還不是憂傷的調子？

（白）那吟的還不是憂傷的調子？

（龔）可愛的湖山，你是永生的西子。

（白）哼……哼……可愛的湖山，

（龔）如今，你怎也衰老，衰老了！

（白）可愛的湖山……你衰老了！

（龔）可愛的湖山，你長為人們洗卻悲痛，你長為人們妝點快樂。

（白）哼⋯⋯哼⋯⋯可愛的湖山，

（龔）如今，如今，你怎也同度⋯苦難的日子！

（白）可愛的湖山⋯⋯同度苦難的日子！

（龔）啊⋯⋯啊⋯⋯啊！

（白）（口白：那要問可愛的湖山！）

（龔）啊！啊⋯⋯啊！

（龔）人世的苦難，不知結束在何時？結束何時？

（白）人世的苦難，不知結束⋯⋯何時？

〈宵之詠〉

一九四八年電影《柳浪聞鶯》插曲

詞：青山、曲：綠水、唱：龔秋霞

風兮蕭蕭，葉兮飄飄，月兮無語，星兮閃耀。

碎了的心，無從補了，枯了的花，無從開了！

春風忽又吹到，野草欣然呼號，

今宵呀今宵，又回到春的懷抱……。

再給我花一般的夢吧！再給我花一般的夢吧！
向煩惱的心墳奠杯苦酒，奠杯苦酒……，
讓逝去的年華回頭一笑……！

春風忽又吹到，野草欣然呼號，
今宵呀今宵，又回到春的懷抱……，
又回到春的懷抱……。

（過門）
春風忽又吹到，野草欣然呼號，
今宵呀今宵，又回到春的懷抱……，
又回到春的懷抱……。

〈小花〉

一九四八年電影《柳浪聞鶯》插曲

詞曲：吳村、唱：白光

我想起夢裏的小花，一朵朵美如雲霞；

我想起夢裏的小花，一朵朵含情的開啦。

小花她迎風展笑，小花她隨風舞蹈；

小花她安逸自在，小花她美麗如畫。

她愛世界，她要活，不要虛偽驕誇；

她愛世界，她要活，不怕風吹雨打。

啊……！你莫說這小花沒有家，

青草就是她的睡褥，朝露就是她的甘酒…

啊……！你莫說這小花沒有家，

流泉就是她的琴韻，薄霧就是她的面紗…

她再也沒有要求了，如果還有要求啊，

她啊！只少了一個知音，只少了一個知音啊！

〈淑女窈窕〉

一九四八年電影《柳浪聞鶯》插曲

詞：張生、曲：莊宏唱：張露

音樂是多麼的興奮，舞步是多麼的輕巧；

你靠著我的肩膀，我摟著你的纖腰。

情調是多麼的優美，歌聲是多麼的曼妙；

你裝著君子好逑，我唱著淑女窈窕。

情調是多麼的優美，歌聲是多麼的曼妙；

今宵雖是初相逢，明天也許結連理。

＊瞧！先生們風度翩翩，小姐們姿態嬌麗；

你裝著君子好逑，我唱著淑女窈窕。＊

＊重複唱＊

〈聽我細訴〉

一九四八年電影《柳浪聞鶯》插曲

詞：張生、曲：侯湘、唱：吳鶯音

我有訴不完的衷情，不敢向你傾吐，

只有在夢中把真情流露。

如今咫尺天涯，一別竟成陌路，

這悠長歲月教我相思苦。

多少次夢裡相逢，我已模糊，

幾時你到我身邊，聽我細訴。

我有訴不完的衷情，不敢向你傾吐，

只有在夢中把真情流露。

＊重複唱＊

＊我有訴不完的衷情，不敢向你傾吐，

只有在夢中把真情流露。＊

〈想發財〉

一九四八年電影《柳浪聞鶯》插曲

詞：陸麗、曲：莊宏、唱：麗蓉、柳影合唱

（男）假如我發了財，高樓大廈先安排，

西洋設計兼有古典美，夏裝冷氣，冬天水汀開。

噯呀依得兒喂，噯呀依得兒喂，這樣生活太可愛。

（女）假如我發了財，鑽飾隨意稱心戴，

珠光寶氣滿身多燦爛，美酒佳餚晚上吃大菜。

（男）噯呀依得兒喂，噯呀依得兒喂，交際場中都贊美。

（男）天天想發財，錢從那裡來，
有了早餐沒夜飯，還想吃大菜。

（女）我是個苦命鬼，嫁你這窮光蛋，
三年沒穿新布衫，每餐吃青菜。

（男）我也搶不來，我也偷不慣。

（女）天上沒有掉下來。

（男）噯呀呀，地下不會生出來。

（合）噯呀呀，我們這樣想發財，只有半夜夢中來。

〈我是浮萍一片〉

一九四八年電影《柳浪聞鶯》插曲

詞：小珠、曲：姚敏、唱：白光

我是浮萍一片，飄蕩在人生的大海，
我曾將獨自在幽靜的夜晚，
與月兒相對談話，與星兒漫聲歌唱。
輕風和流水，奏出優美的旋律，
啊！我陶醉在這幽靜的夜晚。

啊！我陶醉在這幽靜的夜晚。

〈秋夜〉

一九四八年電影《柳浪聞鶯》插曲

詞：小珠、曲：侯湘、唱：白光

幾株不知名的樹已脫下了黃葉。

我愛夜，我愛夜，更愛皓月高掛的秋夜，

一陣陣無情西風，又幾片飄落地上。

一片片緊抱枯枝，孤零零向月哀唱，

它們感到秋來到，要與世間離別。

只有那兩三片，那麼可憐在枝上抖怯，

幾株不知名的樹已脫下了黃葉。

我愛夜，我愛夜，更愛皓月高掛的秋夜，

〈思鄉曲〉

一九四八年電影《柳浪聞鶯》插曲

詞：馬思聰選、曲：馬思聰、唱：黃源尹

當那杜鵑啼遍，聲聲添鄉怨，
更堪那江水嗚咽，南國多情的孩子啊！
那邊就是你可愛的故鄉，就是有水鳥飛翔的地方，
那邊白雲映紅荔村前，孩子你為什麼不回家？，
你為什麼不回家？

當那紅花開遍，瓣瓣是啼痕渲染，
盡都已隨春歸去，流浪兒，你還在嘉陵江邊徘徊。

〈如果沒有你〉

一九四八年電影《柳浪聞鶯》插曲
詞：陸麗、曲：莊宏、唱：白光

如果沒有你，日子怎麼過？
我的心也碎，我的事也不能做。

如果沒有你，日子怎麼過？

影壇一代妖姬　240

反正腸已斷，我就只能去闖禍。

我不管天多麼高，更不管地多麼厚，
只要有你伴著我，我的命便為你而活。

如果沒有你，日子怎麼過？
你快靠近我，一同建起新生活。

〈女神〉

詞：吳小珠、曲：劉如曾、唱：龔秋霞
一九四八年電影《柳浪聞鶯》插曲

微風輕輕地吹，吹動了我的雲鬢，
夜鶯輕輕地唱，唱出了我的心情！
我躺在芳草地上，望那秋水，望長天，
夢見一位女神，降自雲端。

哦！女神，哦！女神，我願隨妳遠離孤島；
哦！女神，哦！女神，我要到那世外桃源；
哦！女神，哦！女神，我厭惡黑夜；

哦！女神，哦！女神，我需要陽光！

〈我們的歌聲〉

詞、曲：吳村　　唱：黃飛然、龔秋霞合唱

一九四八年電影《柳浪聞鶯》插曲

新的生命需要它來灌溉，（合音）新的生命需要它來灌溉。

新的世界需要它來讚美，（合音）新的世界需要它來讚美，

我們的歌聲向著宇宙展開，（合音）我們的歌聲向著宇宙展開。

我們的歌聲飄過四海，（合音）我們的歌聲飄過四海，

我們的歌聲飄過四海，（合音）我們的歌聲飄過四海，

新的生命需要它來灌溉，（合音）新的生命需要它來灌溉。

新的世界需要它來讚美，（合音）新的世界需要它來讚美，

我們的歌聲，聲聲飄過四海，（合音）我們的歌聲，聲聲飄過四海，

我們要以力量創造時代，我們要有信念迎接未來。

苦難的歲月不會常在，歡笑的明天應該到來，

我們的歌聲向著宇宙展開，向著宇宙展開！。

〈何處是兒家〉

詞：徐蘇靈、曲：陳瑞楨、唱：白光

一九四八年電影《人盡可夫》插曲

何處是兒家？渺渺天之涯。

兵荒馬蹄亂，飄零逐落花。

何處是兒家？凝淚望天涯。

門前碧桃樹，春來幾度花。

何處是兒家？未語悲先發。

年年強歌笑，日日夕陽斜。

日日夕陽斜，何處是兒家？

〈今夕何夕〉

一九四八年電影《人盡可夫》插曲

詞：徐蘇靈、曲：陳瑞楨、唱：白光

啊……！今夕何夕？雲淡星稀，

夜色真美麗，只有我和你，我和你。

才逃出了黑暗，黑暗又緊緊的跟著你！

啊……！今夕何夕？溪水流，夜風急，

只有我和你，我和你…患難相依。

〈懷念〉

一九四八年電影《六二六間諜網》插曲

詞：葉逸芳、曲：陳瑞禎、唱：白光

忘了吧！鼻兒已酸，珠淚兒溼透衣襟。

到如今，人兒呀！天涯何處去找尋？

想起了他，一片深情，還深深留著他的倩影。

琴聲揚，破寂靜，聲聲打動了我的心。

青紗外，月隱隱；青紗內，冷清清；

（註）：白光在一九七〇年代重新灌錄的經典重唱專輯唱片收錄了《懷念》一曲，但將歌

詞中「一片深情」改唱成「勾起了情」。

〈假正經〉

一九四八年電影《六二六間諜網》插曲

詞：葉逸芳、曲：金鋼、唱：白光

假惺惺，假惺惺，做人何必假惺惺？

你想看，你要看，你就仔細的看看清。

不要那麼樣的裝著，不要那麼樣的裝著⋯

一本正經，一本正經⋯（口白：何必呢？）

假正經，假正經，你的眼睛早已經⋯

溜過來又溜過去，在偷偷的看個不停！

難為情，難為情，什麼叫做難為情？

想愛我，要愛我，你就痛快的表表明。

不要那麼樣的扮起，不要那麼樣的扮起⋯

面孔鐵青，嚇壞了人⋯（口白：何必呢？）

紅著臉，跳著心，你的靈魂早已經⋯

飄過來又飄過去，在飄飄的飄個不停！

〈莫負今宵〉

一九四九年電影《珠光寶氣》插曲

詞：裘子野、曲：姚敏、唱：白光

歡樂年，不夜天，笙歌處處，天上人間。

舞步翩翩，如醉如狂，溫柔纏綿，

這一刻千金，且徘徊留戀，留戀；

莫辜負今宵，說什麼明天，明天。

你瞧！你瞧！燈兒暗了，世界變了；

高貴的人們，變成了牛頭馬面，露出了妖形鬼臉。

噯呀噯呀呀噯呀呀，噯呀噯呀呀噯呀呀，

這是狐狸的尾巴，那是毒蛇的眼，

還有豹狼的笑聲，都是原形出現。

我們呀我們！這一刻千金，且徘徊留戀，留戀；

莫辜負今宵，說什麼明天，明天。

說什麼明天，明天。

〈少年嶺〉

一九四九年電影《風流寶鑑》插曲

詞：異舫、曲：奇鈕、唱：白光

誰人到過少年嶺，少年嶺上草青青，

溪如鏡，草如茵，鳥兒飛舞柳相迎。

雲兒淡淡薄如粉，晚霞片片彩如錦，

少年嶺呀少年嶺，少年快到少年嶺。

少年嶺，少年嶺，少年喜到少年嶺。

春風吹到少年嶺，少年嶺上草更青，

桃花源，神仙境，粉蝶雙雙引人行。

百花砌路柳如屏，流水鏗鏘響未停，

少年嶺呀少年嶺，少年快到少年嶺。

〈寒夜的街燈〉

一九四九年電影《風流寶鑑》插曲

作詞：奇鈕作、曲：姚敏、唱：白光

朦朧的殘月，高掛在天心，

暗淡的街燈，分外的淒清，

徬徨的我呀，徬徨的我呀，

更感到寂寞孤零。

甜蜜的言語，撩不動我的情，
閃耀的黃金，買不到我的心，
徬徨的我呀，徬徨的我呀，
何處去尋找光明？

寒夜的街燈，陪伴著我…不定的心神，
寒夜的街燈，照耀著我…黑暗的前程，
甜蜜的言語，騙去了我的心；
逝去的青春，換去了黃金。
徬徨的我呀，徬徨的我呀，
何處去尋找光明？

〈我是女菩薩〉

一九四九年電影《諜海雄風》插曲
詞：異青、曲：奇綠、唱：白光

你是虔誠的和尚，我是莊嚴的女菩薩，
我們朝夕相見面，真像是一家。
我們心相呼應，可沒有說過話，

你對我焚香禱告，你給我披金插花⋯

（口白：到底是為了什麼？）你坦白的說吧！

別等等我向你傳神，別想我開口說話，

因為我是女菩薩，真正的女菩薩。

你是誠心則靈，我是有求必應，

可是我不能說話，可是我不能說話。

（口白：可憐的和尚！）因為我是女菩薩。

〈等待著〉

一九四九年電影《殺人夜》插曲

詞：林枚、曲：林枚、唱：白光

等待著，時光多無情；

等待著，心神多不寧。

我想問，那殘酷的命運，

還要付多少盼望，才有光明。

難得見，陽光的透露；

忽地裏，烏雲又密佈。
我想問，那作弄的造物，
還要受多少痛苦，才有幸福。

〈為了什麼〉

一九四九年電影《蕩婦心》主題歌
詞：方知、曲：黎平、唱：白光

逃不出生活的鎖，避不了吃人的魔。
他們走私，我們就是貨；
他們坐車，我們就是驛。
吃盡了苦，哪兒去說？
受盡了罪，為了什麼？

逃不出生活的鎖，避不了吃人的魔。
他們尋歡，我們只挨餓；
他們發財，我們不能吞。
受盡了累，哪兒去躲？
犯下了法，為了什麼？

（過門）

不管是我殺人，還是人殺我，
生在這個年頭，總是我的錯。
不管是我殺人，還是人殺我，
一樣受盡折磨，還是死了乾淨得多。

〈山歌〉

一九四九年電影《蕩婦心》插曲
詞曲：林枚、唱：白光

山歌好唱口難開，鮮果好吃樹難栽，
白米它好吃田難種啊！做人好做頭難抬，
啊⋯做人好做頭難抬。

什麼人叫你口難開，什麼人叫你樹難栽，
什麼人叫你田難種啊！為什麼我們頭難抬，
啊⋯為什麼我們頭難抬。

抓人的叫人口難開，逼債的叫人樹難栽，

催糧的叫人田難種啊！租稅重重頭難抬，

啊⋯租稅重重頭難抬。

〈嘆十聲〉

一九四九年電影《蕩婦心》插曲

詞：黎平、曲：方知、唱：白光

煙花那女子嘆罷那第一聲，思想起奴終身靠呀靠何人？

爹娘生下了奴就沒有照管，為只為家貧寒才賣那小奴身。

伊呀伊得兒喂，說給誰來聽？為只為家貧寒才賣那小奴身。

煙花那女子嘆罷那第二聲，思想起當年的壞呀壞心的人，

花言巧語他奴把來騙，到頭來丟下奴只成了一片恨。

伊呀伊得兒喂，說給誰來聽，到頭來丟下奴只成了一片恨。

煙花那女子嘆罷那第三聲，思想起何處有知呀知心的人，

天涯漂泊受盡了欺凌，又誰見逢人笑暗地裡抹淚痕。

伊呀伊得兒喂，說給誰來聽，又誰見逢人笑暗地裡抹淚痕。

（註）：雖歌曲名為《嘆十聲》，事實上，白光在電影中只嘆了三聲。唱片版受限於時間長度，更只嘆了兩聲，灌錄了上述之第一聲與第三聲。

〈有情無情〉

一九四九年電影《蕩婦心》插曲

詞：水西村、曲：侯湘、唱：司馬音

若說你無情，相見時你多慇懃；
若說你有心，無人時怎無表情？

當我見到你，我心兒跳個不停，
我要告訴你，卻害羞不敢說明。

幾次欲言又停，總為了難為情，
今宵向你說明，能否給我回音？

若說你無情，相見時你多慇懃；
若說你有心，無人時怎無表情？

〈讓我來〉

一九四九年電影《蕩婦心》插曲

詞：方知、曲：黎平、唱：白光

你的生意是黃金，多頭空頭傷腦筋，
你腦筋一刻都不能停，讓我來跟你散散心。

你的生意是食糧，米價天天往上漲，
你口袋漲得肚皮樣，讓我來給你放一放。

你的生意是地皮，東跑西跑不休息，
你精神疲倦要調劑，讓我來給你新刺激。

你的生意是綿紗，紗價天天往上爬，
你鈔票家裡堆不下，讓我來給你想辦法。

〈東山一把青〉

一九四九年電影《血染海棠紅》插曲

詞曲：黎平、唱：白光

東山哪一把青，西山哪一把青，
郎有心來姐有心，郎啊咱倆好成親哪！
哎呀哎哎唷，郎啊咱倆好成親哪！

今朝啊鮮花兒好，明朝啊落花兒飄，
飄到那裡不知道，郎啊尋花兒要趁早啊！
哎呀哎哎唷，郎啊尋花要趁早啊！

今朝啊走東門，明朝啊走西口，
好像那山水往下流，郎啊流到幾時方罷休！
哎呀哎哎唷，郎啊流到幾時方罷休！

〈祝福〉

一九四九年電影《血染海棠紅》插曲

詞：黎平、曲：侯湘、唱：龔秋霞

我們的家庭多安詳，平靜美麗像天空，

你是朵幸福的花兒，在春風中愉快生長。

祝福你呀小人兒，祝福你愉快的生長，

（過門）

多少的新衣為你裁，多少的道路為你開，

一路上不會有障礙，從南到北多自在，

祝福你呀小人兒，祝福你路上沒有障礙，

（過門）

像魚兒在水中央，任意的浮沉來往，

像那鳥兒在天空裡，盡情的低飛高翔。

祝福你呀小人兒，祝福你自由的生長，

祝福你，祝福你！

影壇一代妖姬 256

〈迎春花〉

一九四九年電影《血染海棠紅》插曲

詞：黎平、曲：侯湘、唱：陳娟娟

太陽出來暖烘烘，一夜吹來春的風，
迎春花兒為誰開？開得滿地紅又紅。
太陽出來暖洋洋，雲雀的歌到處唱，
迎春花兒為誰開？只為了春天才怒放。

迎春花，迎春花，朵朵紅。
迎春花開，迎春天，朵朵鮮！朵朵豔！
迎春花多燦爛，春神你道在那邊，
媽媽想天廟山，女兒想的是眼前！

迎春花多燦爛，春神你道在那邊，
媽媽想天廟山，女兒想的是眼前！

〈禿子溺炕〉

一九五〇年電影《一代妖姬》插曲

詞：黃壽齡輯、曲：北京民歌、唱：白光

扁豆花開麥梢子黃啊，哎呀！

手指著那媒人來罵一場啊，哎呀！

只說那女婿他比奴強，嗨咿喲嘿！

誰知道他又是禿子又溺炕，嗨咿呼呀呼嘿！

生了氣來順手就是兩巴掌，嗨咿呼呀呼嘿！

天天那溺炕，奴生氣，嗨咿喲嘿，

二一道溺在那象牙床噢，哎喲！

頭一道溺在那紅綾被呀，哎呀！

打得那女婿他沒處藏啊，嘿呀！

先叫那姐姐後叫娘噢，哎喲！

叫聲那親娘您甭生氣，嗨咿喲嘿，

二晚上我光吃麵來不喝湯，嗨咿呼呀呀呼嘿！

不是你姐姐來不是你娘啊，哎呀！

奴家我打你是為了溺炕噢，哎喲！

自小你財主就沒有教養，嗨咿喲嘿！

就是給你吃了石頭你也溺炕，嗨咿呼呀呼嘿！

〈送情哥〉

一九五〇年電影《一代妖姬》插曲

詞：黃壽齡輯、曲：北京民歌、唱：白光

送情哥，送情哥！

送情哥呀送情哥，我送情哥五里亭，

五里亭外子紮官兵，官送官來兵送兵，

小妹妹送的是知心人。

送情哥呀送情哥，我送情哥清水河，

隔岸桃花紅似火，紅似火呀情哥哥，

你先渡河等著我。

〈想上樓台〉

一九五〇年電影《雨夜歌聲》插曲

詞：牛牛、曲：姚敏、唱：白光

香巢長留半羞的味，我有纏綿撩人的態。

酒醉心兒常開，歌聲悠揚甜美，

醉後有口難開，你我眉稍傳愛，

你若真心想求愛，須要乖乖的受我冷待。

夜深送花回，你敢不敢採？

你說你要上我樓台，我祇問多少錢買愛？

花朵開滿花瓣，花瓣有刺長在，

有錢買愛無阻礙，沒錢的人兒休要想採！

〈願心長留〉

一九五〇年電影《雨夜歌聲》插曲

詞：牛牛、曲：楊龍、唱：白光

燈光收，樂聲柔，舞步如醉細腰摟，

告訴我，告訴我，你心兒為我留不留？

多少人，醉眼愁，等候伴舞長相守，

告訴我，告訴我，你心兒是樂還是憂？

長相守，聳肩頭，幾許情意如錦繡，

此地肥，那邊瘦，肥瘦一樣的把愛求。

不用愁，不用憂，我來侍座你情休，

告訴我，告訴我，你要說為你心長留。

〈身世飄零〉

一九五〇年電影《雨夜歌聲》插曲

詞：牛牛、曲：姚敏、唱：白光

情話綿綿酒更香，年輕姐像新娘，

說不盡地久天長，低頭輕訴心的歡暢，

侶影舞處肩也香，少年郎真漂亮，

花蕊待採做佳釀，再跟蜂蝶共飛翔。

可是冷眼熱諷，誰來憐我賣笑歡暢，
笑我身世飄零，你們個個是狠心腸。
侶影舞處肩也香，少年郎真漂亮，
花蕊待探做佳釀，再跟蜂蝶共飛翔。

（註）：唱片由陳美光灌錄（狗標唱片NAC.4）

〈嘆四季〉

一九五〇年電影《雨夜歌聲》插曲
詞：牛牛、曲：姚敏、唱：白光

春風呀，尚寒思家鄉，人家是哀樂好商量，
正是窮富都有趣呀，我卻是淚眼對垂楊。
依呀依呀叫刀兒呀喂，我卻是淚眼對垂楊。

荷花呀，開時醉人香，女兒家最慘沒收場，
人家雙雙在乘涼呀，我只有對花哭一場。
依呀依呀叫刀兒呀喂，我只有對花哭一場。

中旬呀，秋月分外亮，抬起頭望月越斷腸，
明月高照家家歡呀，我卻是身世不堪想。
依呀依呀叫刀兒呀喂，我卻是身世不堪想。

殘冬呀，舞雪更淒涼，茅屋中夫妻情也長，
破被寒抖共患難呀，我只有披雪空惆悵。
依呀依呀叫刀兒呀喂，我只有披雪空惆悵。

〈哀樂何時休〉

一九五〇年電影《雨夜歌聲》插曲

詞：牛牛、曲：勵鳴、唱：白光

（過門）

風雨襲心頭，賣唱茶樓。
往日歡笑不再留，哀樂何時休？
（過門）
往日歡笑不再留，哀樂何時休？

窮人苦長守，富家歡奏。

公子哥兒嫌屋舊，破戶愁屋漏。

（過門）

公子哥兒嫌屋舊，破戶愁屋漏。

歲月似水流，青春已溜。

有錢人家酒肉臭，窮人衣食憂！

（過門）

有錢人家酒肉臭，窮人衣食憂！

（註）：唱片由李晶潔灌錄（狗標唱片NAC.8）

〈美滿家庭〉

一九五一年電影《玫瑰花開》插曲

詞：牛牛、曲：利民、唱：白光

大地充滿著柔情，我的家溫暖如春，

天上皎潔的月明，我的家歡樂相親。

享盡人間的美滿，我在溫暖中成長，

沒有人間的悲怨，我不讓青春過盡！

爸爸叫我小親親，媽媽愛我如生命，

合家團結一條心，我們要奮勇前進。

〈無限希望〉

一九五一年電影《玫瑰花開》插曲

詞：陸伯彥、曲：楊龍、唱：白光

這裡有美麗田莊，早晨聽小鳥歌唱，

這裡有溫暖陽光，我們有無限希望。

什麼希望？什麼希望？百花放，陽光照。

普照喲，普照喲，照得人們不把苦叫。

新生在望，新生在望，布衣暖，菜飯飽。

歌唱喲，歌唱喲，看得遠點就有希望。

〈愛似浮雲〉

一九五一年電影《玫瑰花開》插曲

詞：陸伯彥、曲：楊龍、唱：白光

失去的愛情像孤雁離群。

過去的青春像水上浮萍，

失去的愛情像斷弦豎琴。

過去的青春像天上浮雲，

愛情比浮萍，永遠捉摸不定；

多情時不必歡欣，失去時不會傷心。

過去的青春像黑夜獨行，

失去的愛情像落花飄零。

〈去了又回頭〉

一九五一年電影《玫瑰花開》插曲

詞：水西村、曲：勵鳴、唱：白光

去了又回頭，我且看你留不留，
要留就說留的話，莫叫我一心掛在兩頭。
追不到你我不想，愛不上我也不憂，
祇要忍耐海樣深，總有一天追你到手。
怕什麼有人說閒話，更不會怕你將我罵，
不管它風霜和雨雪，我天天要上你的家！

去了又回頭，追不到我也不憂，
祇要忍耐海樣深，總有一天追你到手。

〈陌上春〉

一九五一年電影《玫瑰花開》插曲
詞：丁方、曲：勵鳴、唱：白光

陌上柳枝彎腰低吟，場邊野花笑臉迎，
小溪碧水匆匆流過，我呀一見你便傾心。
枝頭小鳥展翅暢鳴，隔岸遠山一抹青，
一陣微風輕輕吹過，我呀一見你便鍾情。

湖山為我們兩個點綴一新，春光激起了心底無限歡欣，
我在陌上款款閒行，好似春風正降臨，
拂去心頭一片陰影，從此暢開了我胸襟。

〈救荒歌〉

一九五一年電影《玫瑰花開》插曲

詞：牛牛、曲：楊龍、唱：白光

失了家，流他鄉，
離散兒女沒爹娘，處處哀號好淒涼。
白天有暴陽，身在火中樣；
夜裡睡田野，風雨充飢腸；
村落沒煙火，那裡有食糧？
這邊尋兒女，那邊哭爹娘。

先生喲！小姐喲！
解囊救荒莫相讓，誰忍哀鴻如汪洋！

（註）：唱片由李晶潔灌錄（狗標唱片NAC.9）

〈玫瑰花開〉

一九五一年電影《玫瑰花開》主題歌

詞：牛牛、曲：楊龍、唱：白光

玫瑰花開連理，花好夢更甜，
枝葉相依年年，花謝情不移。
你是浮萍一片，我是落花一點，
相對默默無言，永存相思味。
想當年的苦戀，已嚐遍了哀憐，
想當年的情義，如今是成了雲煙！
形單影孤堪憐，何日訴酸甜，
春風笑對花豔，但願不分離。
（過門）
形單影孤堪憐，何日訴酸甜，
春風笑對花豔，但願不分離。
春風笑對花豔，但願不分離。

〈雨籠河堤柳帶煙〉

詞：沙夫、曲：勵鳴、唱：白光

電影《皆大歡喜》插曲

雨籠河堤柳帶煙，景物依稀話當年，

綠蔭深處人不見，悒悒無語問蒼天。

往事如夢似煙，教人堪憶戀，

記起相依堤邊，怎不叫人淚珠漣漣？

雨籠河堤柳帶煙，蒼天默默誰相憐？

（註）：《雨籠河堤柳帶煙》的78轉大長城唱片標籤上註明為電影《皆大歡喜》插曲，但白光似未曾演過電影《皆大歡喜》，影片相關資料亦成謎。

〈傀儡夫妻〉

一九五二年電影《結婚二十四小時》插曲

詞：方知、曲：楊龍、唱：白光

不管你累不累，偏偏不讓你睡，
拉的拉，推的推，新郎新娘被包圍，
不管你會不會，偏偏要灌你醉，
左一杯，右一杯，新郎新娘該倒霉！
那兒是做夫妻，簡直是做傀儡！
那兒是做夫妻，簡直是活受罪！
封建像魔鬼，澈底該銷毀，
講溫情，招後悔，努力向前莫後退！

〈新婚之夜〉

一九五二年電影《結婚二十四小時》插曲

詞：方知、曲：楊龍、唱：白光

愛情是綿羊，金錢是虎狼，
耽誤了多少兒郎，為免太冤枉！
新房是火炕，禮堂是刑場，
斷送了多少姑娘，未免太荒唐！

夜深沉，天快亮，細細想，悄悄望，

浪費了好時光，結果為了別人忙，

最荒唐，最冤枉！

新婚之夜守空房，守空房！

〈最後的十分鐘〉

一九五二年電影《結婚二十四小時》主題歌

詞：方知、曲：司徒容、唱：白光

一忽兒西，一忽兒東，東奔西走亂哄哄，

好好的二十四小時，只剩這最後的十分鐘，

唉喲唉喲！只剩這最後的十分鐘！

（過門）

眼也花，頭也痛，結婚好像坐牢籠，

好好的二十四小時，只剩這最後的十分鐘，

唉喲唉喲！只剩這最後的十分鐘！

（過門）

封建的毒，像蜈蚣，一口咬住不放鬆，

影壇一代妖姬　272

足足的咬了二千年，這是他最後的十分鐘，

唉喲唉喲！只剩這最後的十分鐘！

唉喲唉喲！只剩這最後的十分鐘！

（過門）

〈男女之間〉

詞：李雋青、曲：楊龍、唱：白光

一九五〇年電影《毀滅》主題歌

男女之間更痛苦。

封建的毒最殘酷，到處吃人不吐骨，

男女之間更痛苦，

這樣的家庭簡直是墳墓！

這樣的夫妻那裡去找幸福？那裡去找幸福？

男人靠老婆，男的像老虎，

女的靠丈夫，男的像債主，

封建的毒最殘酷，到處吃人不吐骨，

男女之間更痛苦，男女之間更痛苦。

偷偷摸摸走上了毀滅的路！偷偷摸摸走上了毀滅的路！

渺渺茫茫自己去找前途！自己去找前途！

人類有感情，誰肯拋骨肉？

人類愛自由，誰願受束縛？

〈心病〉

一九五〇年電影《毀滅》插曲

詞：李雋青、曲：楊龍、唱：白光

掏米自下鍋呀，買菜自己做，

拼著哪兩腿酸，賺錢為生活。

生活喲！不調和喲！

青春暗消磨，見人常帶笑，苦悶在心窩！

（過門）

苦又為什麼呀？悶又為什麼？

你是哪好醫生，就該了解我呀；

你是哪個好醫生呀，就該醫好我；

你能醫好我，報酬隨你說！

〈戀愛的投機〉

一九五〇年電影《毀滅》插曲

詞：李雋青、曲：楊龍、唱：白光

戀愛簡直是做交易，投機投資隨便你！

投資求實利，永遠不分離；

你要存心在投機，不妨大家找刺激，

高興就在一起，分手就都忘記。

談什麼真情，說什麼實意，真情實意騙你自己！

講什麼金錢，仗什麼勢力，金錢勢力我不稀奇！

戀愛本來是做交易，投資投機隨便你！

投資的不分離，投機的不到底。

〈永遠青春〉

一九五一年電影《歌女紅菱豔》插曲

詞：一方、曲：梁樂音、唱：白光

一、樓上一串繁燈，樓中一個玉人，
繁燈閃著光影，玉人吐著歌聲，
聽聽聽，聽聽聽，這歌聲太好，
聽的溜溜似花外囀流鶯。

二、樓上一串繁燈，樓中一個玉人，
燈光照映人影，氤氳得不分明，
尋尋尋，尋尋尋，尋你的意中人，
意中人的歌唱更好聽。

三、樓上一串繁燈，樓中一個玉人，
燈與玉人輝映，世間永遠青春，
聽聽聽，尋尋尋，尋你的意中人，
意中人的歌唱更多情。

〈未識綺羅香〉

詞：一方、曲：梁樂音、唱：白光

一九五一年電影《歌女紅菱艷》插曲

蓬門未識綺羅香，託良媒亦自傷，

相依有弟妹，生小失爹娘，妝成誰惜嬌模樣。啊……！

碧玉年華，芳春時節，啊……啊……空自迴腸！

夢回何處是家鄉，有浮雲掩月光，

問誰憐弱質，幽怨託清商，舞袖歌扇增惆悵，啊……！

隨處飄萍，頻年壓線，空自淒涼。

（註）：唱片由鄧白英灌錄「綺羅香」（樂聲唱片4104-B）

〈歌女的痛苦〉

詞：一方、曲：梁樂音、唱：白光

一九五一年電影《歌女紅菱艷》插曲

一、唱歌的人兒，似新月皎皎，
　　聽歌的人兒，似眾星環繞。
　　你不用矜誇，不用歡笑！
　　莫聽他蜜語甜言，是愛你儂青春年少，
　　莫信他厚意深情，是貪你花容月貌。
　　有一朝唔了珠喉，乾了粉面，枯了情苗，
　　試問更有何人向你稱道？

二、唱歌的人兒，似新月皎皎，
　　聽歌的人兒，似眾星環繞。
　　我不敢矜誇，那敢歡笑？
　　儂情如柳絮，在因風亂攪，
　　心如燈火，在長夜煎熬，
　　更愁著年華似水暗中消，鏡裏朱顏容易老。
　　祇剩得替人歌唱，對人歡娛，背人煩惱，
　　試問這痛苦有誰知曉？

〈不再分叉〉

一九五一年電影《歌女紅菱豔》插曲

詞：一方、曲：梁樂音、唱：白光

一、客裡垂楊綠透了芳，江南三月開滿了花，正好遊春，正好玩耍，
我同你踏遍了山隈水涯，我同你經過了雨雪風沙，
不再離別，不再分叉，歸去罷兮，歸去罷！
尋一個清閒所在，小住為佳，哈……

二、客裡垂楊綠透了芳，江南三月開滿了花，隨處遊春，隨處玩耍。
我同你常在林間騎馬，我同你常在湖上停槎，
不再離別，不再分叉，歸去罷兮，歸去罷！
結一處竹籬茅舍，同課桑麻。

〈恋の蘭燈〉

一九五一年電影《恋の蘭燈》主題歌

詞：西条八十詞、曲：服部良一、唱：白光

赤い牡丹の散る花染めた母の形見の絹靴履いて
歌ふキャバレーの旅の夜は窓で異国の星も泣く

母を尋ねて海山越えて歩む銀座の夜風の寒さ
風に流るるチャルメラに遠い故郷の灯がうるむ

夜毎淋しい私の夢に赤く搖てるあの蘭燈は
生きて逢はれぬ母の眼か涙ぐむよな招くよな

〈チャイナタウンの灯〉

詞：西条八十詞、曲：服部良一、唱：白光
一九五一年電影《恋の蘭燈》插曲

チャイナタウンよチャイナタウンよ
赤い月が出て　海の見える街君と歌ふ　月の夜
甘い恋の　ため息よ夢もおぼろな
チャイナタウンよ冷ひ出の街

チャイナタウンよチャイナタウンよ

似促織在催人工作。

（合）夜鶯在樹上啼個不停，象徵著宇宙安寧，
　　　他給我們幸福和平！

（女）夜鶯呀！你歌唱！

（男）夜鶯呀！你歌唱！

（合）唱出了生命的意義，唱出了時代的精神！

（註）：這裡說的「促織」，意指蟋蟀。

〈意中人〉

唱：白光

一九五二年電影《香姐兒》插曲

什麼是意中人，這不是意中人，
佟隆他儀表威風，他一心想拜倒石榴裙。

什麼是意中人，那便是意中人，
不問他儀表威風，我卻對他刻骨銘心。

他有一顆純潔的心，他視愛情如神聖；

他有一顆熱情的心，他視工作如生命！

我們一同向前進，前面是一片光明！

泛小舟渡過風雨，跨駿馬越過險困山陵！

這是我意中人，我獲得意中人，

〈綠野之春〉

一九五三年電影《新西廂記》插曲

詞：一方、曲：梁樂音、唱：白光

綠野是一個美麗的鄉，太陽吐著暖和的光，

好鳥在林間齊唱，好花在枝頭爭放，

有美人兮在水一方，多麼活潑歡暢。

好鳥在林間齊唱，為甚受人豢養？

好花在枝頭爭放，為甚受人玩賞？

美人在水一方，為甚向金屋藏？

我們要掙扎抵抗，莫再徬徨。

綠野是一個美麗的鄉，太陽吐著暖和的光，
且看新生的榜樣，工人在流著血汗，
農夫在曬著太陽，青年在怒吼引吭，
我們要掙扎抵抗，莫再徬徨。

（註）：唱片由李香蘭灌錄（新月唱片5310-A），略改幾個字，第二段，歌詞如下：
「綠野是一個美麗的鄉，太陽吐著暖和的光，鳥兒林間齊唱，在枝頭爭放，
美人在水一方，活潑歡暢，鳥兒林間齊唱，為甚受人豢養？
花在枝頭爭放，為甚受人玩賞，美人在水一方，為甚向金屋藏？
我們要努力向上，莫再徬徨。」

〈用我們的力量〉

一九五三年電影《新西廂記》插曲
詞：一方、曲：梁樂音、唱：白光等大合唱

噯唷噯著抗唷抗唷！用我們的力量，抗唷抗唷！
用我們的力量，向成功的路迎頭趕上。
不管他山高水長，不管他千重阻擋，
用我們的力量，雷霆萬鈞，怒濤奔放，向成功的路迎頭趕上。

嗳唷嗳唷著抗唷抗唷，用我們的力量抗唷抗唷，
用我們的力量，沐雨櫛風，努力揮汗。
不管他山高水長，不管他千重阻擋，
摧倒高山化為平壤，跨過江海築起橋樑，一霎時出現了康莊大道，成功在望。
嗳唷嗳唷著抗唷抗唷！用我們的力量，抗唷抗唷！

〈懷鄉吟〉（又名：遊子吟）

電影插曲

詞：春草、曲：StephenCollinsFoste、唱：白光與大長城合唱團

原曲：〈OldFolksatHome〉（SwaneeRiver）

離別了悠長的揚子江，飄流浪蕩。
走盡了崎嶇的大山崗，冒雪經霜。
我的心永遠在懷念著我的家鄉。
懷想著那一片大農場，懷想著我的爹娘。

離別了悠長的揚子江，飄流浪蕩。
走盡了崎嶇的大山崗，冒雪經霜。

世途險惡重重，令我愁悶又悲傷。

想起來真教我心淒涼，寸寸的斷了柔腸。

（註）：：《懷鄉吟》的七八轉大長城唱片標籤上註明為電影插曲，但並未說明出自何部電影。

〈光明之歌〉（又名：月光曲）

一九五六年電影《鮮牡丹》插曲

詞：李雋青、曲：司徒容、唱：白光

我們大家現在乾一杯，消一消胸中不平。

我們同過艱辛，共過患難同生死，

我們大家現在乾一杯，賞一賞中秋佳景。

我們同德同心，同辱同榮同進退，

＊我們像火一般的熱烈，追求那前途光明，

我們像風一般的威猛，掃盡那黑暗陰影，

你們看那天也快亮，雞也快啼人也快醒，

我們大家現在乾一杯，迎接那光明來臨。＊

＊重複＊

〈春光曲〉

一九五六年電影《鮮牡丹》插曲
詞：羅瑧、曲：司徒容、唱：白光

春風浩蕩，春光明朗，
大地一片好風光，萬紫千紅吐芬芳。
樹兒搖晃，鳥兒歌唱，
自由自在多逍遙，充滿青春歡暢！

歡暢！歡暢！誰能歡暢？
人們在慘霧裡徬徨，人們在愁雲裡迷惘。
天昏地暗，前程茫茫，
但願春雷一聲響，帶來無限新希望！

歡暢！歡暢！誰能歡暢？
悲慘的日子有多少？苦難的歲月何時了？

天昏地暗，前程茫茫，

但願春雷一聲響，帶來無限新希望！

〈四季歌〉

詞：李雋青、曲：江風、唱：白光

一九五六年電影《鮮牡丹》插曲

春天啦，花兒呀，迎著那春風到處開，

花兒開完你還不來，多少春天等到了現在呀！

得兒呼咳，吶啦咇呼咳，

得兒呼咳吶呼咳，得兒呼咳吶呼咳，

多少春天等到了現在呀！

夏天啦，太陽呀，熱熱那烘烘像火盆，

火樣相思海樣情深，就是難挨也只好等呀！

得兒呼咳，吶啦咇呼咳，

得兒呼咳吶呼咳，得兒呼咳吶呼咳，

就是難挨也只好等呀！

秋天啦，月兒呀，一年那一度又團圓，
月兒當空心兒哀怨，等到哪天才得如願呀！
得兒呼咳，吶啦咿呼咳，
得兒呼咳吶呼咳，得兒呼咳吶呼咳，
等到哪天才得如願呀！

冬天啦，雪花呀，隨著那北風到處飄，
獨守空房人影渺渺，等你人兒多麼的心焦呀！
得兒呼咳，吶啦咿呼咳，
得兒呼咳吶呼咳，得兒呼咳吶呼咳，
等你人兒多麼的心焦呀！

〈稱心如意〉

一九五六年電影《鮮牡丹》插曲

詞：李雋青、曲：江風、唱：白光

如了我們的意呀，稱了我們的心，稱心如意，佳呀佳期近
我們哪兩人笑盈盈，成就了好婚姻，咿呀嗨呀呼嗨！

柳芽を吹けば君も恋ごころ抱けば搖れた　金のイヤリング

泣けば燃へた　紅の蘭燈愛し懷かし

チャイナタウンよ想ひ出の街

〈藝術之花〉

唱：白光

一九五二年電影《香姐兒》插曲

為藝術生存，為光明掙扎。

不慕那虛榮，不愛那繁華，

花在勞苦中生長，在清淨中發芽。

我有一個美麗的家，栽著一朵藝術之花，

〈安琪兒〉

唱：白光

一九五二年電影《香姐兒》插曲

花在勞苦中生長，在清淨中發芽！

我有一個美麗的家，栽著一朵藝術之花，

安琪兒，從天上來到人間，

像新月掛在雲端，像荷花浮水面。

安琪兒，從夢中來到枕邊，

像新月吐著光輝，像荷花展笑靨。

啊！他能滋長你的生命，能灌溉你的苦痛心田！

安琪兒，從夢中來到枕邊，

如果你親近他，幸福在眼前！

〈夜鶯曲〉

一九五二年電影《香姐兒》主題歌

唱：白光、黃河

（女）夜鶯在樹上啼個不停，似愛侶展開了歌聲，

　　　似流水傾訴著不平。

（女）夜鶯在樹上啼個不停，似愛侶在窗下鼓琴，

（男）夜鶯在樹上啼個不停，似愛侶在窗下鼓琴，

噯得兒咿呼咳呼咳，噯得兒咿呼咳呼咳，

成就了好婚姻，咿呀嗨呀呼嗨！

花為我們開呀，鳥為我們唱，鳥語花香喜呀喜洋洋。

我們哪兩人像鴛鴦，永遠的配成雙，咿呀嗨呀呼嗨！

噯得兒咿呼咳呼咳，噯得兒咿呼咳呼咳，

永遠的配成雙，咿呀嗨呀呼嗨！

同住在有情天，咿呀嗨呀呼嗨！

噯得兒咿呼咳呼咳，噯得兒咿呼咳呼咳，

我們哪兩人勝神仙，同住在有情天，咿呀嗨呀呼嗨！

風為我們暖呀，月為我們圓，清風明月好呀好侶伴。

情比高山重呀，意比大海深，高山大海為呀為憑證。

我們哪兩人訂鴛盟，生死呀不離分，咿呀嗨呀呼嗨！

噯得兒咿呼咳呼咳，噯得兒咿呼咳呼咳，

生死呀不離分，咿呀嗨呀呼嗨！

〈勸酒歌〉

一九五六年電影《鮮牡丹》插曲

詞：李雋青、曲：司徒容、唱：白光

哎咳！請進來放下長槍，鬆鬆武裝帶，尊一聲弟兄們大家別見怪！

弟兄們為了我守在大門外，大風大雨怎麼能挨，眼兒也睜不開，頭兒也不能抬，這樣的辛苦哪能不招待。

哎咳！讓我來唱個歌兒，你們開開懷！

沒有好酒也沒有好菜，大家呀要自在，大家呀要痛快，舉起酒杯人生有幾載。

尊一聲弟兄們大家別見外，今天有緣才在一塊，你也別害臊，你也別裝呆，有酒有色難道你不愛。

尊一聲弟兄們大家別走開，大風大雨不喝才怪，這裏呀有床睡，這裏有被蓋，喝到明天也沒有人來。

哎咳！大家來不灌幾杯，那才是活該！

哎咳！大家來狂歡今宵，不要再等待！

〈銀色萬花筒〉（一）

一九五八年電影《銀色萬花筒》主題歌

唱：集體大合唱

（女獨唱）銀空萬里，天上有數不盡的星星；

（合唱）銀海滔滔，人間有藝術上的奇景。

（女獨唱）笙歌齊呀齊歡鳴，鼓舞著我們的耕耘；

（合唱）笙歌齊呀齊歡鳴，鼓舞著我們的希望和信心；

笙歌齊呀齊歡鳴，讓我們追隨著先進；

笙歌齊呀齊歡鳴，讓我們勇敢的向前，向前行。

笙歌齊呀齊歡鳴，過了二十五年風雨行程，

紀念二十五年快樂生辰，今後長笙歌永不停；

銀海滔滔，銀花齊放，唱出那萬紫千紅的奇景，

唱出我們前程的燦爛光明。

〈銀色萬花筒〉（二）

唱：集體大合唱

一九五八年電影《銀色萬花筒》主題歌

（女唱）銀空萬里，天上有數不盡的星星；

（合唱）銀海滔滔，人間有藝術上的奇景，奇景。

（女唱）星星亮呀亮晶晶，照耀我們的心靈；

（男唱）星星亮呀亮晶晶，照耀我們的笑聲和淚影；

（合唱）星星亮呀亮晶晶，照亮了人間的水銀燈；

（男唱）星星亮呀亮晶晶，照亮了我們寶貴的生命。

（女唱）時光流轉，物換星移，

（合唱）文化無止境，藝術日日新。

（女唱）千千萬萬的眼睛望，耳朵聽，心靈的感受變化無窮盡。

（合唱）我們是滔滔銀海一隊小兵，

乘風呀破浪，乘風呀破浪向前行，沒止境。

《豔陽天》

唱：董佩佩

一九五八年電影《銀色萬花筒》插曲

（一）白雲飛翔，春風蕩漾，
活潑的少年郎跟那美麗的姑娘，
手挽手，樂洋洋齊把歌來唱。

（二）紅了桃花，白了李花，
多刺的薔薇花跟那醉人玫瑰花，
百花放，百花香，花開到我家，
小鳥在枝頭唱呀，歡樂也無量。

（三）楊柳林，綠悠悠，
我們兩情意長，但願你不相忘，
像鴛鴦鳥結成雙，在水中來又往，
我為你把歌唱。

（四）大地春光，照耀萬象，
活潑的少年郎，跟那美麗的俏姑娘，
一隊隊，一群群，早也唱，晚也唱，齊唱迎春光。

〈紅花襟上插〉

一九五八年電影《銀色萬花筒》插曲

詞：葉綠、曲：田豐、唱：于飛

紅紅的鮮花開滿了花架，為什麼你不喜歡它？
為什麼你不摘下一朵紅花襟上插？
莫不是，你害怕，只怕刺兒把你紮？
一陣陣花香吹來，早已向你說了話，
說了話！你只管摘下一朵紅花襟上插。

紅紅的鮮花開滿了花架，為什麼你不喜歡它？
為什麼你不摘下一朵紅花襟上插？
雖然它，不說話，它的情意並不假，
一陣陣花香吹來，只為了要你留心它，
留心它，你只管摘下一朵紅花襟上插。

〈採珠女郎〉（又名：海底風光）

一九五八年電影《銀色萬花筒》插曲

詞：夏威（狄薏）、曲：姚敏、唱：靜婷

珍珠島一座，四面水環抱，珍珠島上處處風光好，

採珠！採珠！採珠的女郎戲水慣，愛浪潮。

水底有珍珠，珍珠無價寶，採得珍珠可以求溫飽。

採珠！採珠！一霎時投入綠波濤，像飛鳥。

珍珠粒粒光閃耀，要採珍珠你祇管找，那海蚌就是個珍珠包。

珍珠圓圓光彩好，一粒珍珠是一顆寶，一霎時採得了珠不少。

條條魚兒趁浪潮，牠趁著浪潮圍繞了珍珠瞧，

一袋袋珍珠掛纖腰，都掛在纖腰像魚兒出波濤。

珍珠島一座，四面水環抱，珍珠島上處處風光好，

採珠！採珠！採珠的女郎戲水慣，愛浪潮。

水底有珍珠，珍珠無價寶，採得珍珠可以求溫飽。

採珠！採珠！採得了珍珠滿錦囊，齊歡笑。

（註）：《採珠女郎》一曲原為電影《美人魚》（一九五七年新華公司出品之伊士曼彩色片，姜南導演，鍾情、金峰主演）之插曲

〈游泳歌〉（又名：美人魚）

一九五八年電影《銀色萬花筒》插曲

詞：夏威（狄薏）、曲：姚敏、唱：靜婷

（1）
游泳池彷彿是個玻璃缸呀，缸裡水盪漾呀，缸裡水盪漾呀，
一條一條美人魚往來戲水忙。
游泳池彷彿是個健身房呀，游水多舒暢呀，游水多舒暢呀，
水上運動要提倡，可以增健康。

（2）
一會兒東來一會兒西呀，一會兒排列成一行，
像鴛鴦呀游在水中央，對對配成雙。
一個兒俯泳，一個兒仰呀，一個兒蛙式是專長，
學青蛙呀，游在水面上，浪花水面響。

（3）
游泳池彷彿是個玻璃缸呀，缸裡水盪漾呀，缸裡水盪漾呀，
一條一條美人魚往來戲水忙。
美人魚身上穿了游泳裝呀，個個嬌模樣呀，個個嬌模樣呀，
水面掀起綠波浪，美人戲水忙。

（註）：《游泳歌》一曲原名《美人魚》，原為電影《美人魚》（一九五七年新華公司出品之伊士曼彩色片，姜南導演，鍾情、金峰主演）之主題歌。

〈接財神〉

一九五九年電影《接財神》主題歌

詞：姚炎、曲：江風、唱：白光

接財神…！接財神…！

接財神！接財神！

救苦救難救命活財神，

人人想發財，亂紛紛，刺激緊張熱鬧在人生，

清晨忙起一直到日落黃昏，白天慌張不休息，晚也不眠。

老也忙，少也忙，大家忙，接到財神從此不愁窮。

接財神，接財神，救苦救難救命活財神，

平地長出了聚寶盆，大號洋錢滾輪像車輪，

買賣人們費心機要接財神，生意興隆通四海財源不盡。

愛風流俏千金交好運，接到金龜佳婿訂終身。

（過門）

買賣人們費心機要接財神，生意興隆通四海財源不盡。
老也忙，少也忙，大家忙，接到財神從此不愁窮。
接財神！接財神！接個理想活財神！

〈金鋼鑽〉

一九五九年電影《接財神》插曲
詞：姚炎、曲：江風、唱：白光

金鋼鑽，好寶貝，火油的光彩，荳大的個，
一閃一閃多給勁，眼看著也有趣。

玉鐲子，綠耳墜，比金鋼鑽差幾里地，
稀世奇珍頭一份，旁的都不是個。

飢時不能吃，但有特別滋味，
閑來不說話，但能消愁解悶。

金鋼鑽，好寶貝，火油的光彩，荳大的個，

一閃一閃多給勁，眼看著也有趣。

〈純潔的愛〉

一九五九年電影《接財神》插曲

詞：姚炎、曲：江風、唱：白光

純潔的愛，似青天碧海，

最悲哀，把愛情海底埋。

純潔的愛，千金也難買，

收下來，何必再費疑猜。

我給你真情真愛，你為何不理不睬，

叫我難明白，是裝呆？還是學賣乖？

純潔的愛，似青天碧海，

最悲哀，把愛情海底埋。

〈披上月光〉

一九五九年電影《接財神》插曲

詞：姚炎、曲：江風、唱：白光

人生難得幾回醉，及時要歡暢，

人兒影兒成雙對，散步道傍。

披上月光，多麼清涼，

月冷如霜，哪怕路途長，

我的情郎，不要徬徨，

披上月光，隨我來倘佯。

人生得意須盡歡，及時要狂放，

人兒影兒成雙對，散步道傍。

披上月光，多麼清涼，

月照四方，照進你心房，

我的情郎，不要徬徨，

披上月光，送我回繡房。

〈往事如煙〉

一九五九年電影《多情恨》插曲

詞：姚炎、曲：江風、唱：白光

過去的事兒，何必再去提它；

過去的事兒，好比明日黃花。

悲痛的回憶，祇怨當初做差。

無限的創痛，想起心亂如麻，

往事如煙，好似雲霧之間，

回頭是岸，別有無限辛酸。

過去的事兒，何必再去提它；

過去的事兒，祇怨當初做差。

往事如煙，好似雲霧之間，

回頭是岸，別有一片辛酸。

過去的事兒，何必再去提它；
過去的事兒，好比明日黃花。

〈天涯海角〉

一九五九年電影《多情恨》插曲

詞：姚炎、曲：江風、唱：江玲

天涯海角，何處是兒家，海闊天空，到處我為家；
白浪滔天，我都不怕，雲遊四海在天下。
男兒志氣走四方，走四方！走到了天邊不發慌。
乘著長風破萬里浪，破萬里浪！
到處是一樣，到處我為家。

天涯海角，何處是兒家，海闊天空，到處我為家；
飄洋過海，我訪名花，水手生活愛嬌娃。
家花那有野花香，野花香！野花香來不久長。
走馬看花閒遊蕩，閒遊蕩！
到處是一樣，到處我為家。

二、流行歌曲篇

〈興亞三人娘〉

詞：サトウ・ハチロー曲：古賀政男唱：奥山彩子、李香蘭、白光

（奥山彩子唱）

色も香（か）も　芳（かぐわ）し優し菊の花、窓に繰いた昨日今日、
誰に便りを持たせよか、心楽しき　この便り。

（李香蘭唱）

夢にさえ　浮かべて嬉し　蘭の花、過ぎし思い出数知れず、
空に輝く星のように、永遠（とわ）に心に　この胸に。

（白光唱）

霜（しも）を受け　雪を潜（くぐ）りて梅の花、咲いて匂えるその時は、
光り和（なご）みて春近し、讃え讃えて愛（め）でよ君。

（合唱）

三つの花　寄り添い共に手を取りて、歌う青空　この朝、

君よ聞かずや　あの鐘を楽しき興亞の　空の鐘。

（註）：一九四〇年（昭和十六年）八月二十四日錄音，同年十一月二十日發售

〈期待〉

詞：金成、曲：古賀政男，原曲《迎春花》，原唱：李香蘭

黃昏的月亮爬上樹尖，樹上的小鳥都已安眠，

我倚窗凝望浮雲片片，因為你不在我身邊。

早晨的輕風吹散黑暗，萬物都醒來迎接白天，

我不能感到一點溫暖，因為你不在我身邊。

〈葡萄美酒〉

詞：吳承達、曲：陳昌壽

你不要煩憂，你不要發愁，

且靠在我的身邊，忘去了這是什麼時候，

啊⋯嗯⋯再斟上一杯葡萄美酒。

世途崎嶇多徘徊，年華無情如流水，

你能有幾回香噴噴跟甜蜜蜜地醉。

啊⋯嗯⋯再斟上一杯葡萄美酒。

你不要煩憂，你不要發愁，

且靠在我的身邊，忘去了這是什麼時候，

啊⋯嗯⋯再斟上一杯葡萄美酒。

〈讓我走〉

詞：顏頡、曲：姚敏

讓我走吧！讓我走！

這裏春光蕩漾，我是滿懷悽惶，難以舒暢。

讓我走吧！讓我走！

與其這樣淹息，不如灑開大步，向前直闖。

記得同在陰暗的一隅，地獄裏建著天堂；

如今夜寂鶯藏，平添無限悲愴。

讓我走吧！讓我走！

不管風雨多狂，隨著人生巨浪，任我飄蕩。

〈紅杏出牆〉

詞：棟蓀、曲：姚敏

滿園紅杏處處栽，枝頭盡是蓓蕾，

只要一夜東風，滿園朵朵花開。

和風吹送芳香，春光透過幾重欄，

滿園春色關不住，紅杏朵朵出牆外。

蜂也戀，蝶也愛，人欲醉，心也醉，

好花盛開有何時？莫待花落空徘徊！

滿園紅杏處處栽，枝頭朵朵花開，

若是一夜狂風，好花飛落塵埃。

〈等著你回來〉

詞：嚴寬、曲：陳瑞楨

我等著你回來！我等著你回來！

我想著你回來！我想著你回來！

等你回來，讓我開懷；

等你回來，免我關懷。

你為甚不回來？你為甚不回來？

我要等你回來！我要等你回來！

還不回來，春光不再；

還不回來，熱淚滿腮。

樑上燕子已回來，庭前春花為你開。

你為甚不回來？你為甚不回來？

我要等你回來！我要等你回來！

還不回來，春光不再；

還不回來，熱淚滿腮。

〈等我心上人〉

作詞：棟蓀、作曲：姚敏

我等呀等等呀等，等候我那心上人，
你愛吃的菜和羹，我已為你親手端整。
我等呀等等呀等，等候我那心上人，
你愛喝的葡萄美酒，我已為你親手釀成。

看月移天心，該是你來的時分，
我痴痴盼望，和郎訴一訴離恨。
我等呀等等呀等，等候我那心上人，
我安排了筷和樽，我要和你淺酌低斟。

〈狂戀〉

詞：嚴寬、曲：陳瑞楨

愛人，你可曾聽到我的呼喚？
愛人，我為甚不見你蹤影？
愛人，你可知我正在熱戀你？
愛人，我要你給我個回音？
我種下相思恨，何日能了清？
你如能給我溫情，到死也甘心。

愛人，你可曾聽到我的呼喚？
愛人，我為甚不見你蹤影？
愛人，你可知我正在熱戀你？
愛人，我要你給我個回音？

〈魂縈舊夢〉

詞：水西村、曲：侯湘

花落水流，春去無蹤，只剩下遍地醉人東風；
桃花時節，露滴梧桐，那正是深閨話長情濃。
青春一去，永不重逢，海角天涯，無影無蹤；
燕飛蝶舞，各分西東，滿眼是春色酥人心胸。

（口白：花落水流，春去無蹤，只剩下遍地醉人東風；
玫瑰般的美麗，夜鶯似的歌聲，都隨著無情的年華消逝；
啊！我到那兒去尋找我往日的舊夢，只剩下滿腹的辛酸，無限的苦痛！）

青春一去，永不重逢，海角天涯，無影無蹤；
斷無訊息，石榴殷紅，卻偏是昨夜魂縈舊夢。

〈向王小二拜年〉

詞曲：林枚

過了一個大年頭一天，我與我那王小二來拜新年，

冒著風冒著雪，渡過江來越過山，

唉呀伊呀嘿，坐著雪車，來到你大門前哪伊呀嘿！

叮噹叮，叮噹叮，叮噹叮，王小二，王小二，齊來迎新年。

左手給你帶來布一匹，右手給你王小二來一籃麵，

做一套新布衫，做一頓來個炸醬麵，

唉呀伊呀嘿，給你吃得飽，給你又穿得暖來伊呀嘿！

叮噹叮，叮噹叮噹叮，王小二，王小二，齊來迎新年。

年年你呀過年上刀山，今年你呀王小二要把身翻，

不要哭不要怨，你要活得更勇敢，

唉呀伊呀嘿，抬起頭來，迎接那新的年哪伊呀嘿！

叮噹叮，叮噹叮，叮噹叮噹叮，王小二，王小二，齊來迎新年。

〈春去春來〉

詞：陸麗、曲：莊宏

春來了，枝頭小鳥輕叫，

春來了，到處鮮花微笑。

春去了，枯枝敗叫飄搖，

春去了，惹起心頭煩惱。

今年春去悄悄，明年春又來到，

少年時不學好，白了頭空自悲號！

春去了，景色一片蕭條，

春去了，徒增無限煩惱。

〈縮不住的心〉

詞：陸麗、曲：莊宏

今晚是雲淡風輕，大地是異樣寂靜，

空有文章千萬句，寫不盡壯志凌雲。

今晚是星稀月明，到處是夢裡幽靈，
空有熱戀千萬般，訴不盡一片癡情。

＊你是那樣娟好，最難得淺含羞暈，
我是這樣愛好，最難堪古井重波。
今晚起不再相親，心底是無限淒冷，
空有柔情千萬縷，綰不住你的芳心。＊

＊重複＊

〈抱著我緊點〉

詞：施炎、原曲：ElHumahuaqueno（KissMeAnother）

啦…啦…啦

啦啦啦啦啦，啦啦啦啦啦啦啦。
啦啦啦啦啦啦啦啦，
啦啦啦啦啦啦啦啦，啦啦啦啦啦啦啦啦。

KissMeAnother，KissMeAnother，KissMeAnother，Kiss.
抱著我緊點，摟著我緊點，不要把我放棄。

（過門）

這跳舞會太瘋狂，那些男女們多心跳；

這天上的明月光，照著地下的人歡笑。

KissMeAnother，KissMeAnother，KissMeAnother，Kiss.

Hold著我緊點，摟著我緊點，不要把我放棄。

（過門）

看雲間裡放花砲，滿天星斗夜漫長；

今朝有酒今朝醉，且莫辜負這跳舞會。

KissMeAnother，KissMeAnother，KissMeAnother，Kiss.

摟著我緊點，摟著我緊點，不要把我放棄。

（過門）

有情人們兩相愛，一見傾心配成雙；

花月良宵難得再，即時行樂須狂放！

KissMeAnother，KissMeAnother，KissMeAnother，Kiss.

抱著我緊點，摟著我緊點，不要把我放棄。

啦…啦…啦，呀！

〈今晚且流連〉

詞：賈瀰（顧媚）原曲：〈AuldLangSyne〉

唱：白光、顧媚合唱

華燈將暗，漏盡更殘，筵席無不散，
細雨濛濛，寒風淒淒，傾訴衷腸在今晚。
海枯石爛，此情不變，我倆永相伴，
長夜漫漫，春意闌珊，良宵永不還。
人生如夢，舊恨綿綿，往事難排遣，
海角天涯，各奔一方，相逢待何年。

〈世事多變化〉

詞：姚炎、曲：J.1yLivingstonR.1yEv.1ns原曲：〈QueSeraSera〉

當我是一個小女孩，我問我媽咪好些問題，
將來我幸福，或是美麗，他有一番道理。
世事多變化，未來怎能料得及，人生本是一個謎，
QueSeraSera，世事多變化。

結婚後夫唱婦又隨，我問過愛人不止一回，

將來的幸福，是否永久，他說我太多慮。

世事多變化，未來怎能料得及，人生本是一個謎，

QueSeraSera，世事多變化。

結婚後兒女多伶俐，他們又提起好些問題，

將來的前途，是否如意，我勸他莫多慮。

世事多變化，未來怎能料得及，人生本是一個謎，

QueSeraSera，世事多變化，世事多變化。

詞：施芬、曲：E.diC.1pu.1原曲：〈OSoleMio〉

〈美麗的太陽〉

看美麗太陽，表現它的莊嚴，

暴風雨過去，重見青天。

濁氛消散，新鮮空氣無邊，

看美麗太陽，表現它的莊嚴。

我卻有一顆更亮太陽，我愛這太陽，就是你；

〈雨中徘徊〉

詞：林達、原曲：〈JustWalkingintheRain〉

我不管雨中淋，衣濕獨徘徊，舊情該忘記，想起來要心碎！

我不管雨中淋，寂寞又傷悲，徘徊像遊魂，垂頭又皺眉！

大家憑窗張望，這痴婆她是誰？那知受人愚弄，戀新就把舊情背。

我不管雨在淋，總念舊情美，今日太淒涼，雨中混著淚。

（過門）

大家憑窗張望，這痴婆她是誰？那知受人愚弄，戀新就把舊情背。

我不管雨在淋，總念舊情美，今日太淒涼，雨中混著淚。

我愛啊！你的嬌艷，永遠是我心中太陽。

我卻有一顆更亮太陽，我愛這太陽，就是你；

我愛啊！你的嬌艷，永遠是我心中太陽。

〈徬徨的心〉

詞：姚炎、曲：江風

我心裡徬徨，試著忘記你，偏偏不如意，更把你記起。

我心裡發慌，著急又生氣，和你在一起，心裡才歡喜。

想過去，想未來，只有你可愛，

忘不掉，扔不開，叫我怎明白？

我心裡緊張，心酸又甜蜜，從此不猶豫，一心愛著你。

（過門）

想過去，想未來，只有你可愛，

忘不掉，扔不開，叫我怎明白？

我心裡緊張，心酸又甜蜜，

從此不猶豫，一心愛著你。

〈天邊一朵雲〉

詞：姚炎、曲：St.1nLe.2owskyHer.2Newm.1n，原曲：〈TheWaywardWind〉

天邊一朵雲，隨風飄零，隨風飄零，浪蕩又逍遙；

我的情郎，孤獨伶仃，孤獨伶仃，就像一朵雲。

獨自守歲月，花開又花謝，他把那光陰費；

孤單影不雙，虛度好時光，像雲樣飛，像風輕吹。

天邊一朵雲，隨風飄零，隨風飄零，浪蕩又逍遙；
我的情郎，孤獨伶仃，孤獨伶仃，就像一朵雲。

我的小情郎，愛把江湖闖，他到處為家，春風馬蹄忙。
雲遊在四方，撇下了我，朝思暮想。

天邊一朵雲，隨風飄零，隨風飄零，浪蕩又逍遙；
我的情郎，孤獨伶仃，孤獨伶仃，就像一朵雲。
孤獨伶仃，就像一朵雲。

〈醉在你的懷中〉

詞：賈瀰（顧媚）、曲：江風

眼波帶醉，慢慢流動，櫻桃小嘴，火般殷紅，
細語耳邊，輕輕相送，美酒情意，一般濃。
今晚讓我放鬆，醉在你的懷中，醉在你的懷中，
只怕那醒來時⋯更寂寞虛空，

那管明朝，分散西東，只要今晚…我倆相逢。

〈溫暖友情〉

詞：姚炎、曲：Dimitri Tiomkin，原曲：〈Friendly Persuasion〉

我愛你，勝過那可愛的青草地，
勝過那活潑的小山溪，
勝過那枝頭上蘋果與梨，我愛你！

跟我來，收下我這顆寂寞的心；
給我愛，教我難忘這溫暖友情。

天已晚，月光下有情人好相會；
我為了你，顛倒又沉醉；
從今日往後去只希望你…
形影不離，跟隨著我。

（過門）

溫暖友情…

天已晚，月光下有情人好相會；

我為了你，顛倒又沉醉；

從今日往後去只希望你⋯

形影不離，跟隨著我。

〈黃昏〉

詞：姚炎、曲：司徒容

月如鉤，掛枝頭，有情人約會，黃昏後。

且停留，還帶羞，燈下成雙對，細語柔。

前世結冤孽，何時能了，一刻值千金，歡樂今宵。

月如鉤，掛枝頭，看鴛鴦齊飛，黃昏後。

〈無燈無月夜〉

詞：林達、曲：江風

花香陣陣輕風爽，相偎四處暗無光；

我們衹須心相照，熄燈又何妨？

蟲兒唧唧歌兒唱，並肩花前夜茫茫；

我們祇須心相照，無月又何妨？

有緣相約黃昏後，如願以償。

相見已恨晚，教我神傷，

良宵旖旎情奔放，海誓山盟不能忘，

我們祇須心相照，無月也有光。

〈春光好留戀〉

詞：姚炎、曲：司徒容

春日豔陽天，春光好留戀，春風裏情意無限，無限！

青山綠水邊，我倆來相見，自然美景纏綿，纏綿！

*沉醉的是那撲鼻花香，撩人的是那蜂蝶採花忙！

春日豔陽天，春光好留戀，春風裏情意無限，無限！*

重複

〈熱情洋溢〉

詞：鳳三、曲：C.1roleJoyner,RicC.1rtey，原曲：〈YoungLove〉

像並蒂花開，相偎相依，
並蒂花開，相偎相依，一見就傾心。
我願對你堅貞，永遠堅貞，
對你忠實，永遠忠實，對你獻殷勤。
洋溢熱情，願我們長年輕，
洋溢熱情，從朝到暮，多歡欣，歡欣。

像紫燕雙雙，同飛比翼，
紫燕雙雙，同飛比翼，相愛又相親。
你對我真誠，永遠真誠，
對我崇拜，永遠崇拜，對我表尊敬。
洋溢熱情，願我們長年輕，
洋溢熱情，從朝到暮，多歡欣，歡欣。

新美學40　PH0179

新銳文創
INDEPENDENT & UNIQUE

影壇一代妖姬
——白光傳奇

作　　者	倪有純
總 策 劃	倪有純
責任編輯	李冠慶
圖文排版	楊家齊
封面設計	蔡瑋筠、楊哲智

出版策劃	新銳文創
發 行 人	宋政坤
法律顧問	毛國樑　律師
製作發行	秀威資訊科技股份有限公司
	114 台北市內湖區瑞光路76巷65號1樓
	電話：+886-2-2796-3638　傳真：+886-2-2796-1377
	服務信箱：service@showwe.com.tw
	http://www.showwe.com.tw
郵政劃撥	19563868　戶名：秀威資訊科技股份有限公司
展售門市	國家書店【松江門市】
	104 台北市中山區松江路209號1樓
	電話：+886-2-2518-0207　傳真：+886-2-2518-0778
網路訂購	秀威網路書店：http://www.bodbooks.com.tw
	國家網路書店：http://www.govbooks.com.tw

| 出版日期 | 2015年12月　BOD一版 |
| 定　　價 | 490元 |

國家圖書館出版品預行編目

影壇一代妖姬:白光傳奇 / 倪有純著. -- 一版. -- 臺
北市:新銳文創, 2015.12
　　面; 　公分. -- (新美學;40)
　BOD版
　ISBN 978-986-5716-67-7(精裝)

　1. 白光 2. 傳記

987.0992　　　　　　　　　　104024328

讀者回函卡

感謝您購買本書，為提升服務品質，請填妥以下資料，將讀者回函卡直接寄回或傳真本公司，收到您的寶貴意見後，我們會收藏記錄及檢討，謝謝！
如您需要了解本公司最新出版書目、購書優惠或企劃活動，歡迎您上網查詢或下載相關資料：http:// www.showwe.com.tw

您購買的書名：_____

出生日期：_____年_____月_____日

學歷：□高中 (含) 以下　　□大專　　□研究所 (含) 以上

職業：□製造業　□金融業　□資訊業　□軍警　□傳播業　□自由業
　　　□服務業　□公務員　□教職　　□學生　□家管　　□其它_____

購書地點：□網路書店　□實體書店　□書展　□郵購　□贈閱　□其他

您從何得知本書的消息？

　□網路書店　□實體書店　□網路搜尋　□電子報　□書訊　□雜誌

　□傳播媒體　□親友推薦　□網站推薦　□部落格　□其他_____

您對本書的評價：(請填代號　1.非常滿意　2.滿意　3.尚可　4.再改進)

　封面設計____　版面編排____　內容____　文／譯筆____　價格____

讀完書後您覺得：

　□很有收穫　□有收穫　□收穫不多　□沒收穫

對我們的建議：_____

11466
台北市內湖區瑞光路 76 巷 65 號 1 樓

秀威資訊科技股份有限公司　　　收
　　　　　　BOD 數位出版事業部

⋯⋯⋯⋯⋯⋯⋯⋯⋯⋯⋯⋯⋯⋯⋯⋯⋯⋯⋯⋯⋯⋯⋯⋯⋯⋯⋯⋯⋯⋯⋯⋯⋯⋯

（請沿線對折寄回，謝謝！）

姓　　名：＿＿＿＿＿＿＿＿　年齡：＿＿＿　性別：□女　□男

郵遞區號：□□□□□

地　　址：＿＿＿＿＿＿＿＿＿＿＿＿＿＿＿＿＿＿＿＿＿＿＿＿＿＿＿

聯絡電話：(日)＿＿＿＿＿＿＿＿＿＿＿(夜)＿＿＿＿＿＿＿＿＿＿＿

E-mail：＿＿＿＿＿＿＿＿＿＿＿＿＿＿＿＿＿＿＿＿＿＿＿＿＿